中国美术全集

建筑艺术编（袖珍本）

中国建筑工业出版社

【陵墓建筑】

建筑艺术编顾问

陈从周	同济大学建筑系教授
莫宗江	清华大学建筑系教授
张开济	北京市建筑设计院总建筑师
单士元	故宫博物院副院长
傅熹年	建筑历史研究所高级建筑师（研究员）
戴念慈	城乡建设环境保护部顾问
罗哲文	国家文物局古建专家组组长

本卷主编

杨道明　天津大学建筑系教授

凡例

一、《中国美术全集》建筑艺术编《陵墓建筑》卷选录范围，除现存的古代陵墓建筑外，还收录了古代桥梁。

二、本卷编选标准：凡具有较高历史价值和建筑艺术特色的陵墓建筑和桥梁，从总体、个体到建筑细部装修等均予精选收录。

三、本卷照片按墓主生活年代或建筑建造年代次序编排。

四、卷首载《中国陵墓建筑概论》和《古代桥梁概说》两篇论文作为概述。在其后的图版部分中精选了189幅陵墓建筑及桥梁的照片。在最后的图版说明中对每幅照片均作了简要的文字说明。

目录

陵墓建筑

中国陵墓建筑 ································12
古代桥梁概说 ································39

黄帝陵　陕西省黄陵县
图版1　黄帝陵 ······························48

少昊陵　山东省曲阜县
图版2　少昊陵 ······························49

禹陵　浙江省绍兴市
图版3　禹陵 ································50

孔林　山东省曲阜县
图版4　孔子墓 ······························51

始皇陵　陕西省临潼县
图版5　始皇陵 ······························52
图版6　兵马俑坑 ····························54

茂陵　陕西省兴平县
图版7　茂陵 ································56

霍去病墓　陕西省兴平县
图版8　霍去病墓 ····························57
图版9　"马踏匈奴"像 ························58

司马迁墓　陕西省韩城县
图版10　司马迁墓前景 ·······················59
图版11　墓冢 ·······························60

昭君墓　内蒙古自治区呼和浩特市
图版12　昭君墓 ·····························61

孝堂山石祠　山东省长清县
图版13　孝堂山石祠 ·························62

麻浩严墓　四川省乐山市
图版14　享堂 ·······························63

茅村汉画像石墓　江苏省徐州市铜山县
图版15　前室 ·······························64
图版16　中室 ·······························65

高颐阙　四川省雅安县
图版17　高颐阙全景 ·························66
图版18　高颐阙正面 ·························67

打虎亭画像石墓　河南省密县
图版19　前室入口 ···························68
图版20　后室入口 ···························69

安丘画像石墓　山东省安丘县
图版21　前室 ·······························70
图版22　后室 ·······························71

关林　河南省洛阳市
图版23　墓坊 ·······························72
图版24　墓冢 ·······························74

萧景墓　江苏省南京市
图版25　墓前石兽 ················· 76
图版26　墓表 ····················· 78

义慈惠石柱　河北省定兴县
图版27　义慈惠石柱 ············· 79

将军坟　吉林省集安县
图版28　将军坟 ················· 80

五盔坟　吉林省集安县
图版29　墓室 ····················· 81

乾陵　陕西省乾县
图版30　乾陵前景 ················· 82
图版31　神道 ····················· 84

永泰公主墓　陕西省乾县
图版32　前室 ····················· 86
图版33　墓道 ····················· 87

钦陵　江苏省江宁县
图版34　墓室入口 ················· 88
图版35　中室后壁石雕 ············· 89

王建墓　四川省成都市
图版36　墓室 ····················· 90

永定陵　河南省巩县
图版37　永定陵全景 ··············· 91

图版38　石马 ····················· 92
图版39　石客使 ··················· 93
图版40　后陵 ····················· 94

岳飞墓　浙江省杭州市
图版41　墓阙 ····················· 95
图版42　岳飞墓 ··················· 96

杨璨墓　贵州省遵义县
图版43　杨璨墓前室 ··············· 98
图版44　杨璨墓后室 ·············· 100
图版45　杨璨之妻墓后室 ·········· 101

西夏王陵　宁夏回族自治区银川市
图版46　西夏王陵八号陵 ·········· 102

董海墓　山西省侯马市
图版47　前室 ···················· 104
图版48　后室 ···················· 106

董明墓　山西省侯马市
图版49　前室 ···················· 107

灵山圣墓　福建省泉州市
图版50　灵山圣墓 ················ 108

布哈丁墓　江苏省扬州市
图版51　墓门 ···················· 110
图版52　墓碑门亭 ················ 111

图版53 墓亭 …………………… 112

秃黑鲁帖木儿玛扎　新疆维吾尔自治区霍城县

图版54 秃黑鲁帖木儿玛扎 ………… 113

明皇陵　安徽省凤阳县

图版55 石象生 …………………… 114
图版56 石文臣 …………………… 115

明孝陵　江苏省南京市

图版57 石象生 …………………… 116

明十三陵　北京市昌平县

图版58 石牌坊 …………………… 117
图版59 石牌坊局部 ……………… 118
图版60 石牌坊基座 ……………… 119
图版61 大红门 …………………… 120
图版62 碑楼 ……………………… 121
图版63 碑楼与华表 ……………… 122
图版64 华表晨曦 ………………… 122
图版65 望柱 ……………………… 123
图版66 神道南望 ………………… 124
图版67 神道北望 ………………… 125
图版68 石象生——骆驼 ………… 125
图版69 石象生——象 …………… 126

图版70 武将 ……………………… 126
图版71 文臣 ……………………… 127
图版72 棂星门 …………………… 127
图版73 长陵鸟瞰 ………………… 128
图版74 长陵祾恩门 ……………… 130
图版75 祾恩门匾额 ……………… 131
图版76 长陵祾恩殿 ……………… 132
图版77 祾恩殿檐部 ……………… 134
图版78 祾恩殿室内之一 ………… 134
图版79 祾恩殿室内之二 ………… 135
图版80 祾恩殿屋角梁架 ………… 135
图版81 长陵方城明楼 …………… 136
图版82 长陵方城明楼及二柱门 … 137
图版83 长陵方城明楼前的石五供 … 138
图版84 长陵祾恩殿前的焚帛炉 … 139
图版85 定陵鸟瞰 ………………… 140
图版86 定陵明楼夕照 …………… 142
图版87 定陵宝城 ………………… 143
图版88 定陵地宫前殿 …………… 144
图版89 定陵地宫中殿 …………… 146
图版90 地宫明神宗宝座 ………… 147

图版91 定陵地宫后殿 …… 147
图版92 定陵祾恩殿丹陛 …… 148
图版93 定陵二柱门柱头石兽 …… 149
图版94 永陵明楼 …… 150

明潞简王墓　河南省新乡市
图版95 石牌坊 …… 152
图版96 石象生中奇兽 …… 154
图版97 石象生中麒麟 …… 155
图版98 寝宫门 …… 156
图版99 方城明楼碑和石五供 …… 157

庄简王墓　广西壮族自治区桂林市
图版100 庄简王墓全景 …… 158
图版101 石望柱 …… 160

郑成功墓　福建省南安县
图版102 郑成功墓 …… 161

永陵　辽宁省新宾县
图版103 永陵前景 …… 162
图版104 永陵鸟瞰 …… 163
图版105 永陵碑亭 …… 163

福陵　辽宁省沈阳市
图版106 神功圣德碑楼 …… 164
图版107 隆恩门 …… 165

图版108 明楼 …… 166

昭陵　辽宁省沈阳市
图版109 石牌坊 …… 167
图版110 正红门 …… 168
图版111 神功圣德碑楼 …… 168
图版112 隆恩殿 …… 169

清东陵　河北省遵化县
图版113 石牌楼 …… 170
图版114 孝陵龙凤门 …… 172
图版115 孝陵前广场 …… 174
图版116 孝东陵方城明楼 …… 175
图版117 景陵 …… 176
图版118 景双妃园寝 …… 177
图版119 裕陵神功圣德碑楼 …… 178
图版120 裕陵牌楼门 …… 180
图版121 裕陵隆恩殿 …… 182
图版122 隆恩殿内装修 …… 182
图版123 裕陵琉璃门 …… 183
图版124 裕陵方城明楼 …… 184
图版125 裕陵地宫明堂 …… 186
图版126 裕陵地宫金券 …… 187
图版127 裕陵地宫门扇之一 …… 188

图版 128	裕陵地宫门扇之二	189
图版 129	裕妃园寝	190
图版 130	容妃园寝	191
图版 131	容妃园寝地宫	192
图版 132	定陵	193
图版 133	定东陵全景	194
图版 134	普陀峪定东陵隆恩殿	196
图版 135	普陀峪定东陵隆恩殿暖阁	197
图版 136	普陀峪定东陵隆恩殿室内	198
图版 137	普陀峪定东陵铜鹤	200
图版 138	普陀峪定东陵隆恩殿前龙凤踩石	201
图版 139	普陀峪定东陵台基栏杆	202
图版 140	普陀峪定东陵栏杆抱鼓石	202
图版 141	普陀峪定东陵配殿	203
图版 142	普陀峪定东陵配殿内景	204
图版 143	普陀峪定东陵琉璃门	205
图版 144	惠陵	206

清西陵　河北省易县

图版 145	清西陵入口	208
图版 146	泰陵神功圣德碑楼	210
图版 147	石象	210
图版 148	泰陵神道碑亭	211
图版 149	泰陵隆恩殿	212
图版 150	泰陵隆恩殿室内	214
图版 151	泰陵方城明楼	215
图版 152	泰东陵方城明楼	216
图版 153	昌陵	217
图版 154	昌陵龙凤门琉璃花心	218
图版 155	昌陵神道碑亭	219
图版 156	昌陵隆恩殿	220
图版 157	昌西陵琉璃门	221
图版 158	慕陵龙凤门	222
图版 159	慕陵隆恩殿	224
图版 160	慕陵隆恩殿室内	226
图版 161	慕陵隆恩殿室内天花	227
图版 162	慕陵石牌坊	228
图版 163	崇陵	230
图版 164	崇陵地宫	231

阿巴伙加玛扎　新疆维吾尔自治区喀什市
图版165　阿巴伙加玛扎 ………… 232
安济桥　河北省赵县
图版166　安济桥 ………………… 233
图版167　栏杆望柱 ……………… 233
图版168　栏板之一 ……………… 234
图版169　栏板之二 ……………… 234
安平桥　福建省晋江县
图版170　安平桥 ………………… 235
图版171　桥亭 …………………… 236
木兰陂　福建省莆田县
图版172　木兰陂 ………………… 237
图版173　木兰陂近观 …………… 237
东关桥　福建省永春县
图版174　东关桥 ………………… 238
图版175　桥上廊屋 ……………… 239
八字桥　浙江省昭兴市
图版176　八字桥 ………………… 240
五洞桥　浙江省黄岩市
图版177　五洞桥 ………………… 241

卢沟桥　北京市
图版178　卢沟桥 ………………… 242
图版179　栏杆柱头石狮 ………… 243
永和桥　浙江省龙泉县
图版180　永和桥 ………………… 244
图版181　桥头门廊 ……………… 245
龙桥　陕西省三原县
图版182　龙桥 …………………… 246
泗溪下桥　浙江省泰顺县
图版183　泗溪下桥 ……………… 247
五亭桥　江苏省扬州市
图版184　五亭桥 ………………… 248
泸定桥　四川省泸定县
图版185　泸定桥 ………………… 249
图版186　桥头廊屋 ……………… 250
宝带桥　江苏省苏州市
图版187　宝带桥 ………………… 252
黎平地坪花桥　贵州省从江县
图版188　地坪花桥 ……………… 254
图版189　桥廊 …………………… 255

中国陵墓建筑

—— 杨道明

中华民族自古认为"万物有灵",人生在"送终"之后,灵魂不灭,将永存于"冥间",如生前一样生活,亦能自由往来于人世之间。故"事死如生",崇宗敬祖,时时奉祭,世代相传成为习俗。在漫长的历史进程中,逐步形成了一种专供安葬和祭祀悼念死者使用的专门建筑类型——陵墓建筑,成为独特的中国古代建筑的重要组成部分。

陵墓建筑一般由地下和地上两部分组成。地下建筑多效仿死者生前居住状况,用以安置和埋葬死者的遗体和遗物,使之如生前。地上建筑主要是供后人举行祭祀和安放神主之用,形似祭坛,状如庙堂,以示尊崇或缅怀。如此二者相结合,集安葬与祭祀于一体,就是陵墓建筑区别于其他建筑的基本特征。

中国封建社会等级森严,帝王与臣民的陵墓名称、规模和形式绝不相同。帝王陵墓称为"山"、"陵"、"陵寝";一般臣民墓只能称"冢"、"丘"、"坟墓"。臣民墓形式简单,规模有限。地下建筑多为土坑,称为"土圹"、"墓圹"、"墓穴"或"墓室"。其上聚土成"丘"、俗称封土,大者曰"冢"、"丘"、一般统称为"坟头"。帝王陵墓规模宏伟,坚固耐久,构筑精美。地下建筑称为"明中"、"玄室"、"幽宫"、"地宫"。其上筑有高大厚实的封土,称为"方上"、"宝顶",或用高大的城墙包砌之,则称"宝城"。并以此为核心在陵前设有祭台、献殿、碑表、石人、石兽、阙坊等;有的还附有后陵或妃园寝以及大量贵戚功臣的陪葬墓,陵园占地达数百平方公里。此外,陵墓建筑的形制、用料、装修、纹饰和色彩等亦都受到等级制度的限制,以此显示葬者的尊卑;亦含对死者一生之评述及业绩之褒奖,客观上具有某种纪念意义。历代对陵墓建筑皆有定制,等第分明,不得逾越;统治者也以此作为巩固封建秩序、卫护宗法制度的重要工具。因而陵墓建筑处处都渗透着严格的等级观念。

在"慎终追远"、"厚葬以明孝"和媚祖邀福等儒家及迷信思想的影响下,古人把建造陵墓视为福及自身、荫及子孙后代的终生大事。无论任何社会阶层,从选址设计至竣工使用,皆倍加用心,不惜糜费大量人力、物力和财力,厚葬成风。帝王视陵寝基址为"万年吉地",百姓称坟域为"寿地"、"幽宅",必择地质与环境俱佳的"风水宝地",为陵墓建筑准备良好的自然环境。为使陵墓建筑能安固久远,还采用坚固耐久的建筑材料和结构形式,精工细作,广施修饰,把地上和地下建筑装修得既坚固又美观。陵墓建筑中还有石阙、石坊、石祠(石殿)、石碑、石人、石兽和石表等大量

建筑物和石雕，它们融建筑、绘画、书法、雕刻为一体，使陵墓建筑呈现出一种独特的建筑艺术风貌，成为反映中国古代多种艺术成就的综合体。

中国地域辽阔，民族众多，各地具有不同的丧葬习俗和地方建筑传统。在漫长的历史进程中，由于朝代更替，政权嬗递，陵墓建筑既有因袭又不断变革，在总体布局和单体造型上呈现出多种多样的民族或地域的特点。

陵墓建筑具有明显的归属性，一般不能共用。宫殿、住宅和园林等都可以几代接续传承，陵墓则不然。每个皇帝都要为自己修一座陵，每对夫妻辞世必要葬入属于自己的墓。如明朝十三个皇帝在北京昌平建有十三座帝陵。清朝在河北遵化和易县分别建有清东陵和清西陵，共有九座帝陵和六座后陵，还建有妃园寝等，每座陵寝又自成一组。

中国古代建筑多为木构，易燃易朽。在漫长的岁月里，受到无数次兵燹战祸和风雨雷电的摧残破坏，众多的地上古建筑已残存无几。现存的古建筑中有相当一部分属于陵墓。陵墓建筑中还有大量地下墓室和随葬文物被完整地保存下来。地上古建筑在日益减少，地下墓室不断被发现，因而，保护好古代陵墓建筑，对于研究古代社会历史和古建筑艺术具有重要的意义。

一

陵墓是人类进入文明时代的重要标志之一。

早期的陵墓建筑可以追溯到公元前五六千年的仰韶文化时期——在陕西省西安市半坡村原始社会氏族公社聚落遗址中，发现有男女分性合葬的墓坑，并殉以日用陶器等（郭沫若《中国史稿》第一册）。

在距今四五千年的龙山文化遗址中，已有单体葬和成人男女合葬的形式，还在墓坑中发现木板葬具的痕迹，显示出土坑木椁的雏型（郭沫若《中国史稿》第一册）。

在父系氏族公社时期，即相当于我国古代传说中的炎黄为首的"三皇五帝"时期，人死后，"厚衣之薪，葬之中野，不封不树"（《周易·系辞》），即葬于土坑，用土掩平，不留任何痕迹与标记。"古也，墓而不坟"（《礼记·檀弓》）是当时陵墓的基本形式。现在的黄帝陵（图版1）、少昊陵（图版2）、大禹陵（图版3）等均非原状，皆为后世根据传说建成。

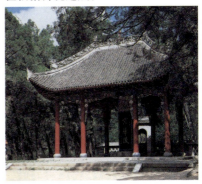

图版1　黄帝陵　陕西省黄陵县

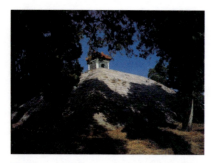

图版2　少昊陵　山东省曲阜县

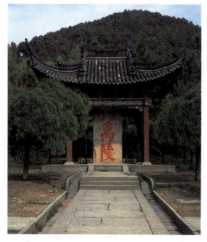

图版3　禹陵　浙江省绍兴市

公元前21世纪至公元前11世纪，我国进入奴隶社会的夏商时期。商崇信鬼神，对陵墓建筑非常重视，故动用大量奴隶，建有不少规模空前的土坑木椁大墓。在河南省安阳市殷墟曾发现二十余座大墓。平面一般为方形或亚字形，埋深达8～13米，最大者面积达460平方米。四周有坡道相通，称谓"羡道"，小者一条，中型者南北各一条，大型者四出羡道（郭沫若《中国史稿》第一册）。土圹四壁用枋木垒砌，椁底铺以木板，顶部承以枋木，椁室内壁表面用彩色涂绘或雕刻纹饰，反映出强烈的审美要求。墓室上填土夯实，不封不树，不留任何痕迹，仍是当时陵墓建筑的基本特点（图1）。

公元前11世纪西周分封建国，建立宗法制度，宣信义，讲礼仪，祭祀活动增多。陵墓建筑的单体形式与夏商相似，但已设立专供安葬天子诸侯卿大夫的"公墓"和安葬国民的"邦墓"，并设专职管理。"公墓"以天子为中心，诸侯在其左右之前，卿大夫位于其后。"公墓"和"邦墓"，皆为"族葬"（《周礼》），以爵位高低确定封土大小、树数多少，显示着严格的等级制度。

春秋时期的陵墓开始出现地上封土。封土大体上有"堂"、"防"、"覆夏"、"斧"等四种形式，"斧"者亦称"马鬣"。大概封土不大，墓树与其他林木也无多大差别，时间略久就难以辨识，周文王和周武王的墓址至今待定。

战国陵墓中的封土日趋增大，封土上的建筑也屡见不鲜。河南省辉县魏王墓上曾发现柱基和柱础。1978年出土的中山王兆域图用金银错制成，这标志着当时已经能用图表达陵墓的规划和设计意图，也反映出平面为凸字形的封土形式。

至此，陵墓建筑从地下到地上，自单体造型到总体的布置，已基本形成一套完整的制度，预示着高大封土的出现，也标志着陵墓建筑已成为中国古代建筑的一个重要组成部分。

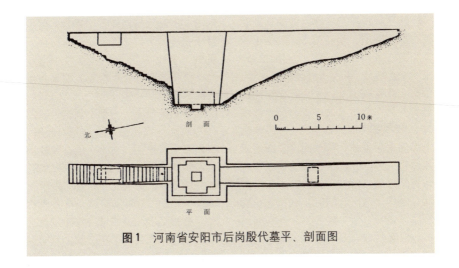

图1 河南省安阳市后岗殷代墓平、剖面图

二

秦始皇灭六国，结束了中国长期分裂的局面，建立了中国历史上第一个中央集权的封建大帝国。

秦王嬴政登极后，即选址营建陵墓，史称"穿治郦山"。始皇陵工程浩大，曾役使72万众，历时37年，成为我国现存最古老的帝王陵墓（图2）（图版5）。

图版5　始皇陵　陕西省临潼县

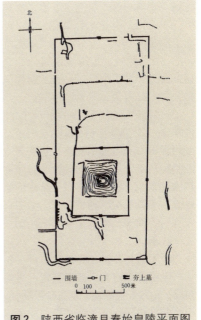

图2　陕西省临潼县秦始皇陵平面图

始皇陵在陕西省临潼县的骊山北麓，南依骊山，北临渭水，陵体平面呈方形，底边东西345米，南北350米，高达43米。陵体四周有重墙相绕，呈南北略长的方形，内周长2.5公里，外周长约6公里（陕西省文物管理委员会：《秦始皇陵调查报告》）。陵体位于内院正中偏南，在东西南三面正对陵体中央设门。近年在陵体周围发现有建筑遗址、铜车马、陪葬坑和大型兵马俑等，这使我们对陵域和建筑都有了新的认识。"穿三泉，下铜而致椁，宫观百官奇器珍怪徙臧满之，令匠作机弩矢，有所穿近者辄射之，以水银为百川江河大海，机相灌输，上具天文、下具地理。以鱼膏为烛，度不灭者久之"（《史记·秦始皇本纪》）。《史记》所述大部分为地下墓室情况。从现有资料可知，其地宫基本沿用商周以来的四出羡道木椁大墓形式。地面上的陵体高大方整，陵上"广植草木"，崇高若岭，给人以庄重威严之感。自此奠定了中国封建帝王陵墓以高为贵，以方为尊的总体格局。

兵马俑可能属于"宫观百官"的内容之一。它的出土不仅揭示出始皇陵的规模宏大与奢侈糜费，也从另一方面反映出秦朝工匠的聪慧才智和高超的雕塑艺术造诣。数以千计的体魄矫健、手持兵刃、神采各异、如同真人真马的陶俑，再现了秦军叱咤风云的一代雄风。

公元前206年，西汉继秦统一中华。武帝废黜百家，独尊儒术，通使西域，宣扬天人感应，健全祭祀礼仪，于是厚葬成风。帝王墓从汉起专称曰"陵"，一般臣民墓则被称为"坟墓"。全国上下对陵墓建筑都很重视，逐步形成完善的规制，陵墓建筑取得全面发展。

西汉诸帝自登极次年，即派将作大匠营建寿陵（《后汉书·礼仪志》）。汉袭秦制，封土为方形平顶棱台，俗称"方上"，高达12丈。四周有土城，四面正中有阙门，占地7顷。陵体高大，四方对称，如丘似坛，神圣庄重。地宫的地圹在方上之下，称"方中"，埋深13丈，为四出羡道土坑式木椁墓，被视为墓葬中最高等级的形式。墓上覆有高大封土。在帝陵之西有后陵和陵园，还有婕妤及贵戚勋臣的陪葬墓等。有的在陵园附近还建有宗庙和陵邑，形成庞大的帝陵建筑群体。

西汉帝陵虽成定制，每年全国赋税收入的三分之一用于修陵。因诸帝的执政时间长短不一，实际上陵墓的大小各不相同。其中武帝在位54年，故茂陵之规模为西汉诸帝陵之冠（图3）（图版7）。

图版7　茂陵　陕西省兴平县

茂陵"方上"为平顶方形棱台。上底边长东西39.5米，南北35.5米；下底边长东西231米，南北234米。陵高46.5米。茂陵与始皇陵相比，陵体底边短、高度大；平面左右对称，正立面与侧立面相同。它屹立在关中平

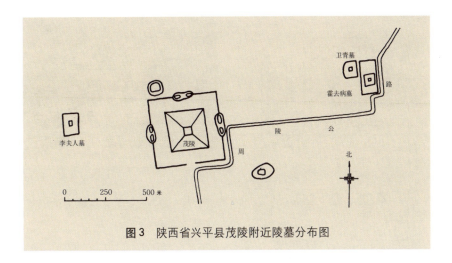

图3 陕西省兴平县茂陵附近陵墓分布图

原广阔的土地上,方整端庄,显得比始皇陵还要高大神奇。其四周伴有李夫人墓和卫青、霍去病、霍光、金日䃅等人的陪葬冢,其规模与形式都是始皇陵所不及。

西汉诸帝陵中以霸陵最为节俭。它形式独特,但凿山为室,不起封土,开创了因山为陵的先例。

东汉迁都洛阳,中央集权被削弱,提倡薄葬。帝陵的规模比以前缩小,陵体一般不及西汉帝陵之半。其四周不设垣墙,以"行马"代之,四面正中有阙门,称"司马门"。南"司马门"内,陵前设有祭台、石殿;门外神道两侧布置石人和石兽。据文献载,陵侧还建有园寺、吏舍、寝殿、便殿等。

现存东汉帝陵中,以光武帝的原陵规模最大;陵体呈圆锥状,高20米,周长约500米,外绕方形垣墙,各面正中有门。汉代帝陵已形成以陵体为中心的平面布局形式,正南接有简短的神道,使总体平面有了新的发展。

西汉的《汉律》中载有:"列侯坟高四丈,关内侯以下至庶民各有差"(《周礼·春官·冢人》)。中小坟墓的形体以方为贵,其高度控制在四丈以下。墓室早期多以土坑木椁为主,从战国出现空心砖墓室起,坚固耐久的砖石墓室逐步代替了木椁墓。东汉豪族兴起,墓祭活动增多,为求陵墓安固久远,地上地下建筑材料大量采用砖石,使砖石结构的陵墓建筑得到了发展。

地下砖石墓室,在前期多为简单的长方形平面;而后期,平面由前室、中室和后室三部分组成。有的还在前后左右附以多个耳室,墓室增多,轮廓复杂多样(图4)。在墓室顶部构造上有板梁式、斜撑板、多边拱、筒形拱、叠涩覆斗藻井或穹窿顶等形式,结构合理,施工精细,坚固耐久。

砖石墓室因装饰手段和使用材料不同,又有"画像砖墓""画像石墓"和"壁画墓"之分。这些墓室内部布满雕刻和壁画,反映着当时的绘画、

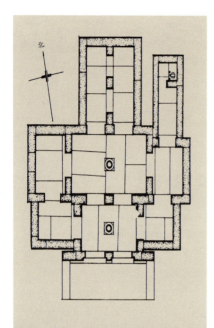

图4　山东省沂南县古画像石墓平面图

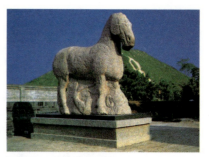

图版9　"马踏匈奴"像

例。现存的西汉霍去病墓上的石雕为中国陵墓建筑中的首例（图版9）。霍去病为汉武帝时的青年名将，官至"大司马骠骑冠军侯"。赐陪葬于茂陵旁。墓呈祁连山状以资纪念，并用大量石雕置于墓丘的草木之中，再现野兽出没无常的祁连山风貌。石雕的品类众多，造型古朴，雕刻手法简洁，诸如跃马、卧马、牯牛、伏虎、野猪、蟾蜍、鱼、卧象、熊、石人等，皆以石料的原状，因材就势，用极简练的手法，用浮雕或线刻略施雕琢而就，形象古拙。近看形象逼真，远望则神态淡化，犹如顽石。置于墓上，既若山石，又时隐时现，如野兽出没。这些石雕别具一格，反映了古代匠师的聪慧和高超技艺，是西汉石雕中的珍品。

自东汉起石雕和石建筑在陵墓建筑上被广泛应用。文献中不乏其载；不少宝物遗留至今，成为陵墓建筑的重要组成部分。

石阙仿木构而成，多置庙宇和陵墓之前，是重要的入口标志。现存多为墓阙，其中四川省的原益州太守高颐墓前的石阙，造型和雕刻最为精美，是汉代墓阙的典型作品（图版17）。

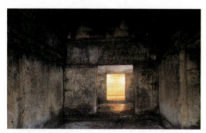

图版15　茅村汉画像石墓　前室

雕刻的艺术水平，亦是绘画和雕刻的地下艺术宝库（图版15）。

地面建筑开始出现石象生，据《封氏闻见记》载："秦汉以来帝王陵前有石麒麟、石辟邪、石象、石马之属，人臣墓前有石羊、石虎、石人、石柱之属，皆所以表饰坟袭如生前之仪卫耳。"但至今未能得到这方面的完整实

中国陵墓建筑　**19**

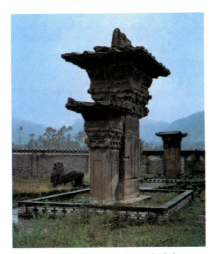

图版17　高颐阙全景　四川省雅安县

石雕有狮、辟邪、虎、羊、马、驼等，成双成对布置在神道上，寓吉祥昌瑞，示守卫之意。石雕的品类和数量是墓主地位和等级的象征。

石表亦称神道柱，原为木制，置于神道前端。1964年6月在北京市石景山出土的"汉故幽州书佐秦君神道"柱是现存最早的汉代石柱（图5）。

石碑原为木制，是下葬的工具之一，至东汉成为置于陵墓之前的必备标志。石碑由碑额、碑身和趺三部分构成。汉代碑额有"圭"、"半圆"、"方"形，其中央均有一圆孔，称"穿"，这是汉代石碑的特点之一。

石殿又称石祠或石庙，置于陵墓之前，是朝礼和奉祭之地（图版13）。

秦汉以来，陵墓建筑形成了地上和地下建筑相结合的群体。陵体由大变小，神道由短变长，陵前列有石雕和石建筑，是当时陵墓的发展特征。

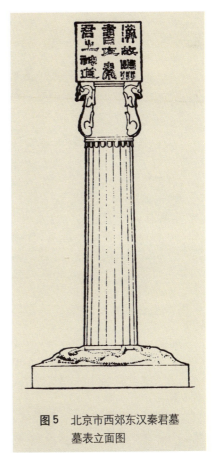

图5　北京市西郊东汉秦君墓墓表立面图

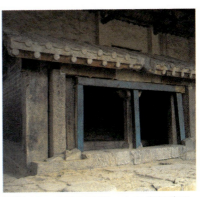

图版13　孝堂山石祠　山东省长清县

三

从三国鼎立到隋统一中国的三百余年（公元220～581年），是国家分裂，战乱不止，社会动荡，经济削弱的时期。动乱之中，前代陵墓纷纷被盗掘。有识者力主薄葬。战争也促使葬俗的转变。曹魏文帝曾遗诏三府，"因山为体"，"葬于山林"，"无立寝殿"，"无造园邑"，"不通神道"，"不封不树"，"废止墓祭，祭于宗庙"（《魏书·魏文帝本纪》）。在此情况下，陵墓形式有了改变，规模缩小，甚至墓地上不留任何痕迹，犹如夏商之时。采用潜葬或变相潜葬是当时丧葬的基本形式，这使陵墓建筑处于衰落时期。

魏黄初三年（公元222年）魏文帝以"古不墓祭，皆设于庙"为理由，毁去魏武帝陵上的建筑（《晋书·礼志》）。

蜀汉昭烈帝刘备死于白帝城，葬在四川省成都市，称"惠陵"。现存封土为圆形，周围用高约12米的墙环绕。陵前有清乾隆五十二年立的"汉昭烈皇帝之陵"石碑，后墙上嵌有康熙七年石刻"汉昭烈之陵"石额，此外别无他物。

东晋诸帝葬于南京市江宁县，大多数帝陵不起坟（《晋书·本纪》）。

一般臣民的坟墓也较前朝简朴。砖石墓室盛行于各地，多采用画像砖或壁画装饰墓室。

南北朝时期，社会暂时安定，经济得以复苏。人们厌恶战乱，尊崇儒术，佛教盛行，陵墓建筑又得以恢复。宋、齐、梁、陈皆定都于建康（今南京），历时一百余年，周围留有一批帝王公侯的陵墓。陵前神道两侧置有石兽、神道柱和石碑等石刻。

南京现存南朝石刻三十余处，有石兽、石柱（表）、石碑等。萧景墓前

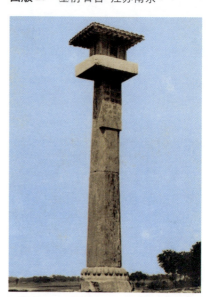

图版25　墓前石兽　江苏南京

图版27　义慈惠石柱　河北省定兴县

的石兽，体形宏大，形若猛狮，两侧有飞翼，昂首挺胸，威武雄壮，形象生动，雕琢精美，是南朝石雕中的精品（图版25）。

石柱又称石表或神道柱，在南北朝陵墓建筑中应用颇多，常置于陵墓入口处，成双而立。河北省定兴县石柱村一颗建于北齐大宁二年的"义慈惠石柱"，则是我国古代陵墓建筑中惟一用于庶民墓上的纪念柱。石柱高约7米，由石殿、柱身和柱础三部分组成（图版27），造型新颖，雕琢精细。柱础的下端为方形，上部呈圆状并刻有宝莲花纹。柱身比例修长，正面刻着颂文。柱顶上置有一座小石殿，当心刻有

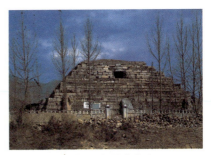

图版28　将军坟　吉林省集安县

佛龛和佛像，犹如佛堂，置于义冢之前。

吉林省集安县现遗存的"将军坟"（图版28）用巨石砌成，为七层台阶的四棱台状巨型大墓，被誉"东方金字塔"。

四

隋唐是中国封建社会进入空前昌盛的历史时期，也是中国古建筑走向成熟和高度发展的时期。国家统一，经济繁荣，文化艺术蓬勃发展，天下富足，厚葬盛行。陵墓建筑因袭汉制，追求高大，以方为贵。自太宗昭陵起，以山为陵，规模制式都有很大变革。

隋文帝的太陵、唐高祖的献陵皆以汉长陵和原陵为范。唐太宗则以山为陵，凿山为墓，效汉制，筑方城，建石殿，刻藩酋石像，树战马浮雕，以资颂功。上奉于寝殿，下拜于寝宫，赐贵戚勋臣陪葬墓二百余座。陵园用地周匝60公里；陵体山峰为海拔1188米，孤峰回绝，巍峨雄奇，

开创了唐朝以山为陵的首例。

唐朝帝陵中以乾陵最为典型（图6）（图版30）。乾陵是唐高宗与武后的合葬墓，以梁山为陵，北峰雄奇高大，海拔1047米；南有二峰，矮小低平，东西相峙。地宫设于北峰山腰，陵前原有献殿。北峰四周环以方城，四面正

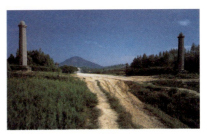

图版30　乾陵前景　陕西省乾县

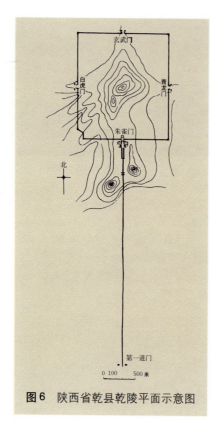

图6 陕西省乾县乾陵平面示意图

中辟门,东称青龙门,西叫白虎门,南为朱雀门,北是玄武门。献殿前的神道经朱雀门贯梁山南峰至入口处阙门,长达4公里,如此长的神道在前代帝陵中实属少见。南峰脚下神道两边设石柱一对,自此至朱雀门前的神道两侧,整齐地排列着石人、石兽和藩王像等一百余尊,俨如朝会时的卤簿仪仗。

朱雀门阙前两侧各树有一通石碑:东侧为"无字碑",西侧是"述圣碑"。述圣碑用七块巨石垒砌而成,上部覆以庑殿顶。碑文由武则天撰写,为高宗歌功颂德。它是我国陵墓建筑中最早的神功颂德碑。

人工建筑的方城,围绕着高大雄伟的梁山北峰,加上漫长的神道和众多排列整齐的石象生,形成乾陵的完整形象。这天然的地势,宏大的陵体,呈现着惟我独尊,皇权至上,天成地就的帝王意识。

五

公元907年之后,国家出现"五代十国"的分裂局面,经济实力大大削弱。动乱中陵墓建筑不求"高显",规模变小。

公元960年,宋统一中原,经济有所好转,但政治上和军事上与辽、西夏和金先后形成对峙。陵墓建筑虽因袭唐制,但"苟安"政治和经济限制着帝陵的规模。统一和相对稳定,使宋朝农业、手工业和商业都有较大的发展。经济上的振兴,使官僚大贾的中型坟墓在墓室的制造和雕饰方面变化明显。

从公元907~1368年这四百余年间,虽经朝代更替,历史背景不甚相同,但陵墓建筑的规模变小,地上建筑变化不大,地下墓室建造工整、装修精致是此时的共同特点。

五代时前蜀主王建墓(图版36)和南唐钦陵(图版34)规模相差不多,外观封土"宝顶"低矮不显,陵神道和石雕等不甚明显;地下墓室甚为精

中国陵墓建筑　23

图版34　钦陵　墓室入口　江苏省江宁县

致，皆为砖石结构，坚固耐久，墓室四壁和顶部广施彩绘或雕饰，呈现出地上规模变小，重视墓室建筑的特点（图7、8）。

宋有定制，帝后生前不营寿陵。在驾崩后，派员选址择日，在七个月内筑陵入葬（《宋史·礼志》）。因经济和工期

图版36　王建墓　墓室

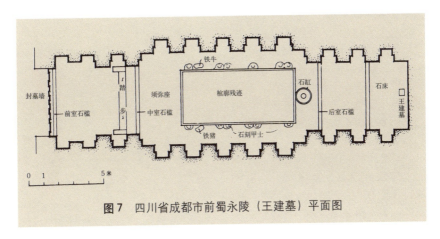

图7　四川省成都市前蜀永陵（王建墓）平面图

所限，宋诸帝陵形式相似，规模雷同。

北宋诸帝陵集中于河南省巩县，东自石河，西至回郭镇，南起西村，北至孝义镇。这里地势南高北低，"九帝八陵"坐北面南而置，面对嵩山，北临黄河；还有后陵和陪葬墓等形成一区。

北宋帝陵袭唐朝平地筑陵、以方为贵和上下宫制的传统。一般皆以方形平顶三折式陵台为核心，四周有神墙，四面正中留门，四角筑阙。陵前

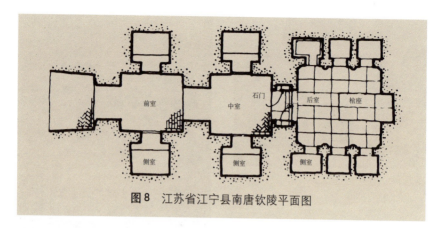

图8　江苏省江宁县南唐钦陵平面图

有南北向神道正对南神门，神道两侧整齐排列着石兽和石人。这种平面布置形式与唐朝陵墓形式相似，规模则远不及唐朝帝陵。宋帝陵规模甚小，更接近于市俗坟墓。

在帝陵的后部偏西处附葬以后陵是宋朝陵墓总体布置的特点。后陵形式与帝陵形式相似，规模为帝陵之半，最大不超过帝陵的三分之二。

如永昭陵，陵台底宽56米，高13米，方城宽242米，神道长约300米，在南神门前150米的神道两侧，布置石雕四十余尊，其大小与真人实物相近，形如仪仗永立于御前，突出着帝陵的尊严（图9）。

与此同时的西夏王陵和金朝帝陵同宋帝陵极相似，都集中于一定区域。西夏王陵位于银川市城西贺兰山东麓，其平面亦以陵体为核心，四周建方城，与宋陵相同。但陵体为八棱锥或圆锥形（图版46）。在南神门的神道两侧列有石人石兽和石碑，并在外围两侧绕以月城凸出城前。这些都反映出宋与西夏在帝陵建筑上的相互影响和各自的特点。

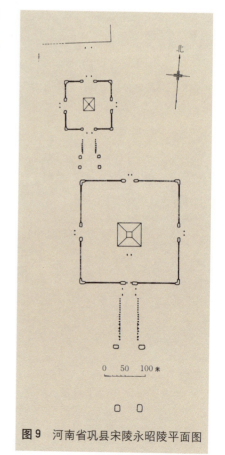

图9　河南省巩县宋陵永昭陵平面图

中国陵墓建筑 25

图版46 西夏王陵八号陵

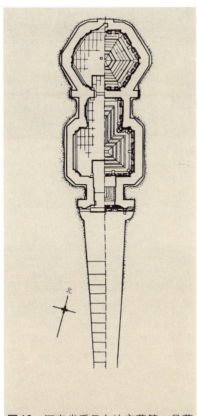

图10 河南省禹县白沙宋墓第一号墓仰视平面图

砖雕墓和石雕墓在宋金之时非常盛行。墓室四壁常按照墓主人生前实际生活情况装饰成住宅府邸，依照木构建筑雕出台基、柱、枋、斗栱、屋檐、门窗槅扇或家具陈设等。墙上雕出或绘出主人起居梳洗、会客理财等生前状况。墓顶雕饰成六角或八角或圆形藻井。许多墓室制作细腻，雕饰都刻画得精细入微，甚至官吏大贾的墓室能与帝、后的墓室媲美。如河南省禹县白沙宋墓（图10、11）、贵州省遵义县杨粲夫妇合葬墓（图版43、44)，比近年发掘的永熙陵李皇后陵的墓室精彩得多。

这时期陵墓建筑着重墓室制作，砖石雕刻盛行。这些雕刻艺术品，真实地反映了当时住宅建筑的特点和构造形式，以及社会生活状况。

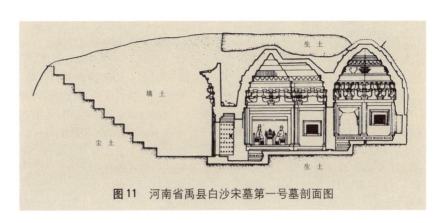

图11 河南省禹县白沙宋墓第一号墓剖面图

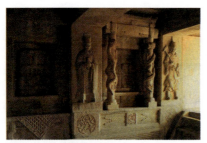
图版43　杨璨墓前室

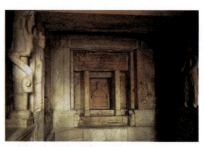
图版44　杨璨墓后室

六

明朝建国之后，提倡儒学，尊崇礼治，重视传统。洪武十五年（公元1382年）朝廷派员走访和审视历代帝陵；洪武元年（公元1368年）为文武官员制定出严格的坟墓制度；洪武三年（公元1370年）"令天下郡县设义冢，并严禁浙西等地火葬水葬……敢有徇习元人焚弃尸骸者，坐以重罪，命部著之律"，把陵墓建筑视为治国安民的重要手段。

洪武二年（公元1369年）在安徽凤阳城南修筑皇陵。陵园坐南面北，"宝顶"采用平面为方形的平顶棱台。陵前有献殿，神道两侧有石碑一对、石柱二对、石人、石兽三十对。其总体布置、宝顶形式、石象生的品类和数量配置，都受到了宋帝陵的传统影响。

从明孝陵起中国陵墓建筑产生了众多变更和创新。明孝陵以宫殿的形式修筑而成，按照安葬、祭祀和服务管理三种不同的功能要求，分成前中后三进院落，集宋朝的上下宫于一体，成为既供安葬又供祭祀使用的综合建筑群。

明孝陵的前院，正门原名"文武方门"，院内两侧是供祭祀时使用的神厨和神库。前院和中院有享门相通。中院后部中央用青石建成的高大台基上，建有面阔九间、进深五间的享殿，又名"祾恩殿"。殿前两侧有东西廊庑，布局严谨，形若宫殿，是举行祭祀活动的地方。殿后有内红门直通后院。后院封土周围用砖墙筑成圆形高大的城堡，谓"宝城"。其前筑有高大的城台，城上建面阔五间、进深一间的殿堂，形似高大的城楼，名曰"方城明楼"。

明孝陵在神道建设上，也有新的尝试。首先在神道的前端增建了平面为方形、体形高大的神功圣德碑楼。它以高大的体量和端壮严谨的造型，给人以崇高庄重的感受。石人、石兽置于神功圣德碑之后。这些石象生列于神道两侧，既渲染了陵墓的神秘崇圣，增加了陵墓建筑的空间层次，又是区别陵墓等级的标志（图版57）。

明孝陵祾恩殿和方城明楼相结合，构成了陵墓建筑的主体。它们如

中国陵墓建筑 **27**

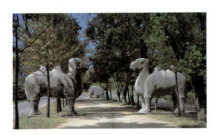

图版57 明孝陵 石象生

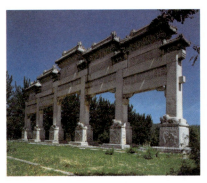

图版58 明十三陵 石牌坊

同宫殿和庙宇中的前朝后寝，突出了陵体的主体地位，并代替了宋代帝陵方形陵台和土城，提高了陵墓建筑的艺术性。

明成祖朱棣迁都北京。从永乐七年（公元1409年）开始在北京市昌平县北的天寿山南麓兴建长陵，至清军入北京，历235年，共建帝陵十三座，故称"明十三陵"。这是我国建成最早规模最大的一处帝王陵区。

十三陵的北部天寿山峰峦叠嶂，并向东西两侧绵延环抱，形成一个小盆地。这里土质肥沃，林木葱郁，十三座帝陵以长陵为中心，坐北面南，以昭穆为序，依山顺势布置在天寿山南麓，映掩于青松翠柏之间，形成一组环境优美、造型宏丽的庞大的陵墓建筑群。陵区的最南部有一个总入口——大红门（图版61）。门外的广场上

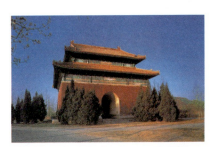

图版62 明十三陵 神功圣德碑楼

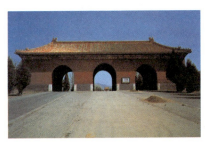

图版61 明十三陵 大红门

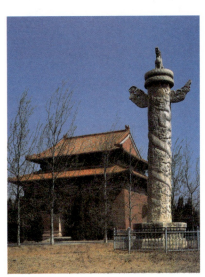

图版63 明十三陵 碑楼与华表

有一座五间六柱的石牌坊（图版58），这里是神道的起点。大红门北有一座平面为正方形、体形宏大的神功圣德碑楼（图版62），四隅树有雕琢精细、洁白秀美的华表，更使神功圣德碑楼显得高大华贵（图版63）。碑楼之后，

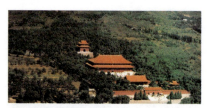

图版73　长陵鸟瞰

图版66　神道南望

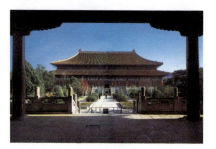

图版76　明长陵祾恩殿

图版67　神道北望

以石柱为首在神道两侧依次列有石兽和石人共18对，止于龙凤门前（图版66、67）。自石牌坊到龙凤门共2.6公里。洁白的石坊、高大的大红门、雄奇的神功圣德碑楼、庄重如仪的石象生和华丽的龙凤门等，把十三座帝陵联系成一个整体（图12）。

长陵为十三陵之冠，建成最早，规模最大（图版73），始建于永乐七年（公元1409年）。因系效明孝陵而建，

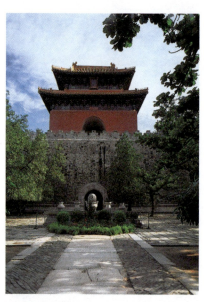

图版81　明长陵方城明楼

故两者有不少相同或相似之处。平面由三进院落组成。前院为神厨和神库

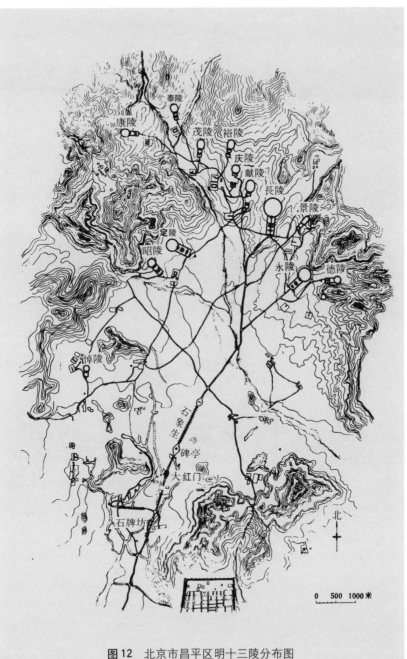

图12 北京市昌平区明十三陵分布图

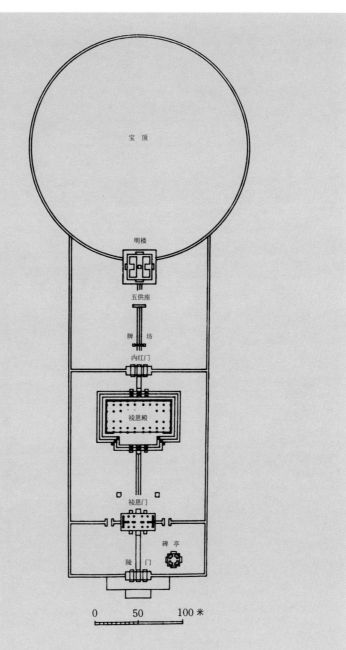

图13 北京市昌平区明长陵平面图

的所在地等。祾恩殿位于中院后部正中，建在三层汉白玉台基上，面阔九间，进深三间，重檐庑殿顶，用楠木仿明代北京故宫奉天殿而建，是古建筑中规模最大的楠木殿堂（图版76）。惟长陵将方城明楼平面由长方形改为正方形，并在明楼正中置石碑一方，实际上成了一座碑楼，为以后明清诸帝陵所模仿（图13）（图版81）。

定陵地宫已经发掘，位于宝顶下27米，总面积为1195平方米。平面如同一座三合院，一正（后殿）两厢（配殿），前殿、中殿通过甬道相连（图版88），后殿规模最大，净长30.1米，宽9.1米，高9.5米，全部用石拱券构成（图版91）。除门罩外，室内不施雕饰，施工精细，至今完整无损。十三陵地宫埋深较大，基本未遭破坏；定陵地宫揭示了明朝帝陵地宫的基本状况。

明朝的陵墓建设创造了以方城明楼为核心，并与祾恩殿相结合形成三进院落的宫殿式陵墓建筑形式。把神道延长，明显地把神道分成前后两段，前段以"神功圣德碑楼"为中心，后段以"方城明楼"为中心，增加了陵墓建筑的空间层次。同时以形式多样、造型优美的建筑形象，形成幽静、神圣的建筑意境，增强了陵墓建筑群体的综合艺术性。在此基础上，又把十三陵建成以长陵为中心由众多帝陵建筑群构成的帝陵区，用建筑艺术手段，使众多的建筑物都能与自然环境相结合，成为在个

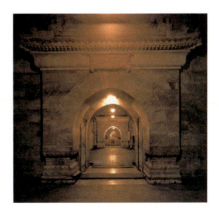

图版88　定陵地宫前殿

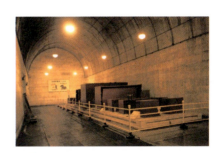

图版91　定陵地宫后殿

体上各具特色，在群体中又能突出中心的陵墓建筑群体。

明朝的陵墓建筑不仅在群体布置、地形利用方面取得突出成就，在建筑的单体造型上也取得很多新发展。如石牌坊、神功圣德碑楼、龙凤门、棂星门、石五供、方城明楼、宝城宝顶和地宫等众多的单体建筑，以端壮肃穆的形象，美化着空间，推进了中国陵墓建筑艺术的发展。

七

明末东北长白山一带女真族兴起，自称后金，经过不断发展，于公元1636年建立清朝。初期在东北建有三座陵墓：永陵、福陵和昭陵，通称"关外三陵"。当时因尚未统一中国，实力薄弱，故陵墓建筑只能因陋就简。

永陵在辽宁省新宾县永陵镇，是清帝的祖陵。它北依启运山，南临苏子河。平面是三进院落的凸字形。前院入口的大红门，面宽三间，单檐硬山顶。院落正中偏北并列着四座单檐歇山顶碑亭，两侧的廊院为神厨神库。中院正北祭祀用的大殿（启运殿）是单檐歇山顶建筑，总体形式简陋。殿后小院内五个低矮的土丘即为陵体（图版104）。

福陵和昭陵在辽宁省沈阳市，一在市东，一在市北，俗称"东陵"和"北陵"。东陵是努尔哈赤和皇后（叶赫纳拉氏）合葬墓；昭陵为皇太极与皇后（博尔济吉特氏）合葬墓。

东陵和北陵建筑形式基本相同，但规模和体量远超过永陵。如大红门为单檐歇山顶，门前增加了石牌坊，门内有石象生、神功圣德碑楼、方城。方城四角上建有角楼，南墙正中有门楼，北墙正中有明楼。城堡式的方城，使陵区显得格外雄伟壮观。城后的宝城和宝顶，绕以高大的城墙，颇显气派（图版106~112）。

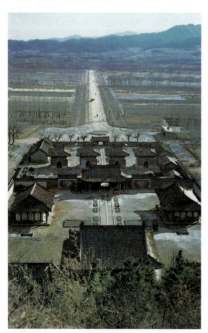

图版104　清永陵鸟瞰　辽宁新宾县

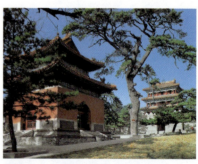

图版106　清福陵神功圣德碑楼　辽宁沈阳

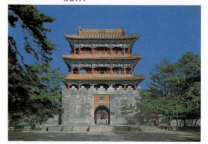

图版107　清福陵隆恩门　辽宁沈阳

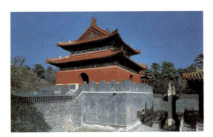

图版108　清福陵明楼　辽宁沈阳

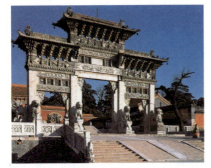

图版109　清昭陵石牌坊　辽宁沈阳

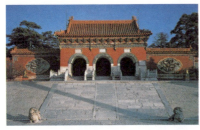

图版110　清昭陵正红门　辽宁沈阳

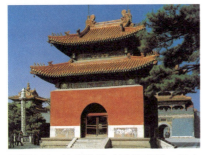

图版111　清昭陵神功圣德碑楼　辽宁沈阳

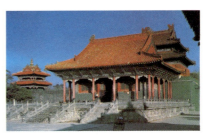

图版112　清昭陵隆恩殿　辽宁沈阳

东陵和北陵在继承永陵建筑规制的基础上大大向前发展了一步，无论其规模、质量和建筑艺术效果皆为永陵所不及。

公元1644年，清朝定都北京。1661年清世祖（顺治）驾崩，康熙二年（公元1663年）建成清孝陵，是为清东陵的主陵，也是关内第一个清帝陵。

清孝陵仿明十三陵建造而成，入口处也有石牌坊、大红门、神功圣德碑楼。悠长的神道竟达十华里，两旁布有十八对石象生。孝陵的平面也依明长陵而建，前院以隆恩殿为中心，后院有方城明楼和宝城。足见清帝进关后一切都沿袭着明朝的制度，尤其在陵墓建筑规制上，完全继承了明朝的传统（图14）（图版113～115）。

清代以后各座帝陵，大多效仿孝陵而建，只在规模上略小。

但慕陵与众帝陵不同。清宣宗（道光）在位时正值中英鸦片战争失利，割地赔款，丧权辱国，故觉自己无光彩，陵墓也不能与前辈相比。他以"羡慕"东北祖陵"节俭"为由，命其陵名"慕陵"。令隆恩殿规模略小，采用单檐歇山顶；陵区内无神功圣德碑；室内外均不施油彩，以表朴素节俭；后院的方城明楼也改成圆柱形宝

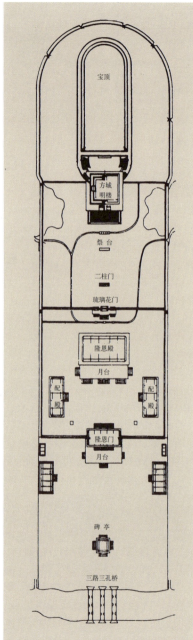

图14　河北省遵化县清东陵孝陵平面

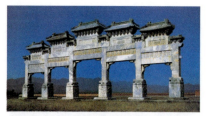

图版113　清东陵石牌楼

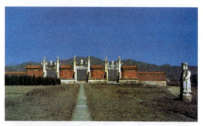

图版114　清孝陵龙凤门

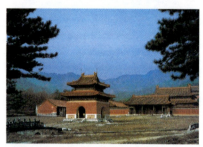

图版115　清东陵孝陵前广场

顶，前面只置一白石牌坊和石桥，观之确有淡雅、清新、简朴之感。然帝王总是贪心者。慕陵隆恩殿全部采用香楠木制成；天花板、雀替和绦环板上都以精工雕刻形态各异的龙纹。室内墙壁上贴满锦缎，配以原色楠木的精雕细刻，更显出慕陵华贵典雅。在陵墓建筑艺术表现和装饰效果上，慕陵使前者帝陵大为逊色（图版159～161）。

清东陵中的裕陵地宫制作十分精美，是清帝陵中地宫建筑的代表。地

中国陵墓建筑 35

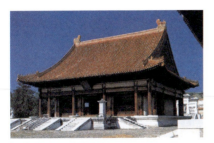

图版159　清慕陵隆恩殿

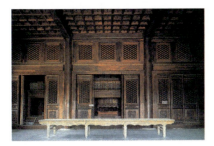

图版160　清慕陵隆恩殿室内

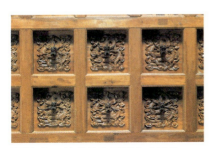

图版161　清慕陵隆恩殿室内天花

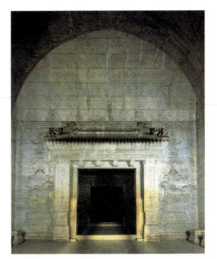

图版125　清裕陵地宫明堂

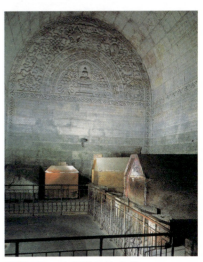

图版126　清裕陵地宫金券

宫面积达372平方米，全部用青白石垒砌，拱顶用拱券结构。四壁和拱顶上刻满佛像、法器和经文咒语，梵文和蕃字达数万字。整个墓室构图严谨，雕刻精细，格调统一，使建筑和雕刻融汇于一体，晶莹华丽，反映了清代建筑和石雕技艺水平（图版125~128）。

清代始建后陵，这是清代陵墓建筑的特点之一。清有定制，如果皇后薨于皇帝之前，可以随皇帝葬入帝陵；否则另建后陵，设于帝陵附近。其陵名随帝陵称号和其本身位置而定，如位于孝陵之东，则称孝东陵。

后陵形式与帝陵基本相同，但规

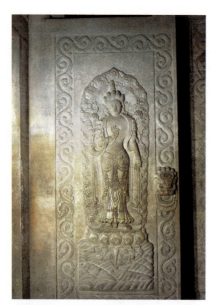

图版127　清裕陵地宫门扇之一

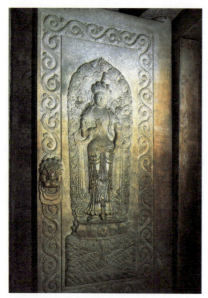

图版128　清裕陵地宫门扇之二

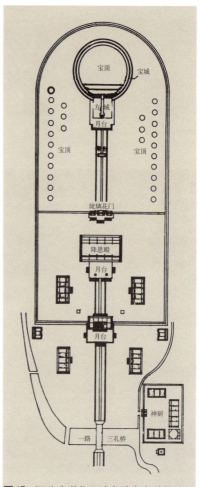

图15　河北省遵化县清东陵孝东陵平面图

模略小。其中孝东陵为后陵之首。在其后院的方城明楼之前，两侧还排列二十余个安葬妃嫔的圆形宝顶，使后陵与妃园寝合二为一。但这种做法有损于后陵建筑空间的完整，也影响了建筑的庄重性（图15）。

惟慈禧的普陀峪定东陵却与众不同。虽然陵墓外观与一般后陵无别，

但隆恩殿内部装修的精美是所有帝后陵所不可比拟的；隆恩殿的汉白玉台基栏杆上，精致地雕刻着龙凤祥云图案，也使其他帝后陵望尘莫及（图版135～139）。

定东陵隆恩殿、东西配殿的门窗楣扇全部采用名贵的黄花梨木和楠木构制而成。在本色原木上直接沥粉贴金成龙、凤、云、寿图纹。除前面装门窗楣扇外，其余三面皆为磨砖对缝的实墙，其上雕有"万"字不到头、五蝠捧寿的图案，全部用赤黄金叶装贴，金碧辉煌，斑斓瑰丽。它使陵墓建筑增添了富贵豪华格调，创造了清后陵建筑中奢侈至极的特例。

清朝嫔妃另建陵墓，称妃园寝（妃衙门），这是清代陵墓建设的又一规制。园寝周围用红墙绿瓦顶。前院

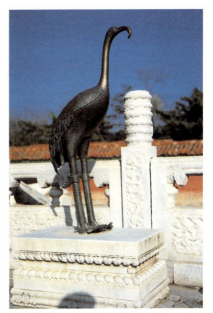

图版 137　清定东陵铜鹤

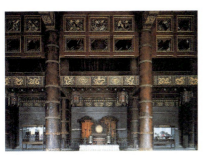

图版 135　清定东陵隆恩殿暖阁

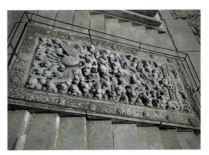

图版 138　清定东陵隆恩殿前龙凤踩石

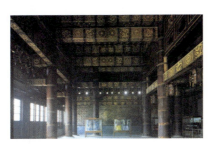

图版 136　清定东陵隆恩殿室内

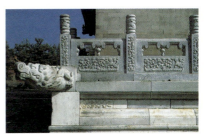

图版 139　清定东陵台基栏杆

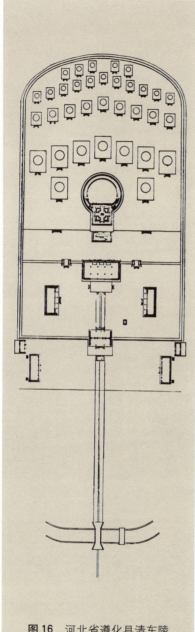

图16　河北省遵化县清东陵裕妃园寝平面图

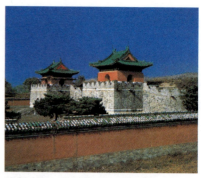

图版118　清东陵景双妃园寝

有享殿五间，为单檐绿色琉璃顶，建在低矮无栏杆的台基上。后院高地上按等级高低，有序地排列着圆柱形宝顶，埋葬着同一皇帝的各位妃嫔（图16）。惟康熙的悫惠皇贵妃和惇怡皇贵妃因功建有单独的园寝，称"景双妃园寝"（图版118）。

明清时期，我国陵墓建筑融汇了历代陵墓建筑的各项艺术成就，经过发展完善，使我中国陵墓建筑艺术达到鼎盛阶段。

从夏商至清末的4000年历史中，我国陵墓建筑从地下到地上，逐步发展成宏丽的建筑群，并形成各种艺术的综合体。这多种艺术的综合体与自然环境相结合，自然美与艺术美融为一体，使我国的陵墓建筑得到升华，达到了天成地就的艺术境界，出现了众多的与自然巧妙结合的陵墓建筑群。这些建筑已经成为伟大而灿烂的中华民族古代艺术宝库中的一个重要组成部分。

古代桥梁概说

—— 杨道明

桥梁不同于一般房屋,是一种特殊类型的建筑。它飞架于沟壑涧谷之上,伸展于河川湖江两岸,化险阻为平衢,变"天堑"成"通途",使道路衔接,交通无阻,在政治、经济、文化、军事诸方面都有重要作用。

中华民族很早就在自己的土地上,因地制宜,就地取材,按照各地不同的传统营造方式,创造了形式众多、难以数计的桥梁,遍布全国各地。在世界上至今有的桥梁形式仅我国所独有。

古代桥梁为各民族、各地区的开发和交流作出了贡献;又以其合理的结构形式,优美的造型,改变了那里的环境,装点和美化了那里的自然风貌,给人以美的享受。

古往今来,多少文人墨客留下了无数赞颂桥梁的美妙神话和诗篇。"峭壁称天险,奔涛震若雷"(《古今图书集成》渡铁桥,吴兆光),"结束舟梁跨浪平,往来南北使车轻"(《古今图书集成》渡黄河浮桥,陈迈),"水从玉蛛腰间过,人在金鳌背上行"(《古今图书集成》善应桥,沈勖),"群鲸贯铁索,背负横空霓,首摇翻雪江,尾插崩云溪"(《古今图书集成》惠州东新桥,苏轼),"两木夹明镜,双桥落彩虹"(《古今图书集成》李白诗),"长桥卧波,未云何龙"(《古今图书集成》阿房宫赋,杜牧)……这些诗句颂扬了古代劳动者战天斗地,不畏艰险,化险为夷,造福人间的奇迹;记述着冀希人定胜天,天遂人愿,化害为利,变人间为仙境的美好愿望。诗中赋予桥梁众多美妙的称号,如"金鳌","玉蛛","云龙","彩虹"等。

桥梁的产生,可以追溯到远古时代。人们为了生存,本能地在躲避野兽侵袭、采集食物的实践中,攀藤登枝,踏石涉水,由此产生了跨越和涉渡的概念。初期营造的桥梁自然是模仿和借助天然的渡跃方法,悬藤挂枝的索桥,横枝加木的梁桥,踏石过河的踏步桥,都是桥梁的最早雏形。

在几千年漫长的岁月里,随着生产水平不断提高,建筑材料不断充实,桥工匠师们不断积累实践经验,使我国的建桥技艺逐渐发展起来。归纳起来,古代桥梁大致可以分为以下几类:踏步桥,梁桥,拱桥,浮桥,虹桥,索桥。

踏步桥

在桥梁中,出现最早、形式最简朴、建造最容易的是踏步桥。它只需要以天然石块为材料,少事加工,按一般步幅大小自然点布在河水浅显之处即可。这种桥架设方便,形式自然,一般多用于水流平缓的河溪之上,或水面不深的平湖之中。遇有水丰时,也可越石面而过。因易于更动,故流传至今的古代踏步桥甚少。现今山区的河溪上仍广泛使用着这种桥,公园中也有这种桥构成风景点。这种桥,桥无定式,磴无大小,宽狭自如,或曲或直,悠然自得,给人以变化无穷的自然情趣。

梁桥

梁桥是应用最普遍和出现最早的古代桥梁形式之一。

在1954年发现的陕西省西安市半坡村新石器时代的氏族公社聚落遗址中，原始居住建筑的周围有一道深和宽各约5～6米的大沟，显然是用来防备异族或野兽侵扰的防御设施。它证明当时必然有了便于自己出入和拆装方便的大平梁桥或独木桥。

在上海博物馆收藏的战国刻纹燕乐画像青铜器上，清晰地刻着一座三柱两孔的平梁桥（图1）。桥架于波涛之上，两侧有踏跺相接，桥上有两排柱支撑的两坡顶屋盖，檐下有人往来燕饮。桥梁构件比例细长，可以看出是一座木构平梁便桥。桥上建屋既便于休憩燕饮，又可以防止木材糟朽，利于桥体坚固耐久。从其功用看，这座桥梁很可能是庭园中的亭桥。它既反映着战国时期桥梁的外观形象，也是我国南方和园林中桥上建造廊屋的先例。

秦始皇统一中国后，修筑从首都咸阳通往全国各地的驰道，逢山开路，遇水架桥，筑桥活动十分频繁。《山东通志》、《三齐略记》、《元和郡县记》等都记有秦始皇二十八年东巡，"始皇造桥观日，海神为之驱石坚

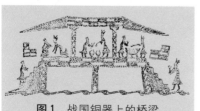

图1　战国铜器上的桥梁

柱……"（《山东通志》），大约从秦朝开始在平梁桥上就使用了石柱。

汉代建桥活动更为频繁。在石祠和墓室中出土的大量画像砖、画像石和壁画中都有当时平梁桥的形像。如1953年在四川省青杠坡出土的东汉画像砖（图2）、1971年在内蒙古自治区和林格尔出土的汉墓中的壁画和山东省嘉祥武氏石祠的画像石等。

从绘制的平梁桥中可见，桥两端有坡道相接，桥下布置整齐的桥柱上设置平梁，桥面横铺在梁上。桥上驷马腾蹄，车马并行，热闹非凡。桥旁望柱卧栏，保护人马来往安全，显示桥梁的宽阔和坚固。除栏杆的比例形式和构造具有汉代木栏杆的特点之外，其余均与现代的木柱平梁桥类似。其结构层理清晰，造桥技艺达到了很高水平。

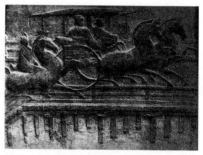

图2　东汉画像砖上的平梁桥

秦汉之时，梁桥还存在着木柱和石柱两种形式。木柱易朽，而石柱在洪水冲击下易折断，故石柱又渐次发展为石礅。《唐书·李昭德传》："武后营神都……洛有二桥，……洛水岁淙啮，缮者告劳昭德，始累石代柱，锐其前厮杀暴涛，水不能怒，自是无患"（《唐书·李德昭传》）。可见盛唐之时，

就知道以礅代柱的道理，出现了船形平面的石礅，代替木柱和石柱。建造石礅的梁桥，桥礅稳定，利于深水架桥，减少了水中支柱的根数，便于桥下船只航行，又增强了桥梁的耐久性。

从秦汉到唐宋，梁桥由木柱、石柱发展到石礅。有些石礅木梁桥和石礅石梁桥至今还在使用，如南宋宝祐丙辰年（公元1256年）建的浙江省绍兴市的八字桥（图版176）；北宋皇祐五年至嘉祐四年（公元1053～1059年）建的福建省泉州市的洛阳桥；南宋绍兴八年至二十一年（公元1138～1159年）建的福建省安海湾上的安平桥，这座桥全长五华里，是最长的石礅梁桥（图版170）。

为了加大桥礅间的距离，减少木梁的长度，有的还在石桥礅上用石条或木料逐层向外伸挑，这种桥称为伸臂桥。

在南方，为防备雨水浸糟木梁和供过桥者躲避风雨，还在桥上建有廊屋。如南宋绍兴十五年（公元1145年）建的福建省永春县的东关桥（图版174）；浙江省龙泉县建安镇的永和桥（图版180）等。后者长125米，是一

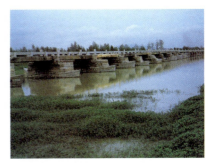

图版170　安平桥　福建省晋江县

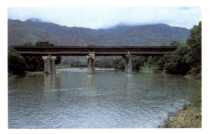

图版174　东关桥　福建省永春县

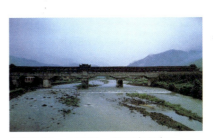

图版180　永和桥　浙江省龙泉县

座木伸臂廊屋桥，飞架于河之两岸，观之似空中楼阁。

浮桥

《诗经·大雅·大明篇》载有："亲迎于渭，造舟为梁"，记述周文王亲临渭水，隔河迎亲时曾依靠舟船的浮力，以舟为梁而渡。从公元前1134年起，我国就出现了一种桥梁的新形式——浮桥。

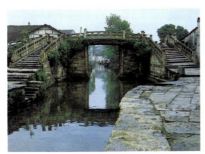

图版176　八字桥　浙江省绍兴市

《史记·秦本纪》载：昭襄王五十年（公元前25年），秦国对晋国的作战中，在蒲州附近的黄河上"初作河桥"用于军事方面。

在河道深广，水流湍激的江河之上，非一般桥梁所能及者，往往以舟船、竹排、皮筏相联，架木为桥；用绳缆、竹索、铁链相穿；用石柱、木桩、铁锚、石鳖、铁牛等固定于两岸。这种桥随水面上下浮动，拆装方便，启闭灵活，至今在临时桥梁中仍不乏其用。惟竹木的耐久性能差，故古代浮桥难以保存至今。

拱桥

拱桥多为石作，以拱券代替梁柱。拱桥在古代桥梁建筑中是最为坚固耐久者，故古代保留下来的拱桥数量较多，形象较完整。

1965年在河南省新野县出土的汉画像砖刻有一座单孔桥的侧影。桥的拱券小于半圆形，使桥面坡度变小。桥下有人泛舟。桥上有骑马者策马下桥；其后有人驾车上桥，车前车后各有三人挽绳助力，大概因为桥面坡陡，前者协助行车上坡，后者在车下坡时帮助车马制动，防止车马失控。它揭示了在东汉时期（公元25～220年）拱桥已经在我国出现了（图3）。

汉代的建筑技术有长足进展。不仅以斗栱为特点的东方木构体系开始形成，砖石建筑也有很大发展，尤其东汉陵墓中的地下墓室广泛使用砖石拱券，其结构方式有叠涩拱、并列拱、纵联拱等，这些都是在桥梁建筑中采用拱券的必备技术。在《水经注》卷六十六谷水条中曾记有……"桥去洛阳东六七里，悉用大石，下圆以通水，题太康三年（公元282年）十一月初就位"。这是有关石拱桥的最早文字记载。

此后，桥梁的建筑活动更为频繁，施工技术不断提高，造桥的经验日益丰富。在《隋书·何稠传》中记有："辽东之役……帝遣稠造桥，二日而就"。这说明隋代可以用两天的时间造成一座军用桥梁，足见造桥的技术之精，速

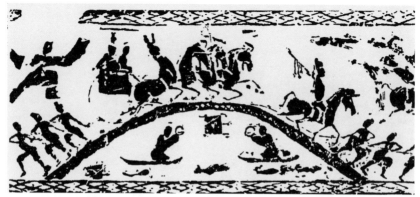

图3　东汉画像砖上的拱桥

度之快,已达到惊人的地步。

建于隋朝大业年间(公元605～617年)的河北省赵县安济桥,是我国现存最古老的石拱桥,建桥至今已1300余年,被誉为"天下之雄胜"。该桥为单孔石拱桥,拱券为半圆弧的一部分,净跨为37.47米,桥面坡度平缓,利于马车通行。桥身两端嵌有四个券洞,可使山洪急流畅行无阻。石桥造型新颖,结构合理,加工精细,"如初月出云,长虹饮涧",桥上栏杆雕有龙兽,"蟠绕拿踞"、"怒目抵掌"、"若飞若动"。可见当时造桥经验之丰富,技艺之纯熟,无论在结构上、技术上和造型艺术上都取得了很高的成就(图版166)。这种单拱敞肩石桥大约在17世纪才在欧洲出现。

建于金大定二十九年(公元1189年)位于北京西南的永定河上的卢沟桥,是厚壁连续石拱桥,石拱下部的桥墩成船形,尖端地方装上三角形的角铁,既利于冬季冰块流动,亦可保护桥墩。石桥的栏杆上雕刻着无数石狮,装饰着这座结构合理、坚固美观、中外闻名的古石桥(图版178)。

我国石拱桥在结构上有厚壁和薄壁之分。北方使用车马,运物载重较大,河道上建厚壁拱桥较多,如陕西省三原县龙桥(图版182),河北省赵县安济桥,北京市明定陵五孔桥等,基本形成北方拱桥的风格。而南方多舟船少车马,又因气候温暖,冰封积雪较少,故多薄壁石拱桥,如江苏省苏州市的宝带桥,浙江省黄岩市的五洞桥等,形成了南方石拱桥轻盈秀丽的特点(图版187、177)。

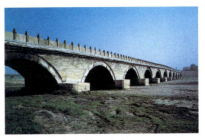

图版178 卢沟桥 北京

明清时期,建桥技艺更高,并且形成一套完整的造桥制度。宋《营造法式》和清《工部工程做法》都有关于施工技术和施券制度的规定,可以做各种形式的石拱桥。

石拱桥的拱券形式较多,有半圆、圆、椭圆、马蹄形、弧形等。各种形式的拱券使中国石拱桥呈现出千

图版166 安济桥 河北省赵县

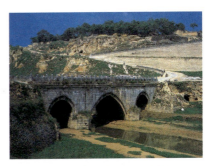

图版182 龙桥 陕西省三原县

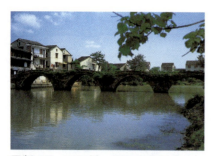

图版177　五洞桥　浙江省黄岩市

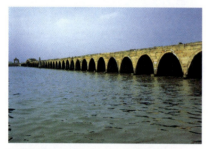

图版187　宝带桥　江苏省苏州市

姿百态,给人以不同的神韵和美感。

虹桥

最早的虹桥见之于宋代名画《清明上河图》中,它是用木梁支架成的木拱桥,介于梁桥和拱桥两者之间,也可称之为叠梁拱桥(图4)。《东京梦华录》曰:"其桥无柱,皆以柱木虚架,饰以丹艧,宛如长虹。"

虹桥取材方便,易于加工,故在宋朝时曾盛行一时。一般制作方法是将跨度相同、高度一致的木制三边拱和木制五边拱套叠在一起,交织而成。但一般虹桥都为木结构,易遭风雨侵蚀。宋朝建造的虹桥几乎没有遗存,现存的虹桥皆是明清时期所建。这种形式的桥梁惟我国独有,在世界桥梁艺术中别具一格。

图4　宋画《清明上河图》中的虹桥

索桥

以索代梁,将缆索固定于河之两岸,称为索桥。索桥的用料有藤索、竹索和铁索。为了缆索固定得牢固,常在桥头筑有门廊或桥头堡。

索桥有单索桥和复索桥两种。单索桥只有一条索,形式简单,索上穿以溜桶,或坐人或悬物。这类单索桥架设较简单,但行人往返实感惊险。复索桥可在索上铺道,并设置索栏,有些还编织成网。这些复索架设施工要求较高的技术条件,但它们增加了桥梁的安全感,也提高了运输效率。

索桥大部分建在我国西南地区,因为这些地方河道两岸地势陡峭,水流湍急,不便架设其他形式的桥梁,故以索代梁,牵于两岸。四川省大渡河上的泸定桥,是世界闻名的铁索桥。桥长100米,宽3米,桥底有9根

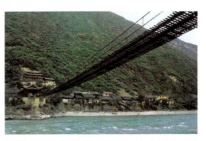

图版185　泸定桥　四川省泸定县

铁链并列,另有4根铁链为栏,保护行人的安全(图版185)。

无论哪种桥,都是为涉江、跨谷而建造,其功能是联络交通,便利行旅。然而在满足这一需要的前提下,匠师们又根据不同地域、环境、材料、气候、风俗等条件,建造出各种不同形式的桥梁,形成千姿百态的艺术风格,为我国古代艺术宝库增添了一笔珍贵的遗产。

【图版】

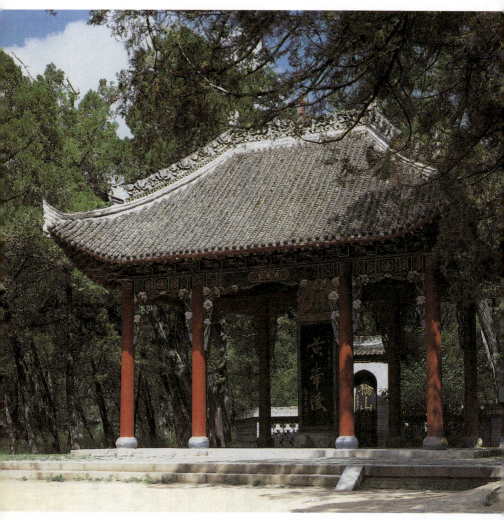

图版1　黄帝陵

黄帝陵　陕西省黄陵县

　　黄帝相传是中华民族的祖先，有众多的发明和创造；他把人们带入文明时代，世世代代受到人们的尊崇和怀念。

　　黄帝陵在陕西省黄陵县城北约1公里的桥山上。山上古柏成林，郁郁葱葱。陵丘规模不大，高约3.6米，四周用砖砌花墙相绕。陵前有一座面阔三间，进深一间，单檐庑殿顶的祭亭。相传桥山黄帝陵创建于汉代，武帝征朔方凯旋时曾在此祭黄帝。

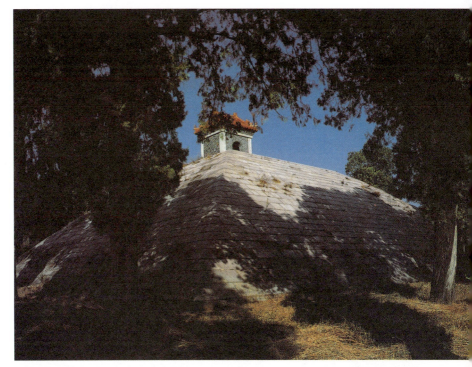

图版 2　少昊陵

少昊陵　山东省曲阜县

少昊名玄嚣,相传是黄帝之子。因徙都曲阜,故少昊陵在山东省曲阜城东四公里的旧县村东北。始建年代不详。陵丘表面用石板砌筑成方形平顶金字塔状,底边是 28 米,上边是 9.4 米,高约 12 米。顶部建有小殿一座,殿中供奉汉白玉石雕少昊像一尊,皆宋宣和年间遗物。四周古木参天,有巨柏数百株,苍翠欲滴。陵前还有享殿、配殿、门坊等建筑,多为清朝遗物。

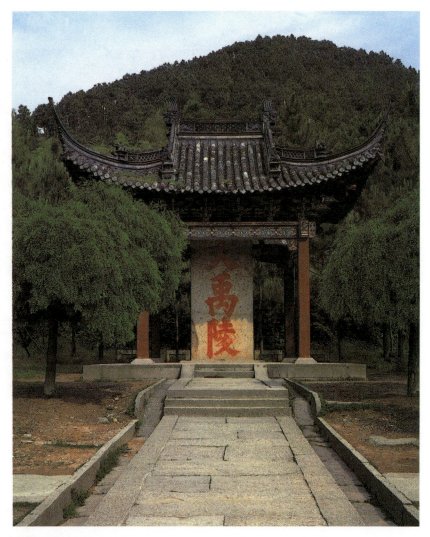

图版 3 禹陵

禹陵 浙江省绍兴市

　　大禹是中华民族历史上著名的治水英雄，深受后人敬仰，东巡时崩于会稽而葬此。大禹陵在浙江省绍兴市东南4公里禹庙之前，背依会稽山，面临禹池，前有青石牌坊一座。对禹的陵穴，前人历有考证，尚难定论。现建有四柱单檐歇山顶碑亭一座，碑上书有"大禹陵"三个大字，供后人观瞻凭吊。

孔林 山东省曲阜县

孔林位于山东省曲阜县城正北1.5公里处，是以孔子为中心的孔子家族的专用墓地。墓地规模甚大，占地达2平方公里，植树十余万株，林中古木森森，绿荫密布。自春秋以来孔子家族在此墓葬不断，碑石如林，石象生成群。

图版4 孔子墓

孔子墓在孔林享殿之后，其土冢呈马背形状，称之为"马鬣封"。墓前有汉白玉石碑一通，上有篆文"大成至圣文宣王墓"。在墓的东侧有三座亭子，为宋真宗、清圣祖、清高宗的驻跸之地。

陵墓建筑

始皇陵 陕西省临潼县

　　始皇陵古称"骊山",建成于公元前210年,在陕西省临潼县城东。现存陵体为方形棱台状的夯土台。台高47米,底边东西245米,南北350米。四周重垣相绕,平面呈南北略长的长方形,内垣周2.5公里,外垣周6公里。地宫位于陵体之下,未曾发掘。近来在勘测过程中在垣内发现有建筑遗址、铜车马,在垣墙之外东1.5公里处发现三个兵马俑坑和陪葬坑等。陵体高大,广植草木,葱郁苍翠,南屏骊山,北临渭水,苍茫起伏,以陵象山,浑然一体,雄伟壮观。

图版5 始皇陵

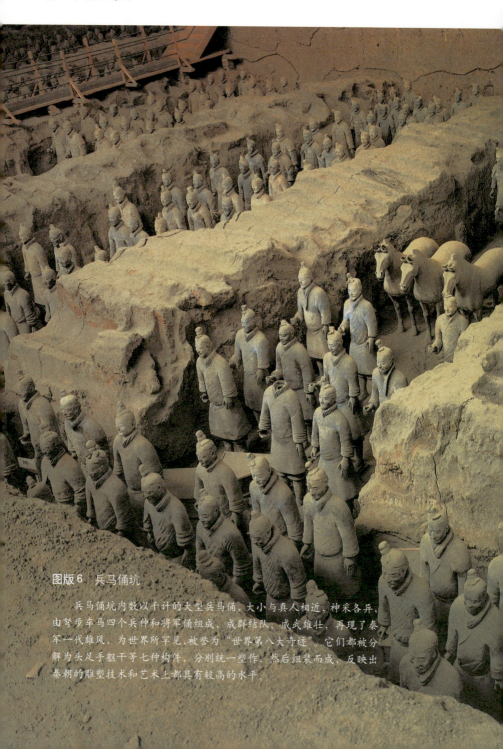

图版6　兵马俑坑

　　兵马俑坑内数以千计的大型兵马俑,大小与真人相近,神采各异,由弩步车马四个兵种和将军俑组成、成群结队,威武雄壮,再现了秦军一代雄风,为世界所罕见,被誉为"世界第八大奇迹"。它们都被分解为头足手躯干等七种构件,分别统一塑作,然后组装而成、反映出秦朝的雕塑技术和艺术上都具有较高的水平。

始皇陵 55

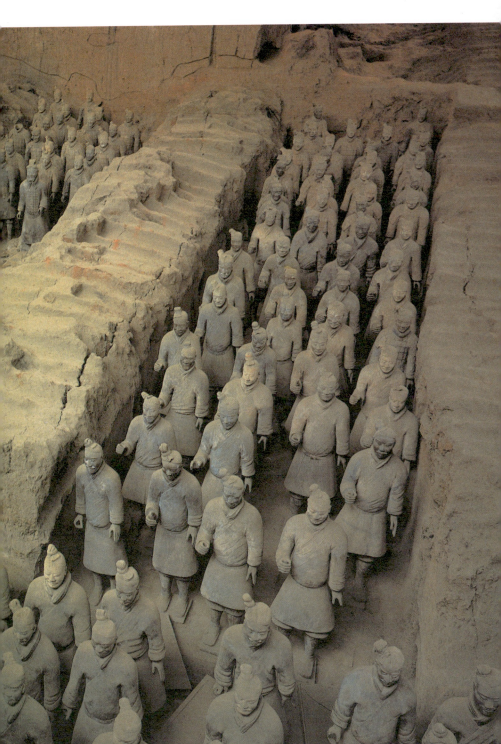

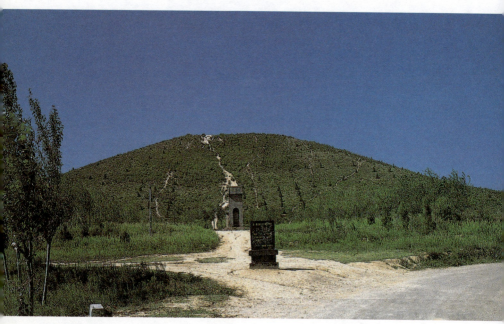

图版 7 茂陵

茂陵 陕西省兴平县

茂陵建于西汉建元二年至始元元年（公元前 139 年至公元前 86 年），是汉武帝刘彻的陵墓，在西汉陵墓中是修建时间最长（历 52 年）规模最大的帝王陵墓。位于陕西省兴平县城东 15 公里。汉继秦制，陵体封土，形如覆斗。现顶部东西 39.5 米，南北 35.5 米，底部东西长 231 米，南北宽 234 米，高 46.5 米。四周有夯土城垣，四方正中留阙门。陵体周围还有宗庙、白鹤馆以及霍去病等陪葬墓 20 余处。

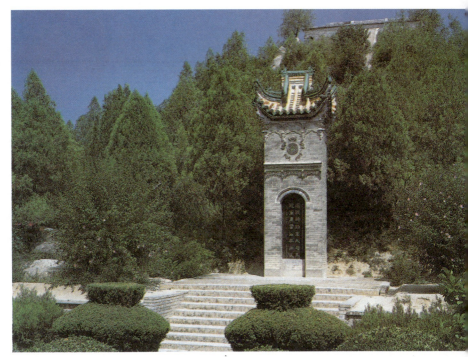

图版 8 霍去病墓

霍去病墓　陕西省兴平县

　　霍去病墓建于西汉元狩六年（公元前117年），位于陕西省兴平县茂陵之东，是茂陵的陪葬墓之一。霍去病18岁从军出征，英勇善战，屡建功勋，尤其在祁连山一带战无不胜，威震遐迩，受封为大司马骠骑将军。武帝为表彰其丰功伟绩，赐墓陪葬，并筑墓成祁连山状以示纪念。墓上广植林木，其间布有人物和动物石雕，再现野兽出没的祁连山真实意境，开创了以墓象山的墓丘封土的新形式，也是现存古墓中最早使用石雕的先例。

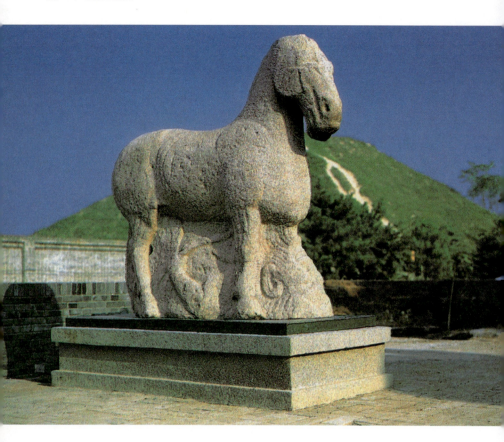

图版 9 "马踏匈奴"像

　　霍去病墓上石雕的种类和布置方式,有别于后世帝王陵墓上的石象生。石雕充分利用山石的自然形态,略加琢磨求之形似,种类繁多,形象古拙,散置于封土之上,远望如山石,近看神态十足。其中"马踏匈奴"像最为著名:高大的战马气宇轩昂,四蹄骑着被踏翻在地的凶恶老朽,展现出霍去病横扫顽敌的英勇气慨。这些石雕,手法多样,技艺纯熟,刀法流畅,构思精巧,寓意深邃,取舍得体,具有较高的艺术造诣,是西汉早期的艺术珍品。

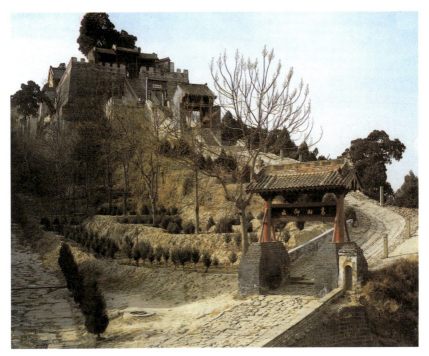

图版10 司马迁墓前景

司马迁墓　陕西省韩城县

司马迁（公元前145年至公元前86年）西汉夏阳（今陕西省韩城县）人，于武帝元封年间任太史令，著有我国第一部传记体史书，后称《史记》。

司马迁墓在陕西省韩城县芝川镇南。这里距大禹凿龙门不远，是太史公的故里。墓背依梁山，面临芝水，建筑于地势高敞、林木茂密的黄土岗阜之上。墓地与司马迁祠相连，在岗阜至高处。墓用砖砌成圆形宝顶，顶上植有古柏，枝桠虬劲，浓郁青翠，为宋元所筑衣冠冢。坡下台地上筑有寝宫、享堂和配殿，四周筑成带雉堞的高墙，如城似堡，道细路狭蜿蜒而下。于此，踞高临下，极目千里，雄伟壮观。

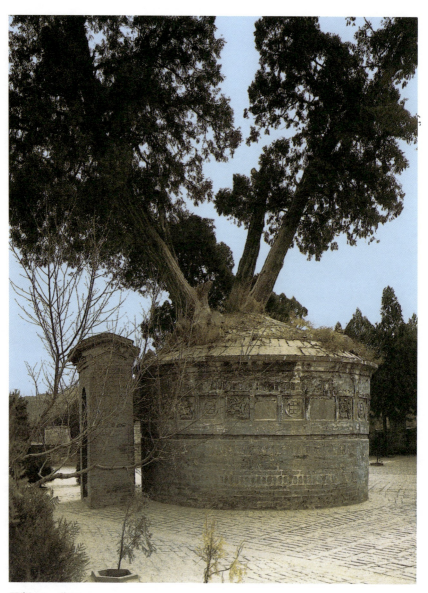

图版11 墓冢

图版12　昭君墓

昭君墓　内蒙古自治区呼和浩特市

　　在内蒙古自治区呼和浩特市城南5公里处的大黑河畔，一望无垠绿草如茵的草原上，一座浓郁丛林围绕的青冢拔地而起，相传是汉代昭君墓。昭君出塞，汉匈联姻，使当时各民族和睦相处，友好融和，传为千古佳话。青冢高大的封土反映出汉代陵墓的特点，也是我国多民族自古友好亲善的历史见证。

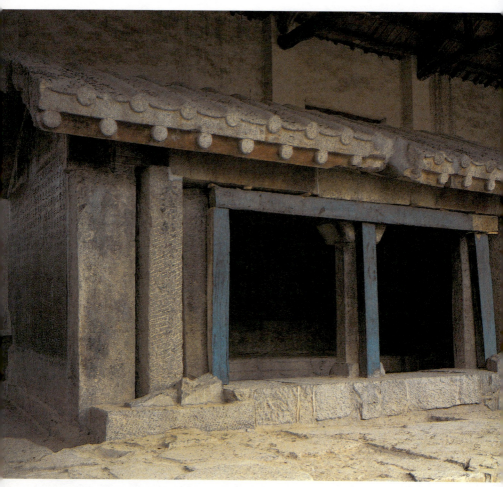

图版 13　孝堂山石祠

孝堂山石祠　山东省长清县

　　位于山东省长清县西南的孝堂山上。相传孝子郭钜葬此。厚封土为马背形，称马鬣封。墓有两间石屋一座，名为郭钜祠或孝子堂。山也因此而得名。石祠平面长方形，宽3.8米，进深2米，面阔为两间，两坡悬山顶，高约2.1米，全部石板筑成。屋面和檐部、琢出瓦垅和檐椽。室内三面墙壁用线刻雕有车马出行、行猎百戏、庖厨宴饮、神话传说等。室内梁上有东汉永建四年（公元129年）的游者题记。它是我国现存最古老的地面建筑实例。

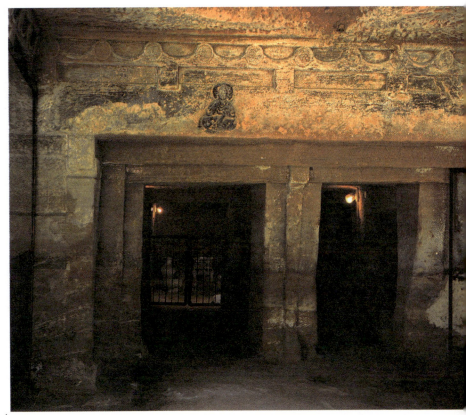

图版14　享堂

麻浩严墓　四川省乐山市

麻浩岩墓在四川省乐山市郊的麻浩湾，建于东汉阳嘉三年（公元134年），是一座典型岩墓。

麻浩岩墓中的享室，空间高大宽敞，享堂的三面石壁上都雕有柱枋檐头瓦当，还刻出历史故事、宴饮、牧放、车马等图画，形态生动，雕琢精美，具有较高的艺术性。

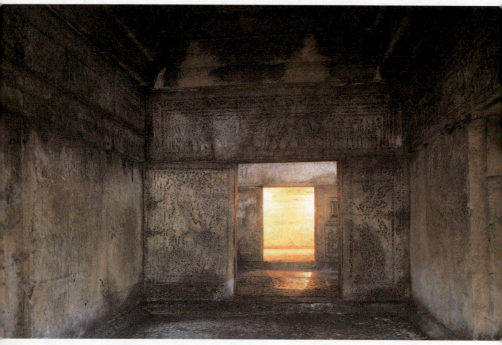

图版15 前室

茅村汉画像石墓　江苏省徐州市铜山县

　　茅村汉画像石墓在江苏省徐州市铜山县凤凰山东麓，建于东汉熹平四年（公元175年）。墓道向东，主次两门并列，分前中后三室。屋顶用条石叠涩砌成覆斗藻井。墓室平面紧凑，构造严密，结构合理。画像石集中在前中两室，满布于门楣四壁，计20幅，雕有出行宴客、珍禽异兽、马戏杂技、亭台楼阁，内容丰富，形象突出，神态生动，琳琅满目。

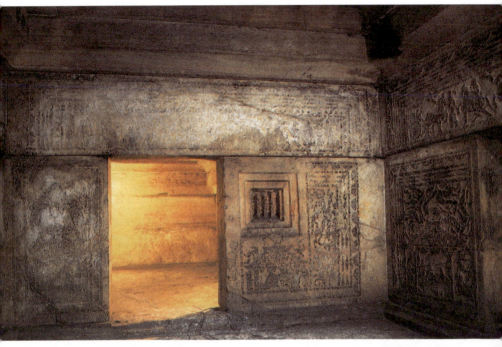

图版 16 中室

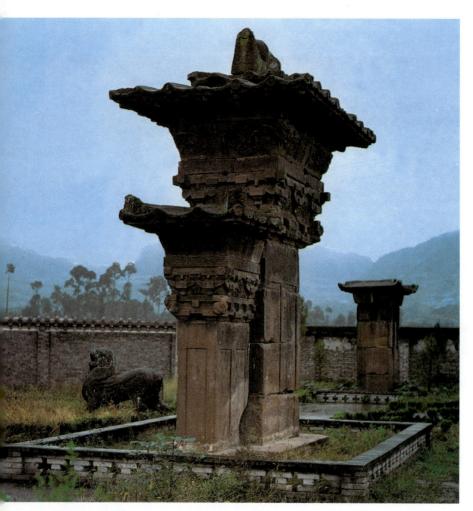

图版17　高颐阙全景

高颐阙　四川省雅安县

　　高颐阙在四川省雅安县城东约7公里的姚桥，建于东汉建安十四年（公元209年），全部用石砌筑，仿木构雕饰而成，造型美观，雕琢精细，是国内现存汉阙中的精品。阙有台基、阙身、檐部、顶盖四部分。阙身置于台基之上，表面刻有柱子和额枋，柱上置有两层斗栱，支撑着檐壁。檐壁上刻着人物车马、飞禽走兽。四面伸出的顶盖雕有四坡瓦垅、勾头和脊饰，充分表现出汉代木构建筑的端庄秀美。

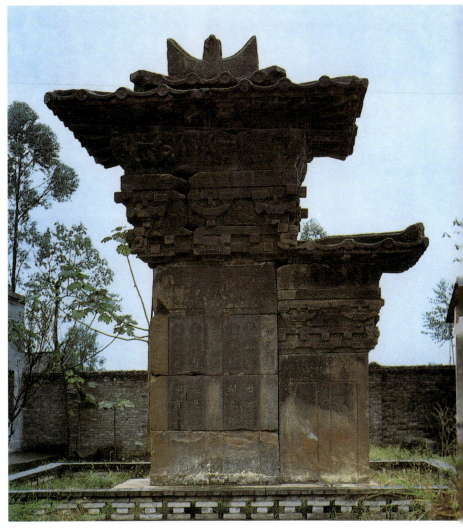

图版 18　高颐阙正面

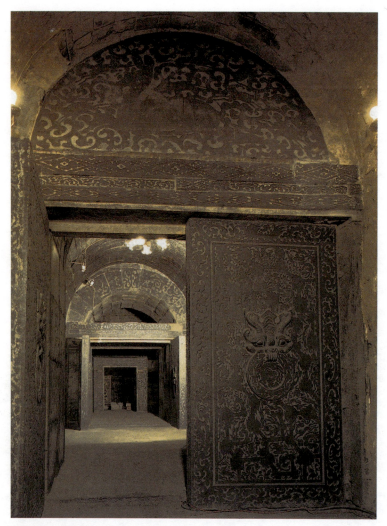

图版 19 前室入口

打虎亭画像石墓　河南省密县

打虎亭画像石墓在河南省密县城西 6 公里的打虎亭村。墓室为砖石拱券结构，大青砖铺地。平面呈卄字形，分前中后三室。墓室石门及前室两侧墙壁上的大幅画像石，雕琢极精。石门上布满云纹，并刻有青龙、白虎、朱雀等珍禽异兽；画像石刻有庖厨、收租、宴饮、出行

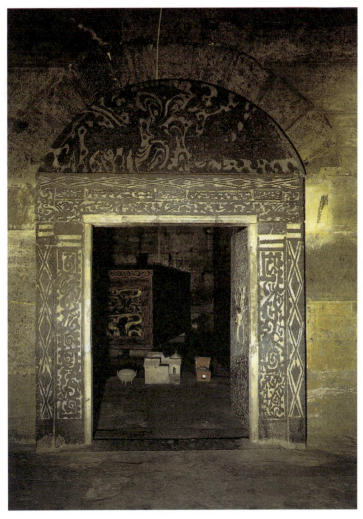

图版 20　后室入口

等市俗生活场景,画面层次分明,形象突出,构图精细,布局合理,使墓室显得庄重华贵,绚丽多姿。

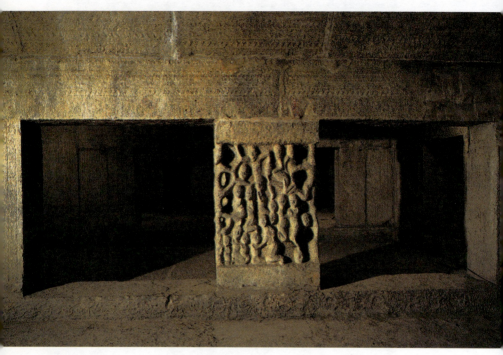

图版 21　前室

安丘画像石墓　山东省安丘县

　　此汉墓原在安丘县南 9 公里的董家庄，近因兴修水利而搬迁至博物馆内。墓室分前中后三室。屋顶为覆斗状藻井。墓室内有画像石六十余幅，刻有神话传说中的珍禽异兽、羽人飞仙等。墓室中还有三颗雕柱，雕镂精美，构思巧妙，造型新颖，引人入胜。一颗方柱在前中室之间，柱上有用浮雕、圆雕等手法雕出的 44 个不同姿态的人物。另一颗圆柱在后室中央，上置栌斗，下设柱础，刻有群兽和人物。还有一颗位于圆柱旁的壁柱，三面雕着各种人物，姿态各异，形象逼真。这种画像石与雕塑相结合的墓室，既反映出汉代雕刻技术的发展水平，也反映了画像章石墓室形式的多样。

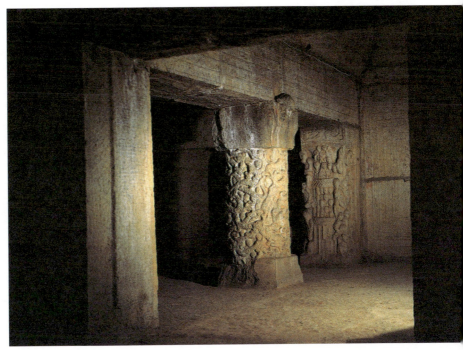

图版 22 后室

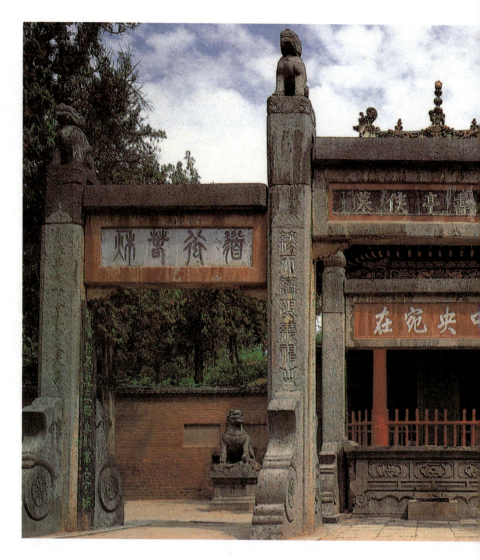

关林 河南省洛阳市

关林位于河南省洛阳市南7公里,相传为三国蜀将关羽首级埋葬地。历代封建君王为宣扬忠君思想,追封关羽累至"帝君"、"关圣",故此地被称为"关林"。其用地和建筑经历代不断扩大增建,至明清时,占地已达百亩,苍松巨柏,林木浓郁。今关林基本保留明清时期的面貌,前部为庙宇,后部是墓地。冢高20余米,周围围以红墙。墓前建有八角形碑亭,亭前设有两座石坊,增加了关羽墓庄重肃穆的艺术气氛。

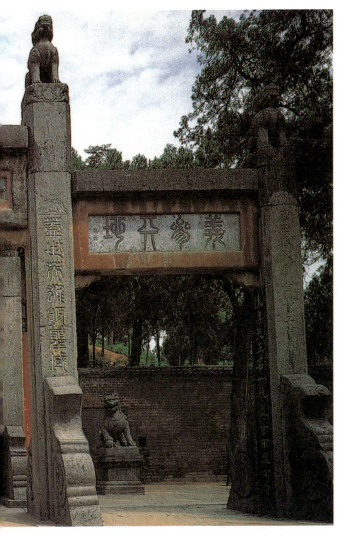

图版 23 墓坊

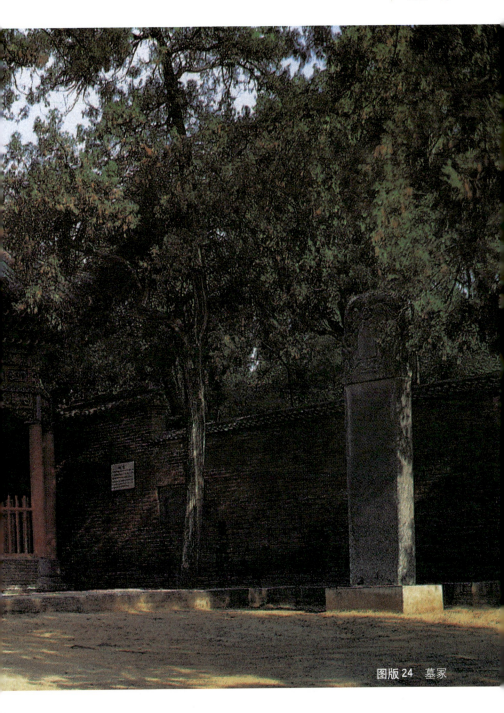

图版 24　墓冢

陵墓建筑

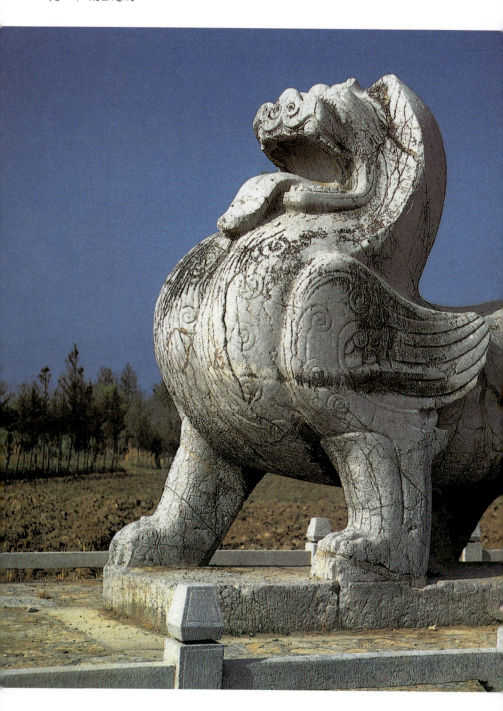

萧景墓 江苏省南京市

萧景墓在江苏省南京市尧化门外神巷村。南朝建都建康（今南京），故南京附近多南朝帝王陵墓，萧景墓即为其中之一。南朝陵墓，一般地面不起封土，而在陵墓之前设置成对的石兽和墓表，石兽在前，相对而峙，守护着神道和陵墓，渲染着陵墓建筑的庄重和神秘感。

图版 25 墓前石兽

石兽有辟邪和麒麟，此为辟邪。它体形硕大，背有飞翼，昂首挺胸，威武雄壮，是南朝石兽中的艺术珍品。

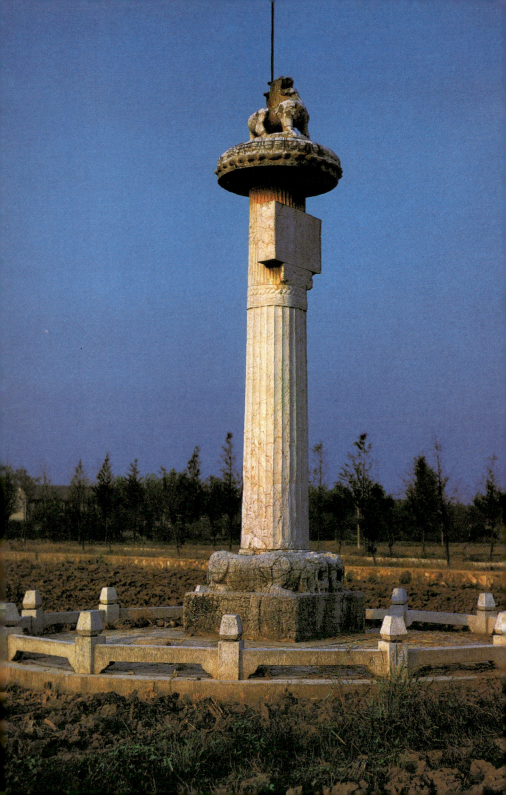

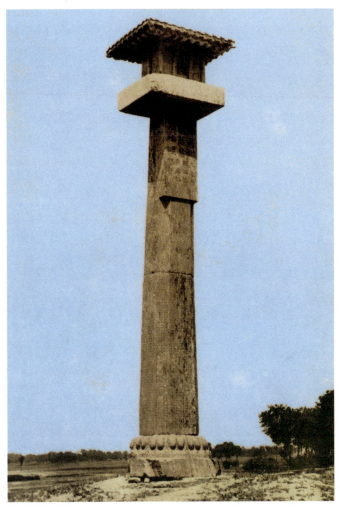

图版 27 义慈惠石柱

义慈惠石柱　河北省定兴县

　　石柱位于河北省定兴县城西石柱村，本置义冢之前，作为敬神祭灵之用。因柱上有"大齐太宁二年"（公元562年）的题记，故俗称"北齐石柱"。柱高6.7米，由柱础柱身、盖板、石殿等构件组合而成，轮廓与南朝墓表相似。柱础刻宝莲纹；盖板上的石殿造型精美，雕刻精细。石柱构思精妙，造型新颖，在北朝陵墓中不多见。

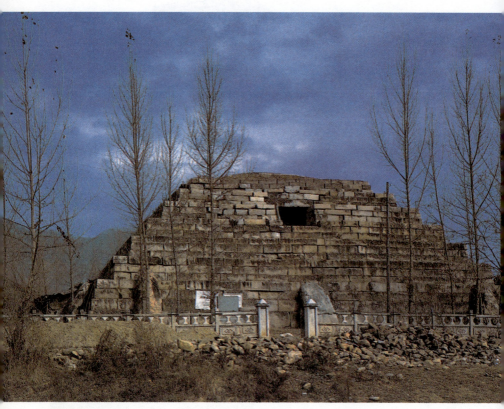

图版 28 将军坟

将军坟 吉林省集安县

将军坟在吉林省集安县城东 7 公里的龙山上,是古高句丽王的陵墓,因早年盗失已无一物,经考证约建于 5 世纪初期。坟全用巨石垒砌,平面正方形,边长 31.5 米,高 12.4 米,呈层层递减的七级方台,状如金字塔,故被誉为"东方金字塔"。第五层中部有甬道通墓室。墓室为方形,宽 5 米,高 5.5 米,正中有石台棺床,顶为方形藻井。因石冢高大,非同一般,俗称"将军坟"。

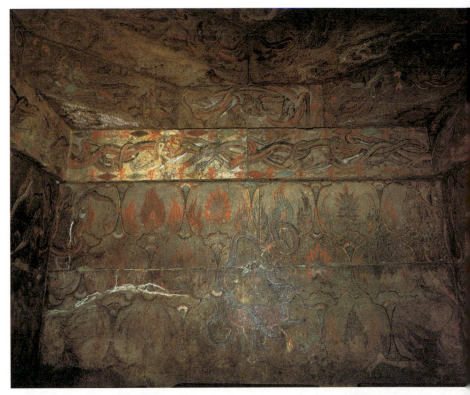

图版 29　墓室

五盔坟　吉林省集安县

在吉林省集安县城东的洞沟盆地中部,有五座形若头盔的高大封土,俗称"五盔坟"。墓皆用巨形花岗岩石条砌成。墓室四壁、墓顶、棺床绘满彩色壁画,有力士、羽人、飞仙、伏羲、女娲、青龙、白虎、朱雀、玄武等,还衬以火焰莲花,布设精巧,疏密有致,线条流畅,浑然一体,色彩浓艳,华美富丽。

陵墓建筑

乾陵　陕西省乾县

乾陵在陕西省乾县城北 5 公里的梁山上，是唐高宗李治和皇后武则天的合葬墓。自太宗始唐朝诸帝多以山为陵，以乾陵最典型。陵以梁山北峰为封土，四周建以方城，正中留门，门外设阙，南门内建有献殿，现皆不存。梁山南峰低矮，形同双乳，分别东西，俨如天然门阙。神道长达 3.5 公里，神道两侧有石望柱一对，飞马、朱雀、石马、石人共 18 对。阙门之内东西两侧整齐排列着 53 尊少数民族的酋长石像。乾陵石象生之多、神道之长、陵皇宝顶之大、用地面积之广，都是前朝任何帝陵所不及。众多的石象生和梁山北峰的高大形体，共同构成了乾陵雄伟壮观的气势。

图版 30　乾陵前景

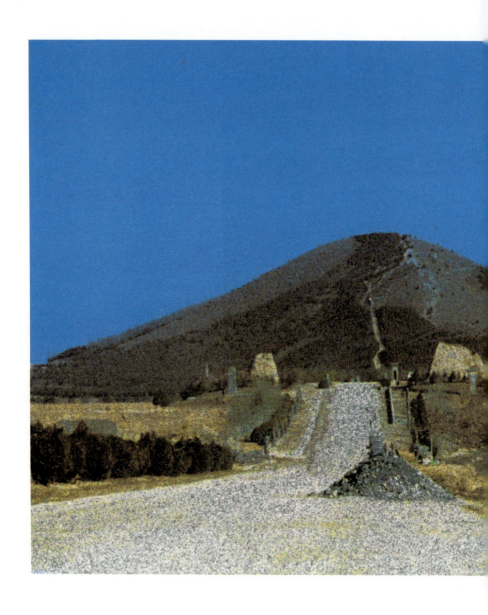

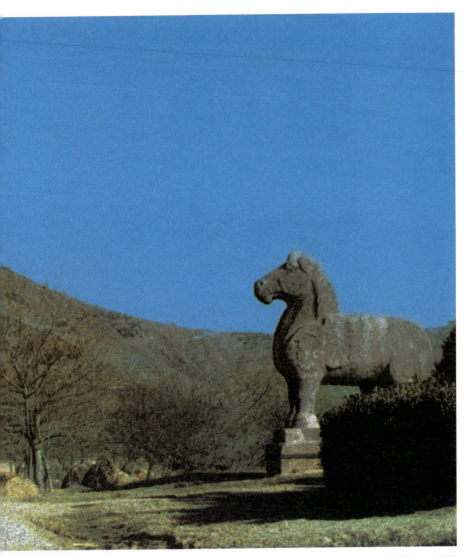

图版31 神道

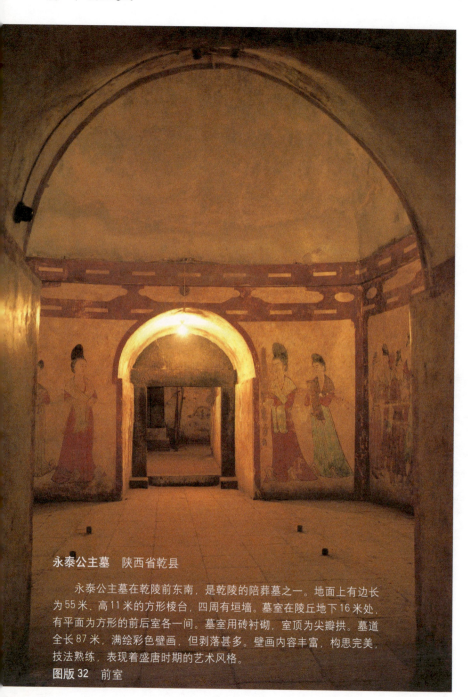

永泰公主墓 陕西省乾县

　　永泰公主墓在乾陵前东南,是乾陵的陪葬墓之一。地面上有边长为55米、高11米的方形棱台,四周有垣墙。墓室在陵丘地下16米处,有平面为方形的前后室各一间。墓室用砖衬砌,室顶为尖瓣拱。墓道全长87米,满绘彩色壁画,但剥落甚多。壁画内容丰富,构思完美,技法熟练,表现着盛唐时期的艺术风格。

图版32 前室

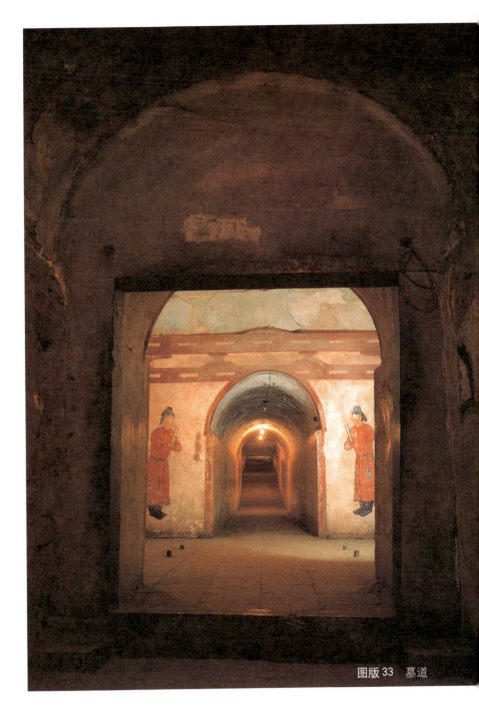

图版 33 墓道

88　陵墓建筑

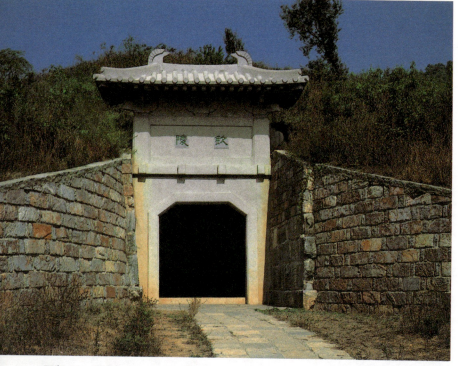

图版 34　墓室入口

钦陵　江苏省江宁县

　　钦陵为南唐帝陵之一，坐落于江苏省江宁县东的祖堂山下。地上土冢高约 5 米，低而不显。墓室规模较大，有前中后三室，四壁仿效木构建筑形式，五彩绘出壁柱、斗栱、檐枋等。前中室装饰有藻井；后室顶上绘有天象图，地面刻有江河山岳；中室后壁门旁雕有武士像，头束发髻，身披甲胄，腰系战裙，双手仗剑，与日本古代武士之装束颇有相似之处。这些彩绘和石雕，反映出墓主的帝王身份和中日文化交流源远流长。

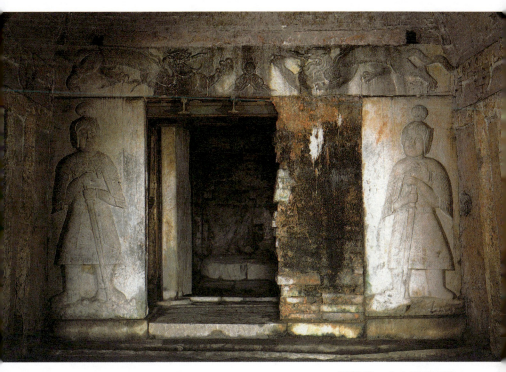

图版 35　中室后壁石雕

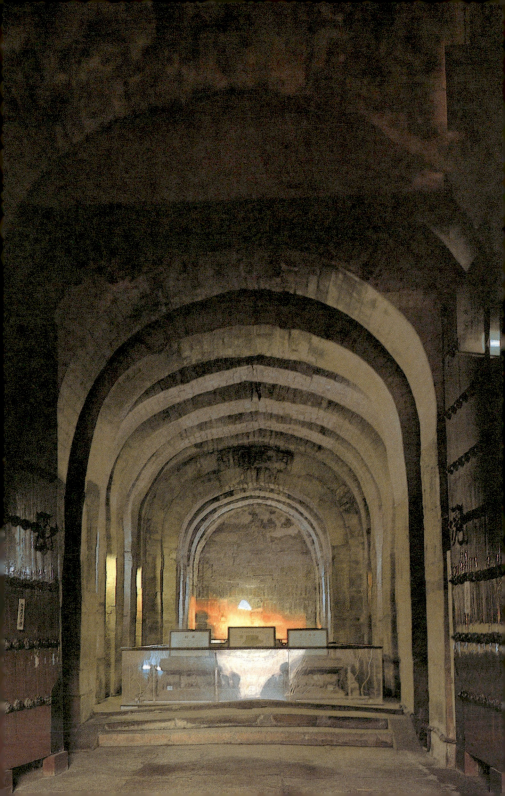

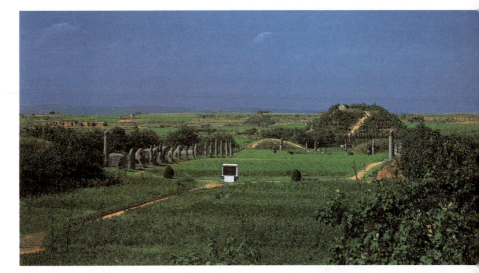

图版 37　永定陵全景

永定陵　河南省巩县

　　永定陵是宋真宗赵恒的陵墓。北宋帝陵共八座，规模相同，形制相似。与唐朝帝陵相比，规模小、神道短、石象生布置紧凑是宋诸帝陵的特点。赵恒是北宋第三代皇帝，永定陵保存比较完整，具有一定的代表性。它坐北面南，地势南高北低，从阙台至北神墙，总进深不足 600 米。陵台（地宫的封土）为方形，边长近 60 米，高 17 米余，四周有方形神墙，正南有神道。神道两侧有石望柱及石象生 16 对，门阙内外还有门将、内侍各一对。众多的石象生整齐地排列在神道两侧，使陵墓显得庄重肃穆、威严神圣。

王建墓　四川省成都市

　　王建墓亦称永陵，在四川省城都市，是五代时期前蜀国主王建的陵墓。封土为高 15 米、直径 80 米的圆丘。墓室平面为长方形，总进深 23.5 米，分前中后三室。中室最宽大，正中有一座汉白玉雕砌的须弥座式棺床。棺床的束腰间刻有花卉、凤凰和 20 位各持不同乐器的乐伎，棺床四周还有 12 躯力士雕像。后室石台上陈列着王建的石雕坐像。该墓平面紧凑，结构合理，雕刻精美，在雕饰和建筑艺术上都具有较高的价值。

图版 36　墓室

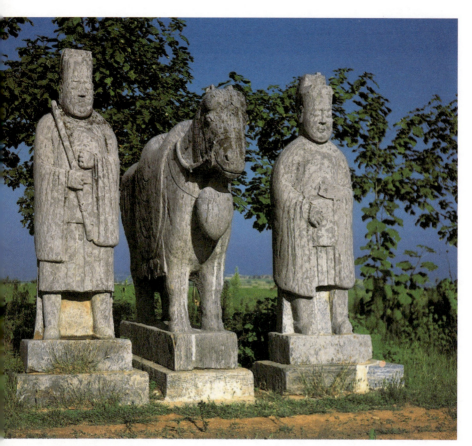

图版 38　石马

　　石马是永定陵石象生的一部分。石马颈佩垂缨，背负鞍鍪，宁静温顺，两侧各有一马卒，含首躬背，垂目肃立。

图版 39　石客使

　　在永定陵的石象生中，有六个形态装束各不相同的客使。他们含首肃立，手捧贡物，置于胸前，形象地反映出当时国外使者经常奉献方物、参预朝会与盛典的情况。

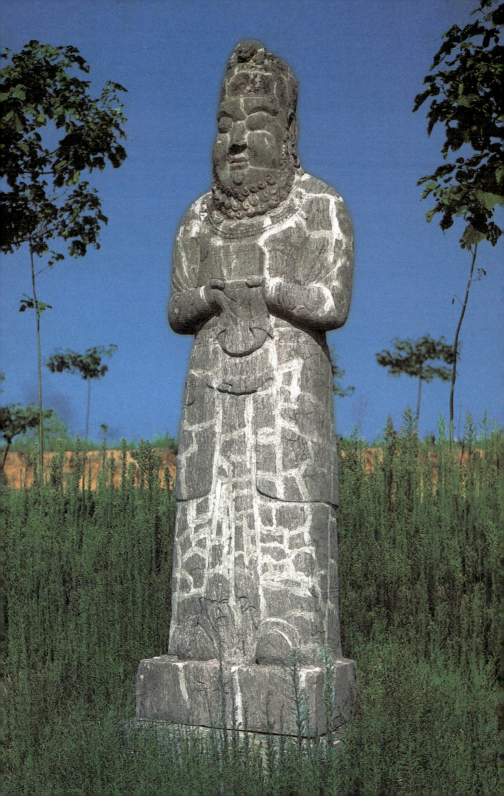

图版40 后陵

　　永定陵的西北部附有后陵。后陵的形制与帝陵相似,但规模很小,无阙台,神道短,石象生数量少,以示帝后之别。

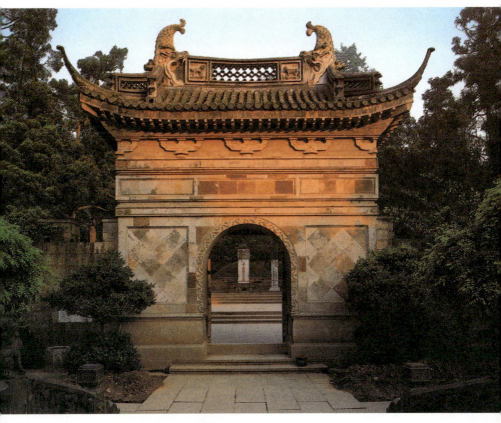

图版41　墓阙

墓阙位于岳飞墓前,是平面近方形的砖门楼,单檐歇山顶飞檐翘角,檐枋和斗栱皆用青砖灰瓦构成,色彩协调,古朴典雅。阙前有单孔石桥,对面照壁有"精忠报国"四个大字,形式简约,环境幽静,肃穆庄严。

岳飞墓　浙江省杭州市

岳飞墓俗称岳王坟。岳飞原为宋朝抗金名将,被陷害至死,葬于北山。隆兴元年(公元1163年)昭雪,迁葬至此,筑墓建庙。

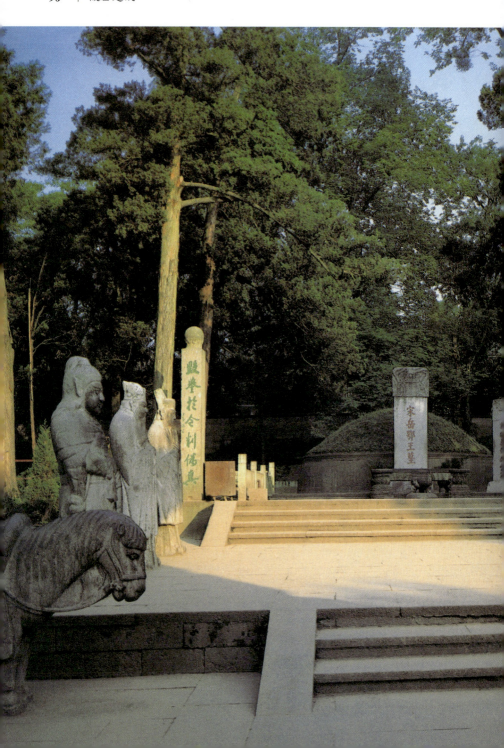

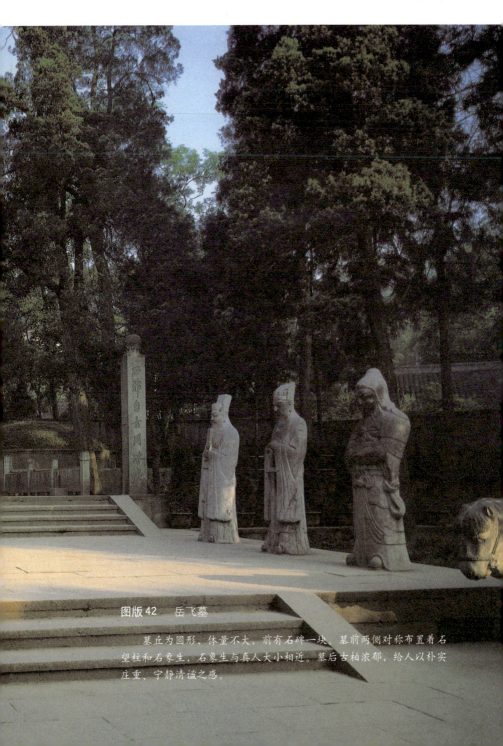

图版42　岳飞墓

墓丘为圆形，体量不大，前有石碑一块。墓前两侧对称布置着石望柱和石象生。石象生与真人大小相近。墓后古柏浓郁，给人以朴实庄重、宁静清谧之感。

杨粲墓 贵州省遵义县

　　杨粲墓位于贵州省遵义县永康镇，是南宋播州安抚使杨粲夫妇的合葬墓，建于南宋淳祐年间（公元1241～1252年）。墓坐东朝西。墓室分南北两部分，南部墓室的后室安葬着杨粲，北部墓室的后室安葬着杨粲之妻。南北两部分的前后墓室平面皆呈长方形，它们的形体、大小、结构、雕饰都相似。

图版43　杨粲墓前室

　　杨粲墓前室的南北墙上均以石雕刻出壁龛、抱厦。抱厦有蟠龙绕柱，颇显气派。两侧石墙上浮雕着文官武将，造型造真，栩栩如生。前室虽仅8米宽，但雕饰精湛，反映了宋代西南地区石雕艺术的特点。

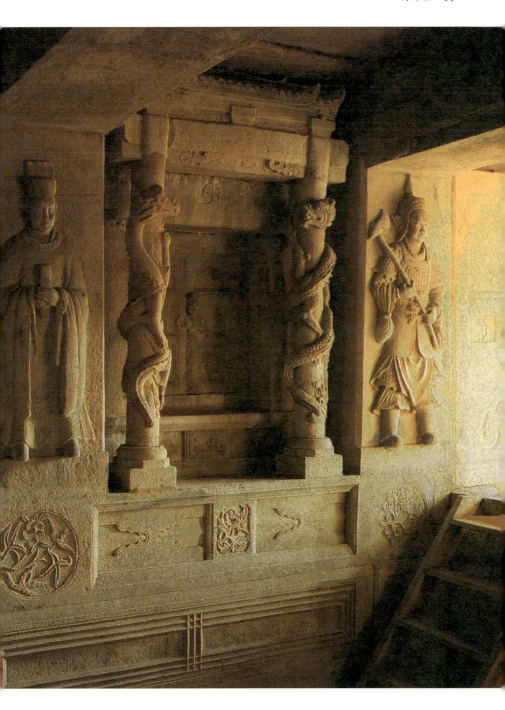

杨璨墓 99

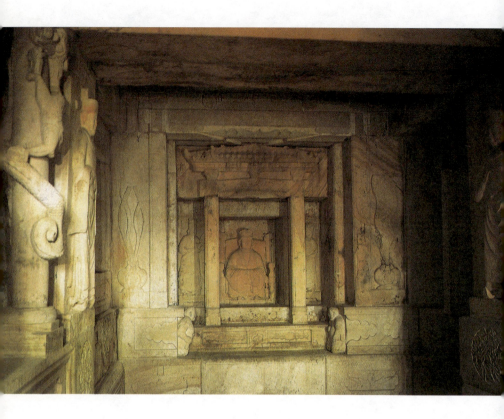

图版44　杨璨墓后室

后室东壁壁龛内雕有杨璨身着朝服、头戴乌纱的坐像。柱壁上雕有蟠龙、双狮、侍童等，形态各异，构图新颖，线条流畅，生气盎然。

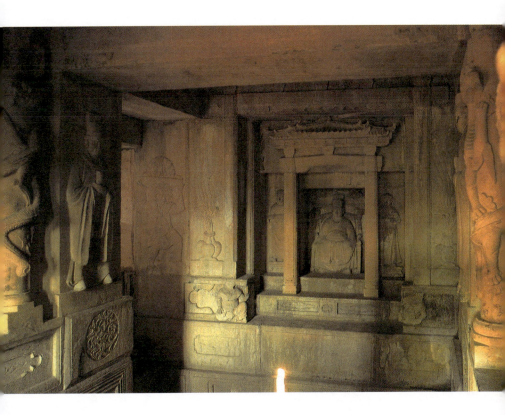

图版45　杨璨之妻墓后室

室内布局及装饰与杨璨墓室基本一致。东墙壁龛内雕刻有杨璨之妻坐像，旁立侍女，两力士相卫，人物神态自然，线条明晰。

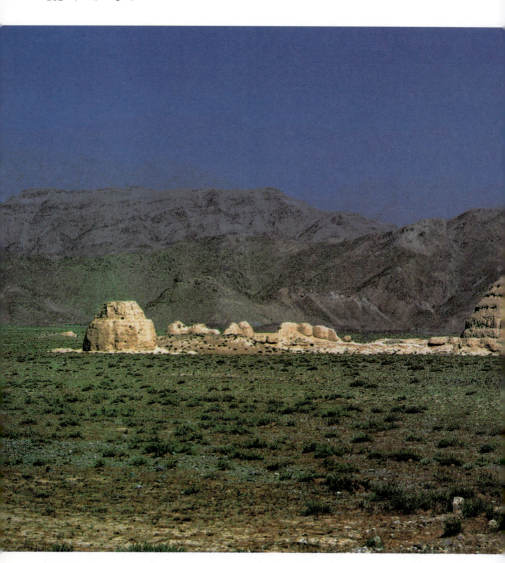

西夏王陵　宁夏回族自治区银川市

西夏（公元1032～1227年）为宋朝时党项族的地方割据政权。其陵位于宁夏回族自治区首府银川市西30公里的贺兰山东麓。现存八处，因文献不足，发掘又不够，故墓主尚难一一确定。其形制基本同，与宋陵相似，每座自成一组完整群体。陵园四周有两重围墙，四角建有角楼。主要建筑布置于陵园的主轴线上，灵台平面为八角形或圆形，台

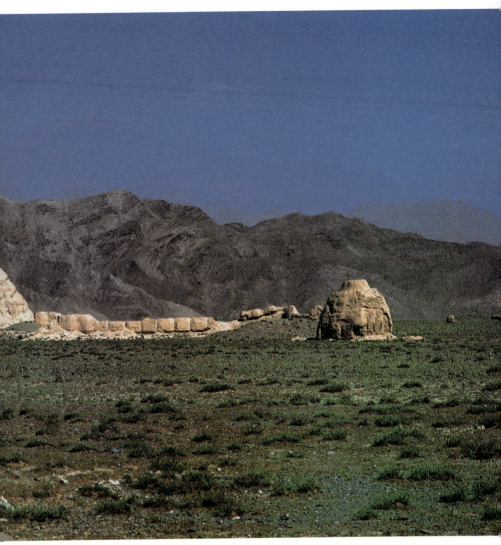

图版 46　西夏王陵八号陵

高 15～16 米。从遗迹可以看出土台原有五层或七层檐。锥状的塔楼为密檐、红墙、绿瓦，状若寺塔。陵台地下 24 米处有拱形土室地宫，已严重损坏。西夏王陵的形制反映着唐宋陵墓建筑的遗风。

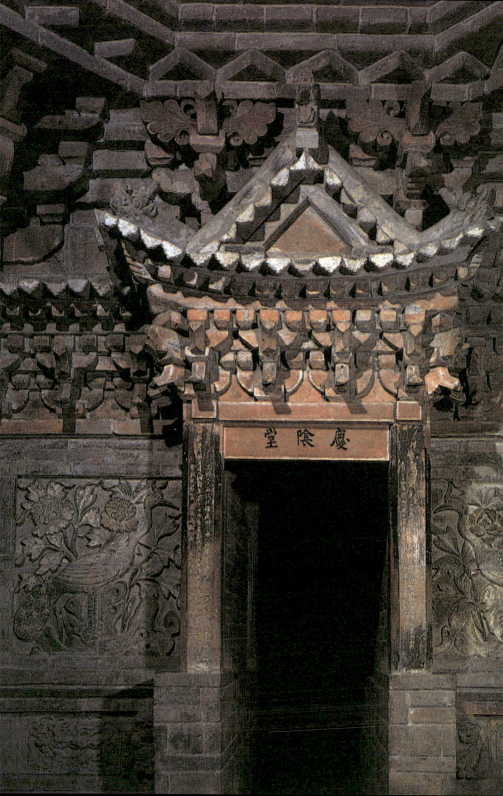

董海墓　山西省侯马市

　　董海墓建于金明昌七年（公元1196年），原在山西省侯马市西郭牛村南，现迁于侯马文物工作站院内。墓室总进深7.2米，由墓门、前室、过道和后室四部分组成，为仿木构砖建筑。（杨富斗撰文）

图版47　前室

　　前室坐北朝南，呈边长3.4米的正方形。室内有高大的须弥座。四角的须弥座上砌有倚柱。柱顶置斗栱。斗栱支承着八角形叠涩藻井。北墙上有山花朝外的歇山顶砖门楼。门楼两侧墙壁各有一幅大型孔雀牡丹图浮雕。四周须弥座的束腰上雕有人物花卉等。整个建筑全用砖雕组成，制作精致，显示出金代砖雕墓室的特色。

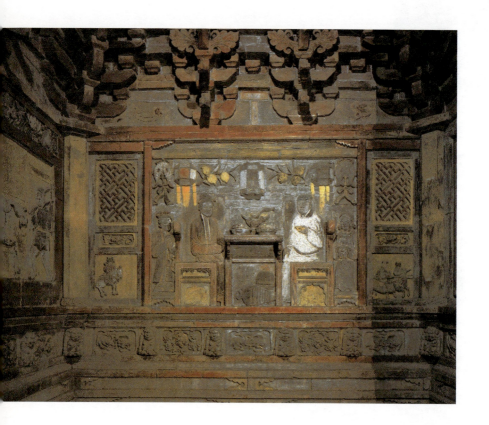

图版 48　后室

　　后室结构做法与前室相似，也为砖雕，做功精细。正面为堂，堂上悬一卷竹帘，下坠鲜桃、灯笼、双鱼等吊挂；砖雕板桌上置有茶盏，墓主夫妇二人袖手相对而坐，侍童、侍女恭候两旁。西壁刻有墓主人出行图。东墙、南壁都雕饰有槅扇，板上均雕有人物故事，内容丰富。

　　该墓砖雕具有浓郁的社会气息和民族艺术色彩，刀功简洁，线条流畅，对砖雕艺术和建筑艺术具有重要的参考价值。

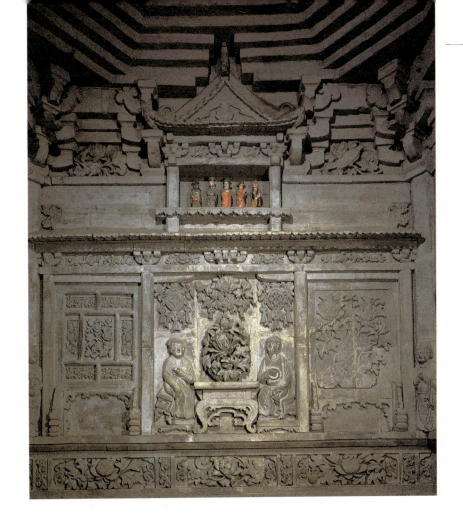

董明墓　山西省侯马市

　　董明墓原在山西省侯马市西郭牛村，现迁入侯马市文物工作站院内，建于金大安二年（公元1210年）。墓为磨砖对缝仿木构雕砖建筑。墓中布满雕饰，有浓郁的生活气息，在我国墓葬建筑艺术中别具一格。

图版49　前室

　　前室与董海墓相似，前廊后堂。后堂雕砌三间。明间正中雕一曲足小桌和一朵玲珑娇妍的牡丹花，墓主夫妇二人面带笑容，一手持念珠，一手捧经卷，对坐于桌子两边，神情自若。后堂上部砌有一山花向外的歇山顶小戏台，结构精巧，造型优美。台上彩色戏俑正演着表情生动的戏曲，雕刻细致入微，神情栩栩如生。

灵山圣墓　福建省泉州市

"圣墓"位于福建省泉州市城东灵山上。元至治二年（公元1322年）曾重修。相传伊斯兰教"圣徒"之"三贤"与"四贤"传教于泉州，卒葬于此，后称"圣墓"，被视为伊斯兰教的圣迹。

"圣墓"建在山坡台地上。墓坐北面南，上罩以四柱方形单檐歇山顶石亭，周围有十柱九间马蹄形平面的环廊，使"圣墓"带有鲜明的地方特点。

图版50　灵山圣墓

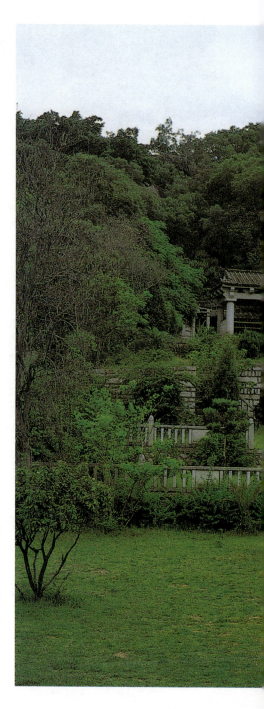

灵山圣墓 109

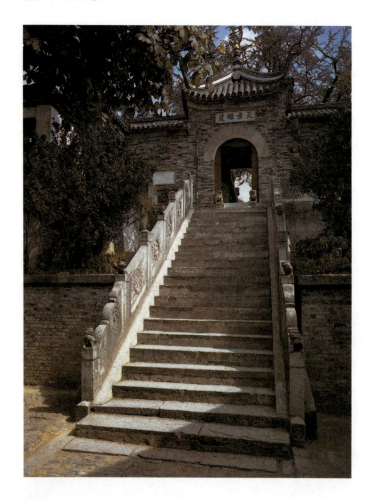

布哈丁墓　江苏省扬州市

　　布哈丁为古称西域的阿拉伯伊斯兰教圣徒,宋咸淳年间来扬州,德祐二年(公元1276年)归真后葬于此。

图版51　墓门

　　墓门面朝运河。门外石阶两旁有浮雕石栏,雕有狮子戏球、鱼跃龙门等十多幅图案,造型生动,技法圆熟。门外有五百年前种的古柏树一株。这里环境幽静,古树参天,别有情趣。

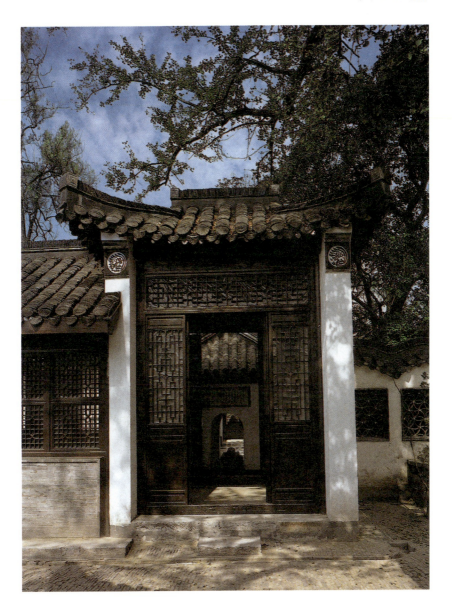

图版52　墓碑门亭

穿过门厅为一片庭院。院内两侧有一对结构相似、南北相向的门亭。北门亭内东墙上，嵌有"先贤历史纪略"碑文一块。过北门亭即为墓地。

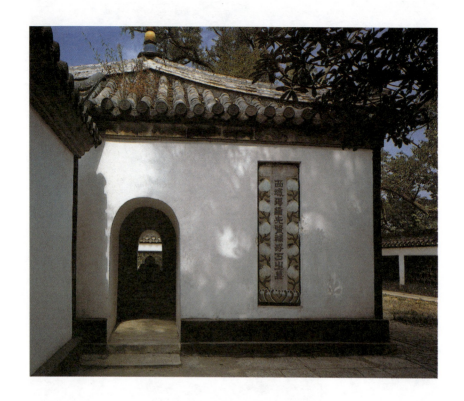

图版53 墓亭

　　墓亭为白粉墙黑灰瓦四方攒尖顶亭,平面呈方形,四壁有拱门,亭内上部为拱球顶。布哈丁墓筑于墓亭中央地下,上有五级桀形青石墓塔,通高88厘米。每层塔石上雕有牡丹、草和如意形花纹;第三层的塔石上,刻有阿拉伯文《古兰经》的一些章节。墓地周围竹影婆娑,绿荫蔽地,清幽洁净。

布哈丁墓、秃黑鲁帖木儿玛扎 **113**

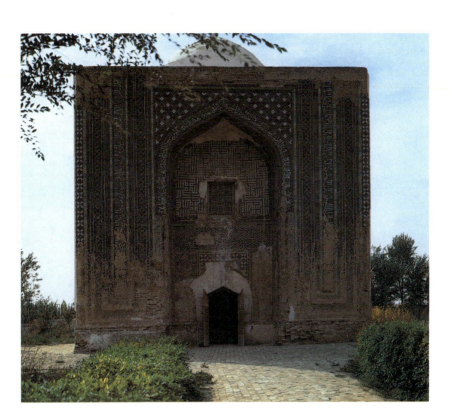

图版54 秃黑鲁帖木儿玛扎

秃黑鲁帖木儿玛扎 新疆维吾尔自治区霍城县

　　这是察合台汗的秃黑鲁帖木儿汗的陵墓，位于新疆维吾尔自治区霍城县东10公里处，建于公元1363～1369年。玛扎平面为长方形，前部有高大宽敞的尖拱式门廊，后部覆以圆形穹窿顶，高达11米。正立面的拱券和两边的伊斯兰教经文，均用蓝、绿、褐、白四种彩色琉璃砖拼砌饰面，图案达20种之多。整个墓室装饰丰富，造型简洁，色彩鲜明，是新疆早期伊斯兰建筑的典型。

明皇陵　安徽省凤阳县

明皇陵位于安徽省凤阳县城西南7公里处，是明太祖朱元璋的父母、兄嫂的陵墓。始建于元至正二十六年（公元1366年），明洪武二年（公元1369年）增建。陵墓仿宋陵建造。

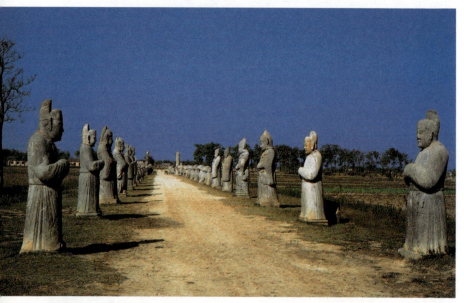

图版55　石象生

皇陵北明楼至皇道之间为神道，两侧布置石象生，自北至南依次排列着麒麟两对，狮四对，虎四对，华表（望柱）两对，马和索马人六对，豹四对，羊四对，文臣两对，武将两对，内侍六对，共32对。宏大的石象生队伍使神道更显威严，神奇壮观。

明皇陵不仅石象生多，而且神道长达300米。这样长的神道排列着那么多的石象生，在帝王陵寝中也不多见。

图版56　石文臣

文臣石像双手捧着笏板置于胸前，面部表情安详自若，低目俯视，神态谦恭。这些内心神情，在娴熟的刀功下，被细致入微地表现出来。石像比例准确，造型优美，雕刻艺术水平很高。

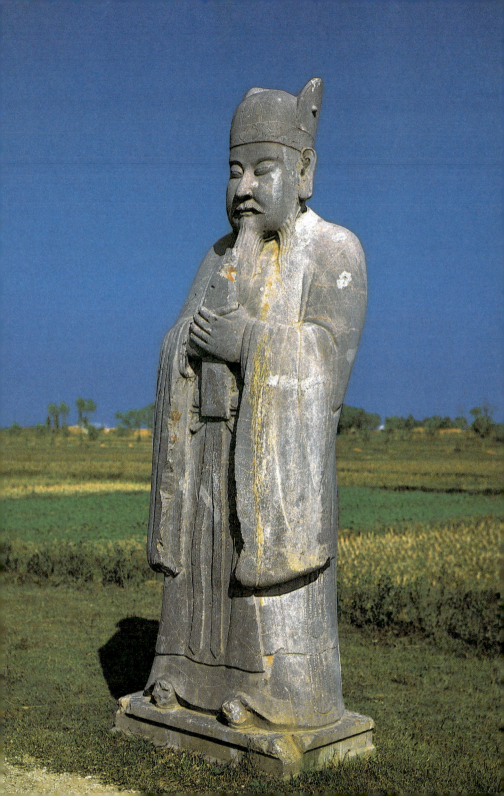

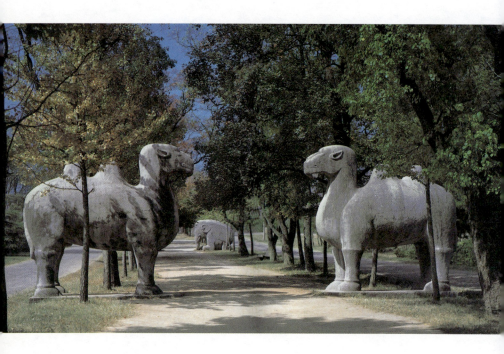

明孝陵　江苏省南京市

　　明孝陵建于明洪武十四至十六年（公元1381～1383年），是明太祖朱元璋及马氏的合葬墓。现仅存宝顶及方城，其他建筑已毁。陵墓的神道曲折悠长。神道两旁列有十六对石象生。

图版57　石象生

　　明孝陵石象生以动物为首，武将列入文臣之前，这成为以后帝陵中石象生排列的定制。图中的石骆驼形态自然，比例准确，造型优美。

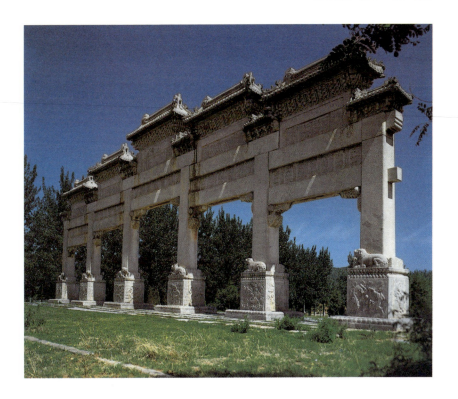

明十三陵　北京市昌平县

十三陵是明朝十三代皇帝的陵墓群的总称，位于北京城北45公里处的昌平县天寿山麓，建于15世纪初到17世纪中叶。陵区占地广大，南北长约9公里，东西宽约6公里。整个陵区的北、东、西三面由山岭环抱。十三座陵墓各倚据着一山峦，分布在山谷中。其中长陵是整个陵墓群的主体，它位于陵区的中央，规模也最为宏大。其他十二个陵各依地势分布在它的周围。长陵以南6公里处的石牌坊，是整个陵区的入口。石牌坊以北，依次建有大红门及碑楼；碑楼以北为神道，两侧排列着石象生。整个陵区气势磅礴，宏伟壮丽。

图版58　石牌坊

石牌坊位于十三陵的最南端，是整个陵区的入口处，建于明嘉靖十九年（公元1540年）。这座五门六柱十一楼的汉白玉大牌坊，宽28.86米，高14米，是我国现存最大最古的石牌坊。整座牌坊洁白晶莹，鲜明夺目。

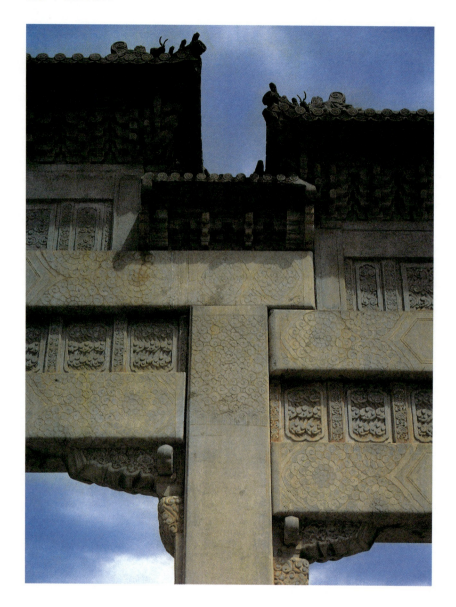

图版 59 石牌坊局部

　　石牌坊造型美观，雕刻精细。檐部瓦垅、吻兽、椽头、斗栱，以及额枋、雀替等均系用大块石料雕凿而成。额枋和雀替上的云纹柔美飘逸，十分动人。

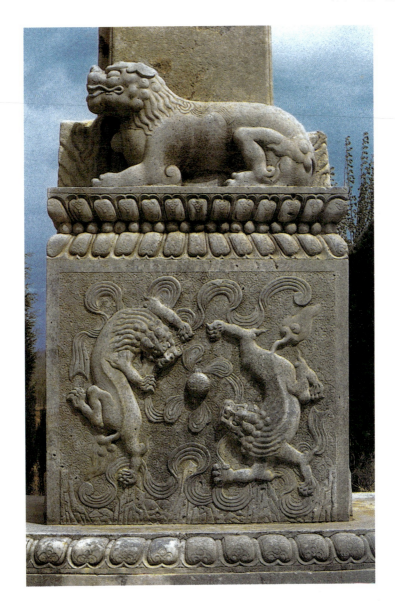

图版 60　石牌坊基座

　　牌坊基座上雕有麒麟、石狮、云龙等，形象生动活泼，神态逼真，刀法圆浑有力，显示了明代石雕艺术的特点。

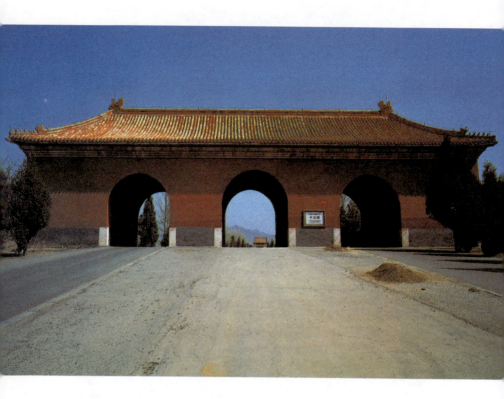

图版61　大红门

　　大红门是十三陵大门。整座建筑由砖石砌筑而成,上覆单檐庑殿屋顶。中间三个拱券门洞是进入十三陵的必由之路。建筑形象朴实无华。在蓝天的衬托下,由红墙、黄瓦、灰白基座构成的大红门,显得分外端庄肃穆。

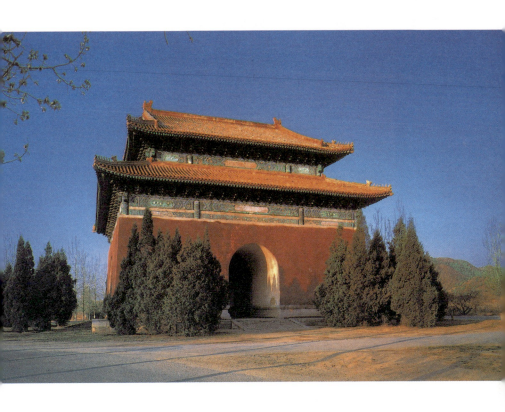

图版62 碑楼

碑楼位于大红门以北的神道上,平面为正方形,四面正中有拱券门洞,体形宏伟。楼内置有巨型石碑,用以歌颂帝王的"神功圣德"。在神道上设置神功圣德碑始于明代,其后清帝陵均仿之。

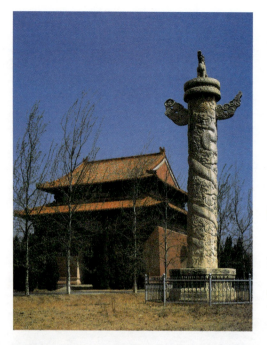

图版63　碑楼与华表

碑楼四隅均立有汉白玉华表一座。色彩浓郁、体形宏伟的碑楼与洁白无瑕、秀丽挺拔的华表,互相衬托对照,充分显示了建筑群的不凡气势。

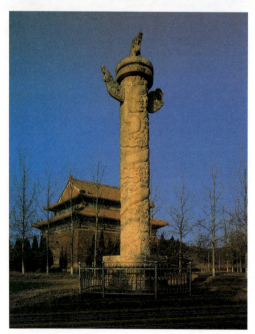

图版64　华表晨曦

华表由汉白玉制成。顶部饰有石兽及盖盘,柱身上端插有云板。柱身通体雕有云龙,龙身盘绕石柱,形象生动,雕刻精美。这是一座艺术价值很高的建筑小品。

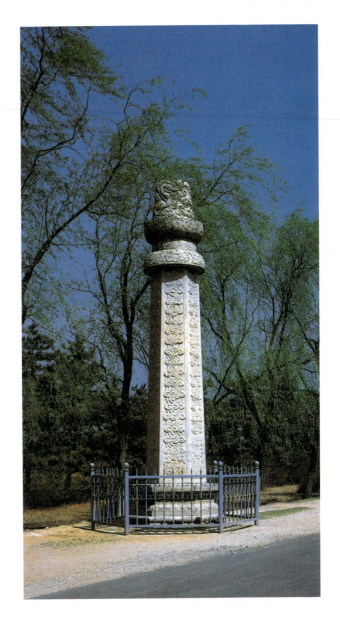

图版 65　望柱

　　望柱位于石象生群南端的神道两侧，是进入石象生群的标志。柱身平面为六边形，通体刻有云纹，造型端庄，比例甚佳。

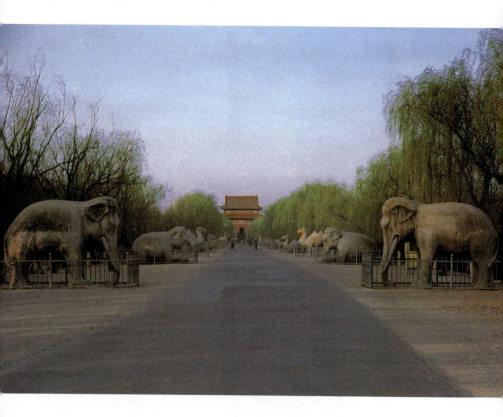

图版66 神道南望

　　自碑楼至棂星门的神道两侧,排列着十八对石象生,南段为石兽,北段为武将文臣。这些石象生是明宣德十年(公元1435年)整修长陵和献陵时雕凿的。威武雄壮的石象生群极大地强化了帝陵神道的壮严气势。

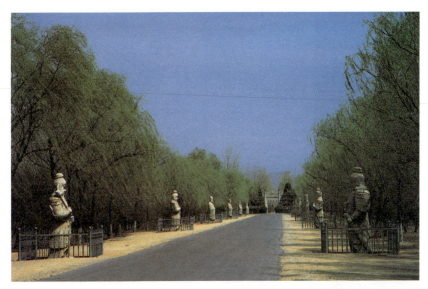

图版67　神道北望

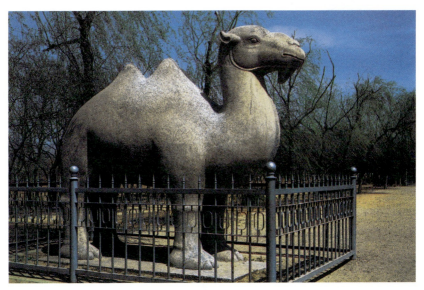

图版68　石象生——骆驼

　　神道两侧的石象生,全部用整块石料雕成,最大的有30立方米,这头骆驼体量巨大,结构合理,轮廓准确,形态自然,栩栩如生,为石象生中的佳作。

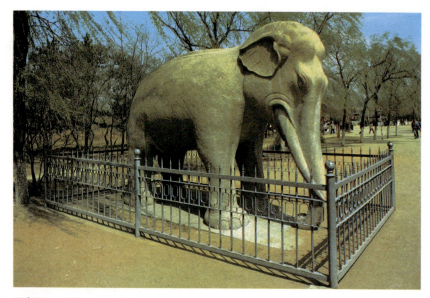

图版69 石象生——象

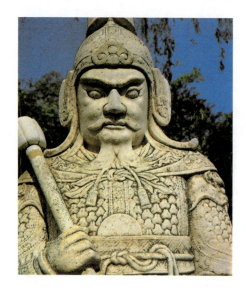

图版70 武将

　　武将英姿威严,身上战袍花纹细腻,线条清晰,质感极强。

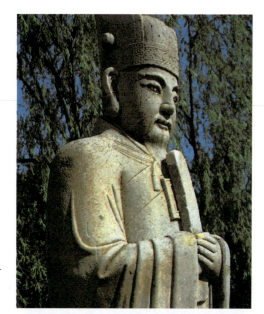

图版71　文臣

文臣和蔼可亲,长髯及衣袖上的褶纹雕刻精细,深浅适中。

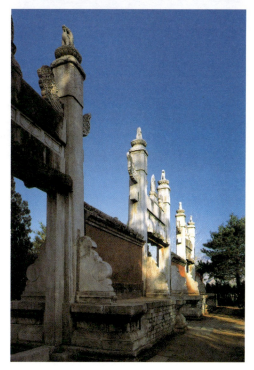

图版72　棂星门

棂星门亦称龙凤门,位于石象生群北端的神道中央,是陵区的第二重门。它由三组二柱牌坊及坊间砖砌墙垣组合而成。每组牌坊均由石柱及石枋构成。柱头上饰有云板和异兽,具有奇特的装饰效果。额枋中央饰有石雕火焰宝珠,故棂星门又叫火焰牌坊。整座建筑物轮廓线极其生动,具有非凡的艺术魅力。

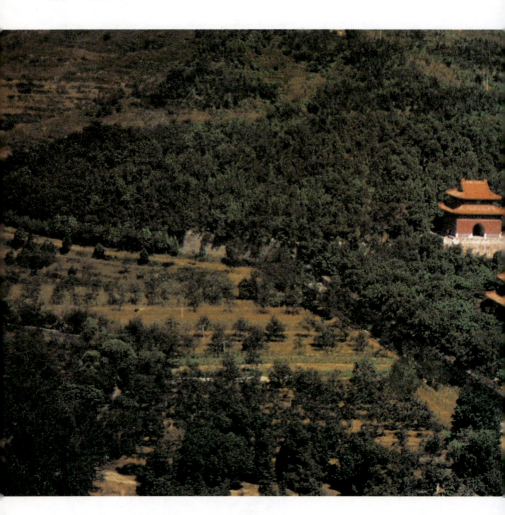

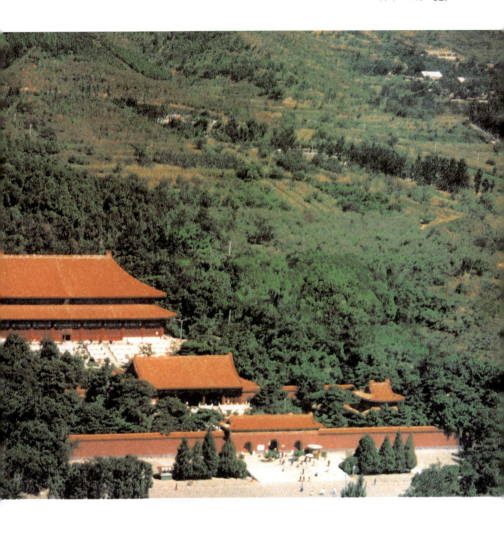

图版 73　长陵鸟瞰

　　长陵是明成祖朱棣的陵墓,始建于明永乐十一年(公元1413年),是明十三陵中规模最大、建成最早的一座陵墓。陵由三进院落组成,前后三进院落的主体建筑依次为祾恩门、祾恩殿、方城明楼。方城后面是巨大的宝城宝顶,宝顶下面即为地宫墓室。

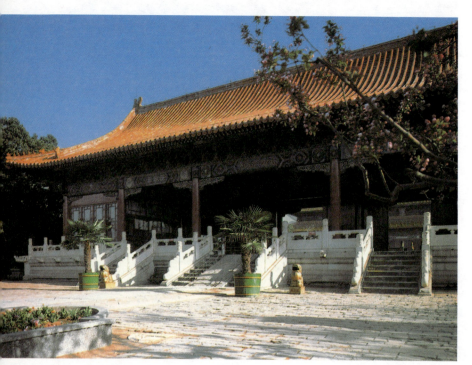

图版 74　长陵祾恩门

　　祾恩门面阔五间，单檐歇山顶，坐落在一层的白石台基上。台基四周设有汉白玉栏杆及泄水的"螭首"，前后均有三座踏跺。整座建筑体量虽不大，但仍不失其应有的壮丽。

图版 75　祾恩门匾额

　　祾恩门天花及梁枋上满布着青绿色旋子彩画，中间门道上方悬挂着金绿色的祾恩门匾额，分外夺目。

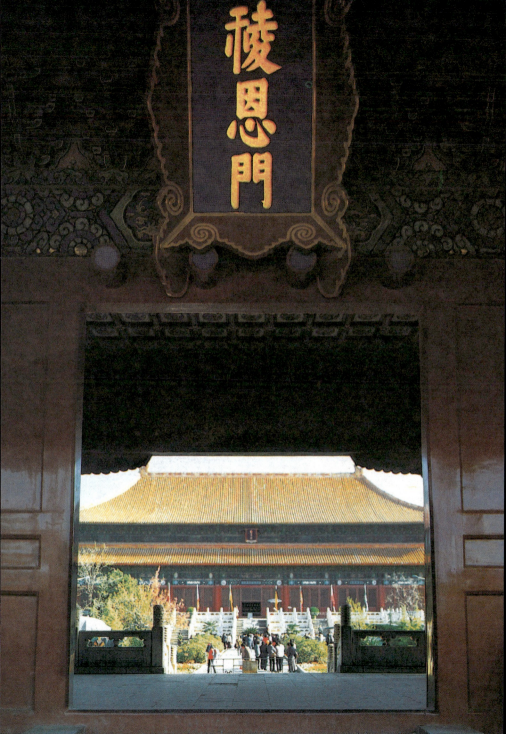

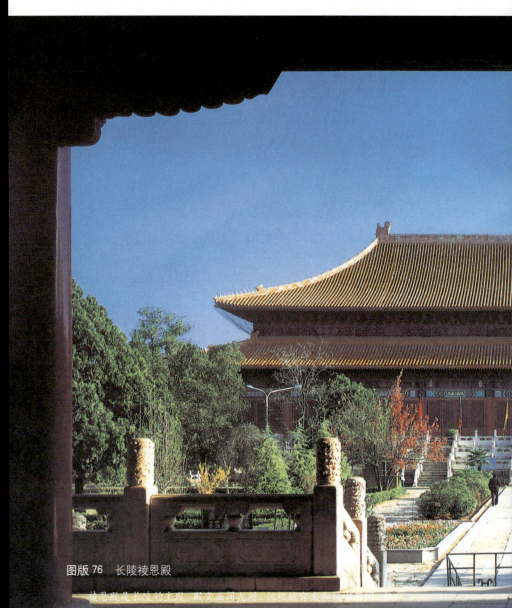

图版 76 长陵祾恩殿

祾恩殿是长陵的主殿，殿宇面阔九间，仅次殿宫太和殿。其总宽度达66.75米，比太和殿宽出近3米。进深五间，达29.31米。它是我国现存古建筑规模最大的殿堂之一。大殿坐落在三层白石台基上，上覆重檐黄瓦庑殿顶，它的形制规格已经属于最高等级。整座建筑极其宏伟壮丽，是我国古建筑最精粹的作品之一。

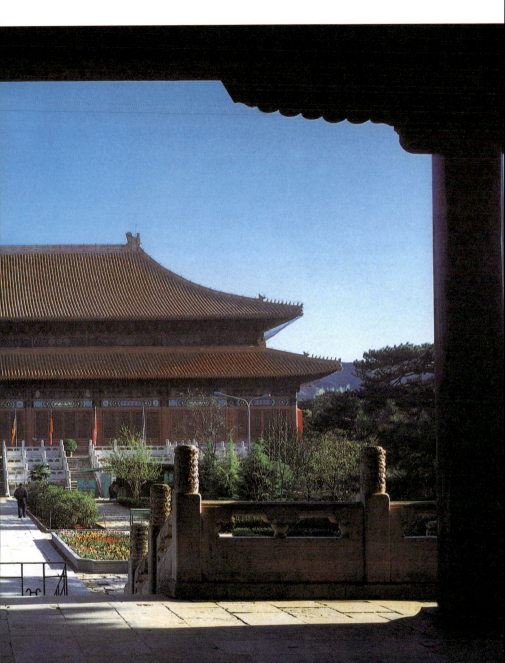

图版77 祾恩殿檐部

在阳光下闪闪发光的两层黄色琉璃瓦顶，檐下暗部的青绿色彩画，华丽奇特镏金斗栱，端庄的金字"祾恩殿"匾额，这一切将不同的形象、明暗和色彩，有机地组合在一起，形成一幅绚丽夺目的图画，显示了中国古建筑特有的艺术魅力。

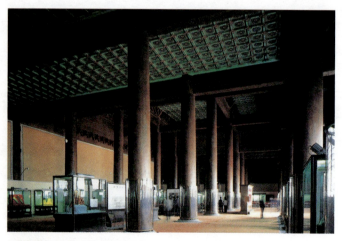

图版78 祾恩殿室内之一

祾恩殿室内全部柱子及梁枋均用极其名贵的整根楠木制成。60根巨大的柱子将室内天花高高擎起。大殿正中的四根柱子，直径达1.17米。

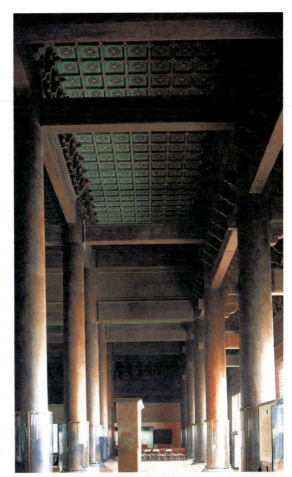

图版79 祾恩殿室内之二

祾恩殿内林立的柱列,对高敞的室内空间作了有力的衬托,气势宏伟,摄人心魄。

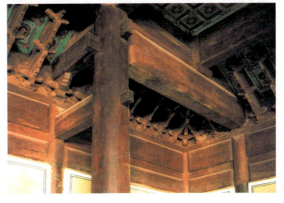

图版80 祾恩殿屋角梁架

楠木构架不施彩画,浑厚严谨,质朴古拙。鎏金斗栱则具有强烈的装饰性。

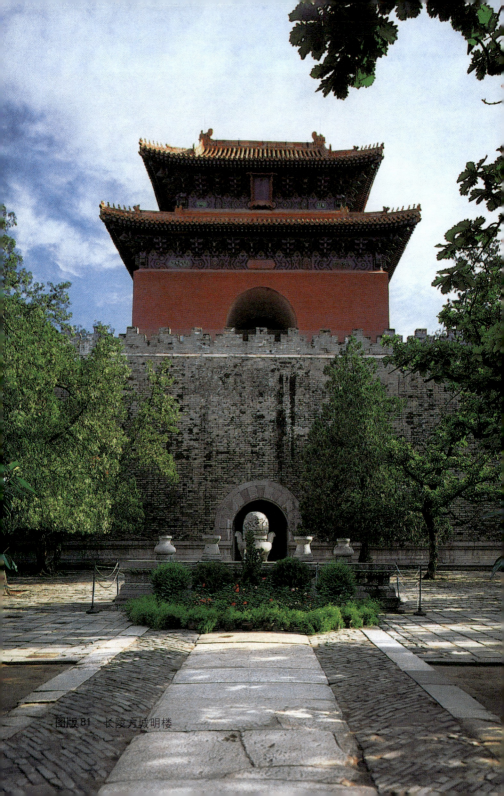

图版 81　长陵方城明楼

图版 82　长陵方城明楼及二柱门

　　方城明楼是长陵第三进庭院的主体建筑。高大的方城明楼，小巧玲珑的二柱门，以及尺度非常适宜的庭院，组成了一个十分和谐的室外空间。

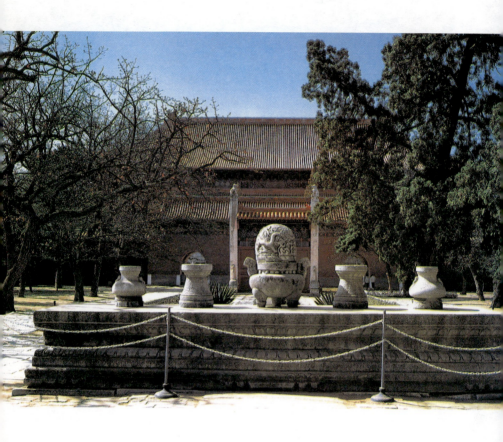

图版 83　长陵方城明楼前的石五供

　　庭院内的石制祭台上陈设着五件石制祭祀供具，故称石五供。供具均用整石雕成。

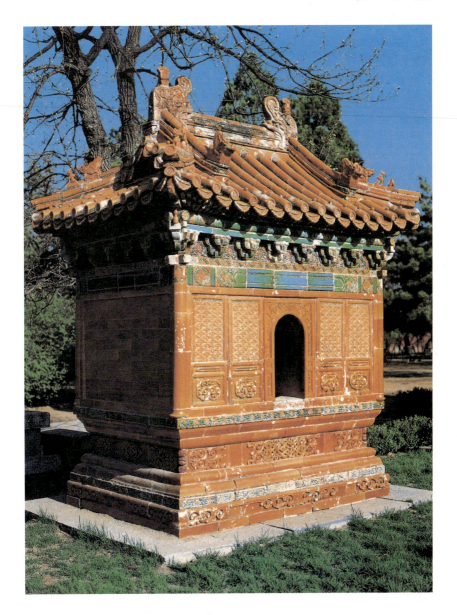

图版 84 长陵棱恩殿前的焚帛炉

焚帛炉设在棱恩殿前庭院内左右两侧,由琉璃砖瓦砌筑而成,体量小巧,外形酷似木结构小殿堂。槅扇上的菱花、额枋上的彩画等,雕制得十分精致。

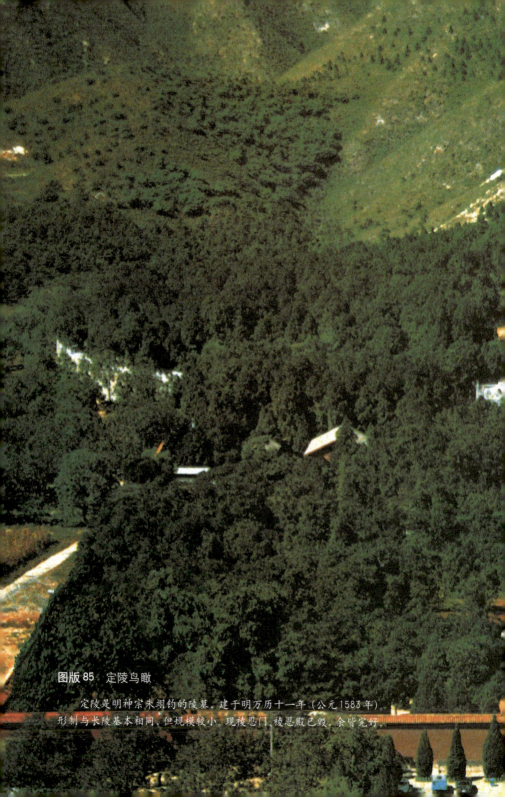

图版 85　定陵鸟瞰

定陵是明神宗朱翊钧的陵墓，建于明万历十一年（公元1583年）。形制与长陵基本相同，但规模较小。现陵恩门、祾恩殿已毁，余皆完好。

图版 86　定陵明楼夕照

夕阳照耀下的定陵明楼显得格外肃穆宏丽，纪念气氛极其强烈。

图版 87 定陵宝城

宝城是宝顶周围的圆形城墙,它围护着宝顶下的地宫。

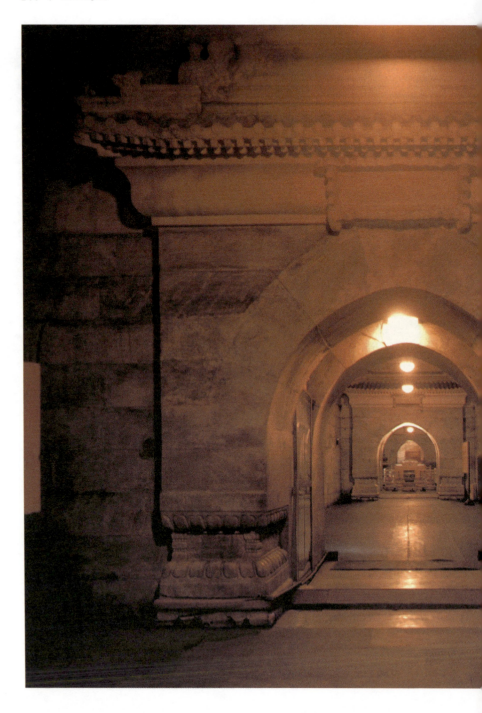

图版 88 定陵地宫前殿

地宫是放置帝王棺椁的墓室。定陵地宫由前殿、中殿、后殿、左右配殿共五个殿堂组成,总面积达1195平方米,位于地下27米处,全部为石拱建筑。各殿之间有甬道相连。前、中、后三殿入口处均有雕刻精美的汉白玉门罩。

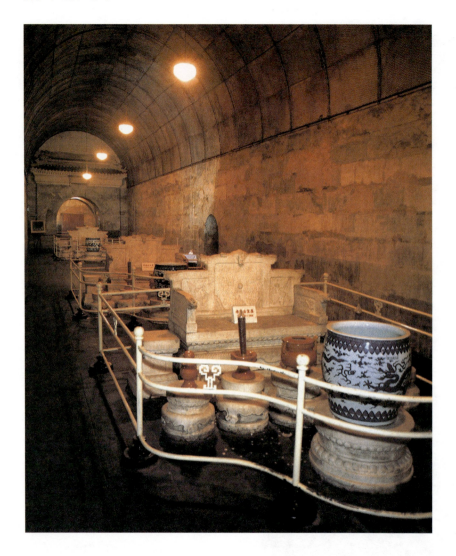

图版 89　定陵地宫中殿

　　中殿陈设着明神宗及其两位皇后的三组石制宝座。三组宝座原呈"品"字形布置，现为便于参观行走，改作一字形陈列。每组宝座前均有五供和点燃长明灯用的油缸。

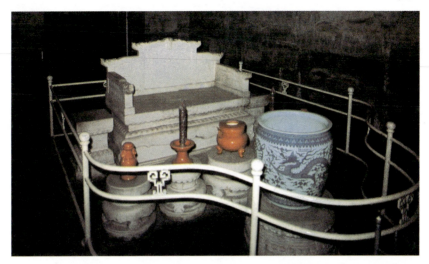

图版 90　地宫明神宗宝座

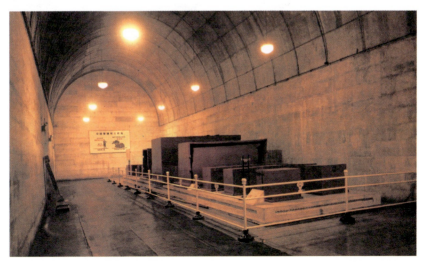

图版 91　定陵地宫后殿

　　后殿是地宫的正殿，面积最大，空间也高敞。正面设有棺床，棺床上放置明神宗和两位皇后的棺椁。

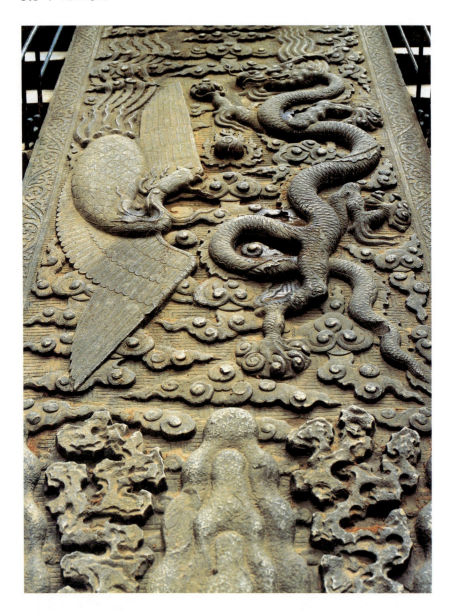

图版 92　定陵祾恩殿丹陛

　　定陵祾恩殿已毁,但踏垛中间的丹陛保存完好。丹陛又称踩石,在宫殿建筑中则称御道。此丹陛采用少见的高浮雕手法雕制,龙凤、山水、云纹等均饱满有力,形象生动,是明代雕石作品中的佳作。

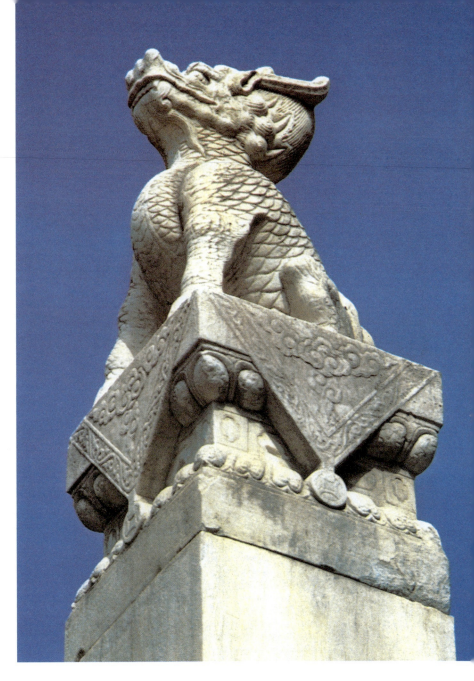

图版 93　定陵二柱门柱头石兽

二柱门又称二柱冲天牌楼。石柱顶部饰有小石兽。石兽昂首蹲立，形象生动可爱。

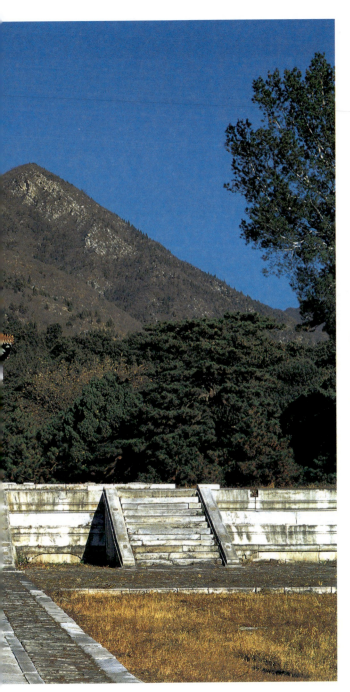

图版 94 永陵明楼

永陵位于长陵东南约 2 公里处的阳翠岭下，是明世宗朱厚熜的陵墓。永陵的规模在明十三陵中仅次于长陵。陵由三进院落组成，与长陵无异。主殿七间今已毁圮，但台基踏垛中间的丹陛至今尚存。丹陛雕制极精，龙凤、云纹剔透玲珑，是明代雕石中的精品。永陵的方城明楼至今保存完好，其规模为十三陵之首。高大的明楼在高峻的山岭衬托下，气势极为宏大。

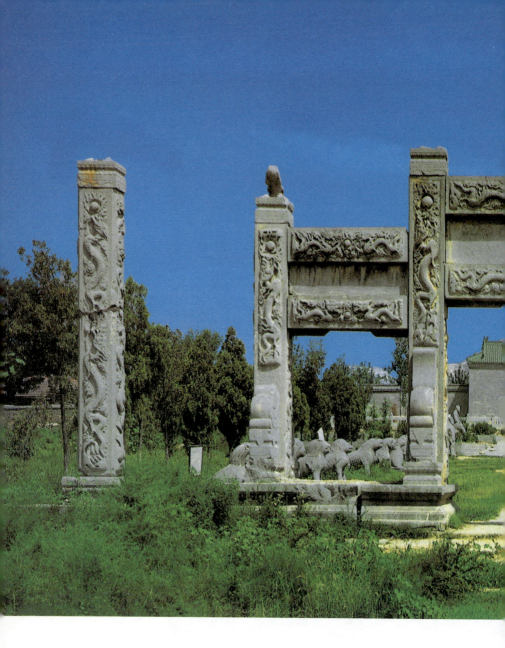

明潞简王墓 河南省新乡市

　　明潞简王朱翊镠系穆宗朱载垕的第四子,与神宗朱翊钧同母,生前被封为潞王,死后谥号简,葬于河南新乡市北郊15公里的凤凰山麓。墓坐北朝南,依山面水,建于岗地,占地6万平方米。

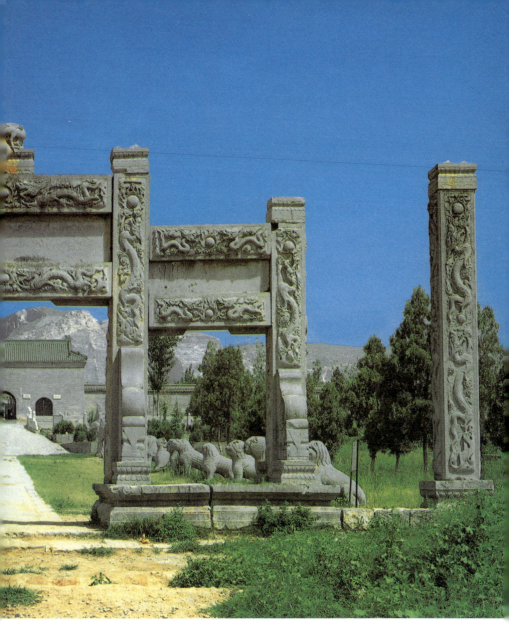

图版 95　石牌坊

　　石牌坊是墓区南面的大门,其形制为三间四柱、无楼的冲天牌坊。面宽9米多,高6米余。石牌坊两侧有方形望柱。所有石柱各面均刻有单龙戏珠,升龙直上;额枋上都雕有二龙戏珠。整个牌坊以高浮雕手法,娴熟地刻画出形态生动的巨龙以作装饰。

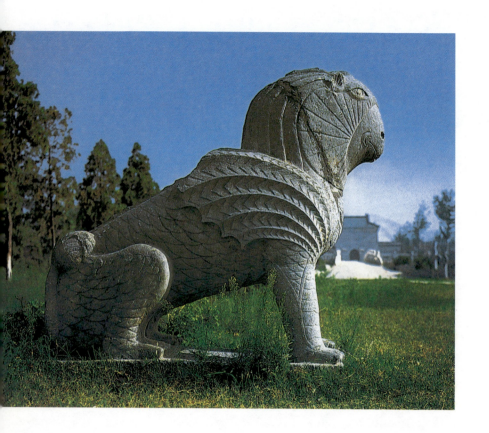

图版96　石象生中奇兽

　　石坊以北是神道,两侧排列着15对石象生。此奇兽有鸟嘴、鳞身、蝙蝠翼、五爪足,形态奇特,无固定名称,给人以神奇之感。

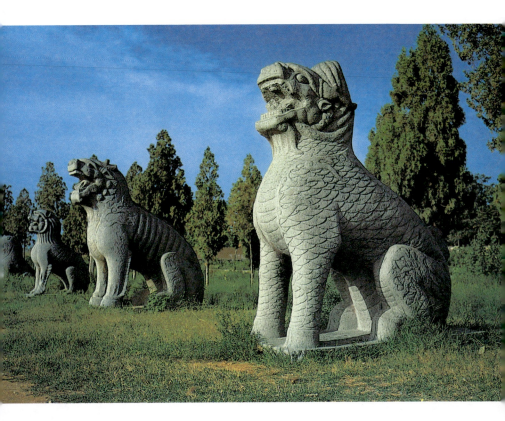

图版 97 石象生中麒麟

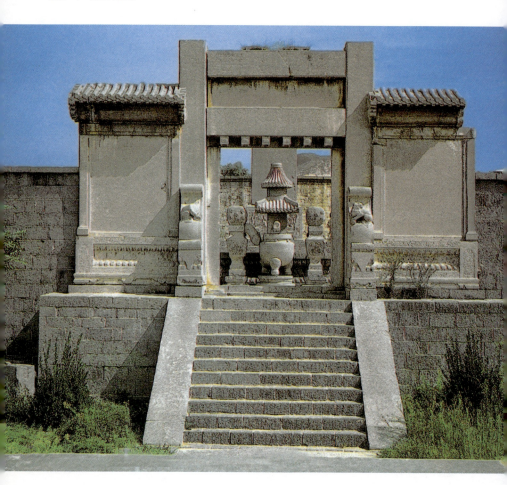

图版 98 寝宫门

潞简王墓享殿之后,有一东西腰墙把墓区分成前后两部分。腰墙有一道牌楼式的石门,称为寝宫门。门内即方城明楼,现明楼已失,只剩原来楼内的石碑。

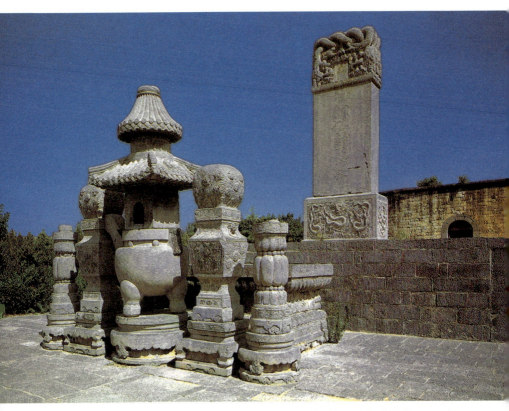

图版 99　方城明楼碑和石五供

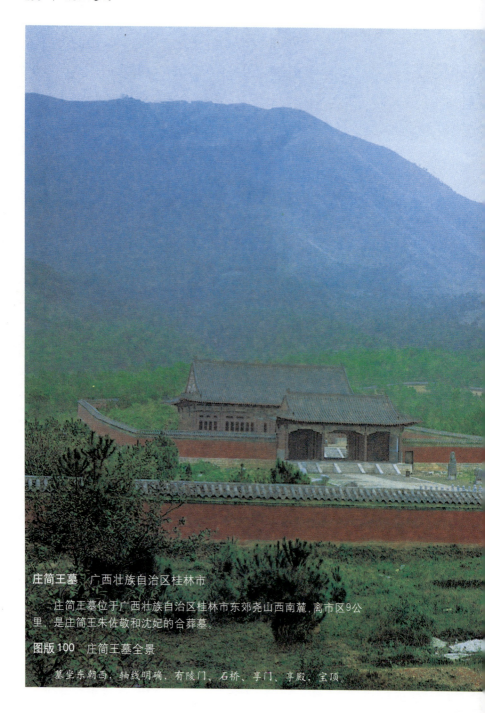

庄简王墓 广西壮族自治区桂林市

庄简王墓位于广西壮族自治区桂林市东郊尧山西南麓,离市区9公里,是庄简王朱佐敬和沈妃的合葬墓。

图版100 庄简王墓全景

墓坐东朝西,轴线明确,有陵门、石桥、享门、享殿、宝顶。

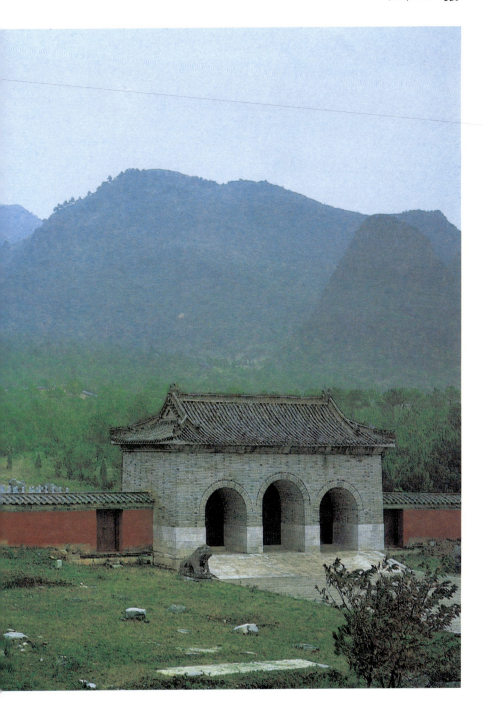

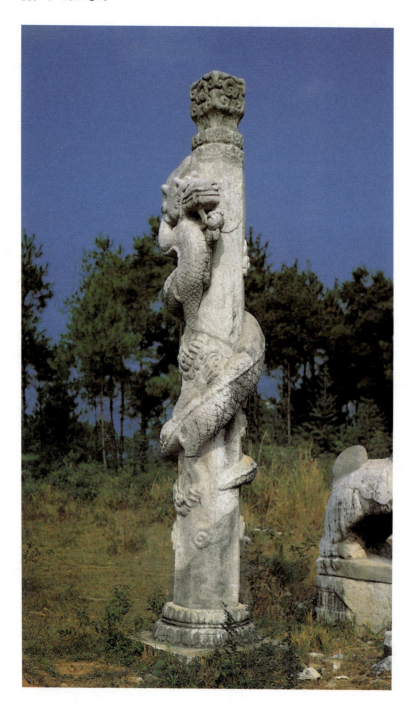

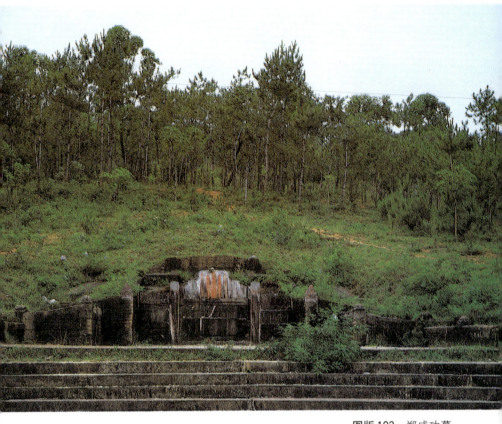

图版 102 郑成功墓

郑成功墓 福建省南安县

郑成功是明末清初反抗荷兰侵略者的民族英雄。南明永历十六年（公元1662年）逝世，葬于台湾州仔尾。清康熙三十八年（公元1699年）迁回福建省南安县康古祖茔内。墓为圆形，其背部有马蹄形挡土墙，墓前有一对石柱，反映出明显的地方特点。

图版 101 石望柱

石望柱在陵门内神道前端，平面为八角形。巨大的蟠龙缠绕在石柱上，雄健的龙身与石柱高低比例匀称。龙目圆睁，张着大口，龙身上的每片鳞甲纹饰清晰可数。这根浮雕着龙云的石望柱，是一幅具有强烈地方风格的石雕佳作。

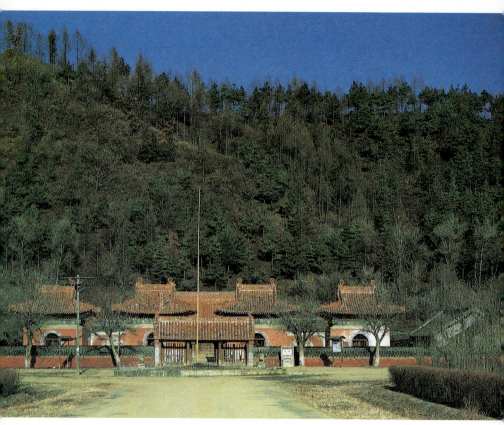

图版103 永陵前景

永陵 辽宁省新宾县

　　永陵位于辽宁省新宾县永陵镇北,始建于明万历二十六年(公元1598年),是清帝在关外的祖陵之一。与关内或其他帝陵相比,永陵规模较小,形式简单。入口处的大红门,面阔三间,两坡硬山顶。前院中间并列着四座单檐歇山顶的碑亭,内置有清肇祖、兴祖、景祖、显祖的石碑。两侧的廊屋为灰色瓦顶。这里布局严谨,主次分明,突出了永陵端庄、古朴和简洁的艺术特点。

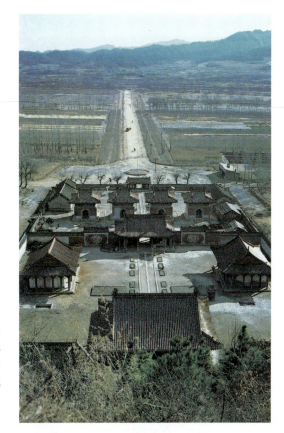

图版104　永陵鸟瞰

永陵平面方整，轴线明确，大红门在前，封土宝顶在后，中间有碑亭、启运门和启运殿等主体建筑，皆位于轴线上，中心突出。

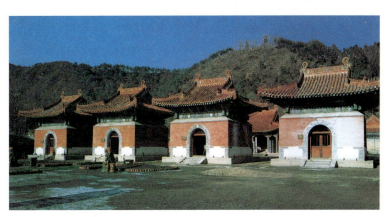

图版105　永陵碑亭

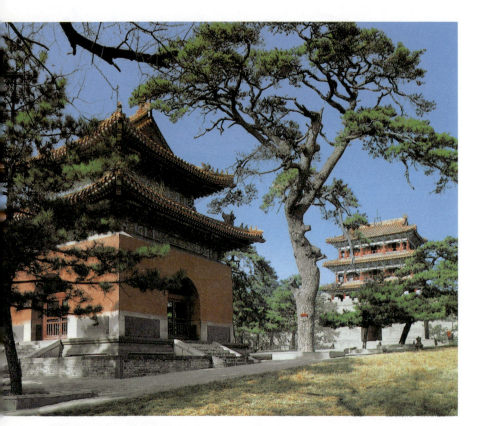

图版106 神功圣德碑楼

福陵 辽宁省沈阳市

　　福陵位于辽宁省沈阳市东11公里处,面临浑水,北依天柱山,是清太祖努尔哈赤和孝慈皇后的合葬墓,建于后金天聪三年(公元1629年)。

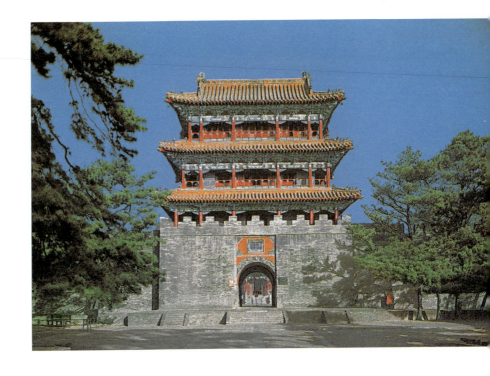

图版 107　隆恩门

　　隆恩门在福陵神功圣德碑楼之后，是方城的入口。高大的城台上建有面宽五间、进深三间的三层城楼，雄伟而壮丽。

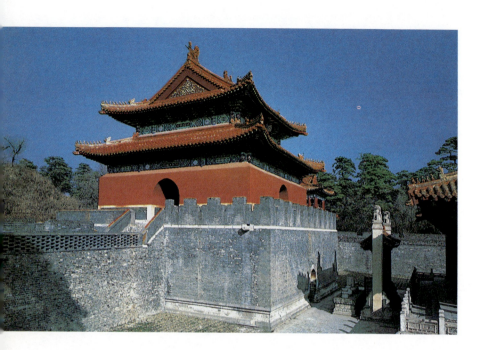

图版 108　明楼

　　明楼位于福陵方城之北端,与隆恩门、隆恩殿在同一轴线上,和隆恩门遥相对应。

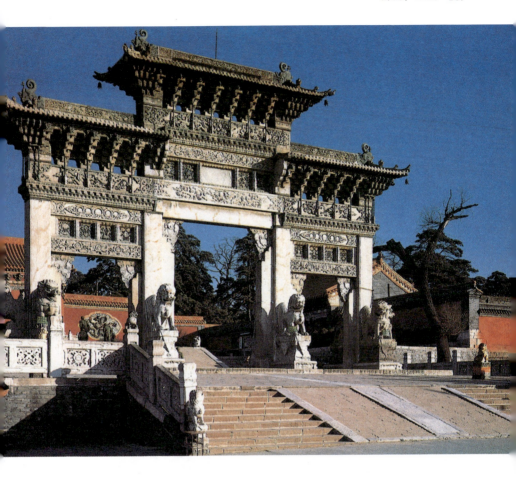

昭陵　辽宁省沈阳市

昭陵是清太宗皇太极和孝端文皇后的陵墓,位于辽宁省沈阳市北,建于清崇德八年(公元1643年)。

图版109　石牌坊

位于昭陵的正红门入口处,用青白石仿木结构而成,为三门四柱三楼式牌坊。斗栱雕琢穿透,犹如木制;高浮雕花纹布满额枋,图案花卉、云龙戏珠、玲螺伞盖、异常生动;四对夹杆石狮,相背而蹲。这座牌坊在当地是不多见的巨型石雕珍品。

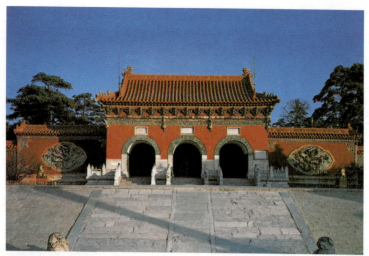

图版110　正红门

　　正红门位于石牌坊之后，为昭陵的正门。它是三洞拱券砖结构，单檐歇山黄琉璃瓦顶，周围红粉墙；券脸由雕花石券装饰。正红门建在低矮的须弥座台基上，周围栏杆也较矮小。但两侧的墙上镶嵌着琉璃盘龙，形象生动，给入口带来不少生气。

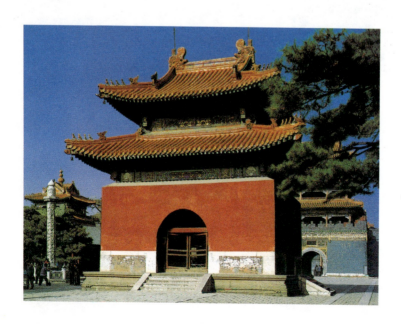

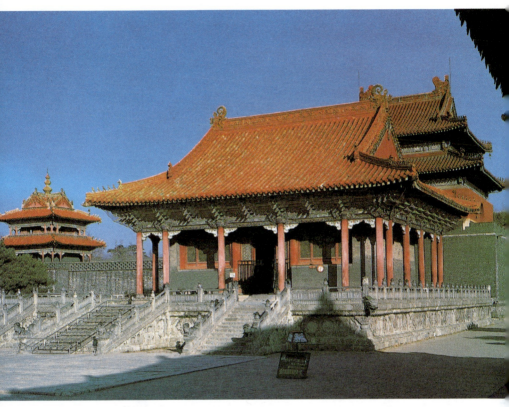

图版112　隆恩殿

　　隆恩殿建在高大而布满精细雕刻的石台基上，面阔五间，进深五间，周围为廊，黄琉璃瓦单檐歇山顶。殿内安放着皇太极的神主牌位，是举行祭祀之地。

图版111　神功圣德碑楼

　　碑楼平面为方形，红墙，重檐歇山黄琉璃瓦顶，四隅外有晶莹的华表相衬。碑楼前石象生整齐地列于两旁，突出了碑楼的主体形象。

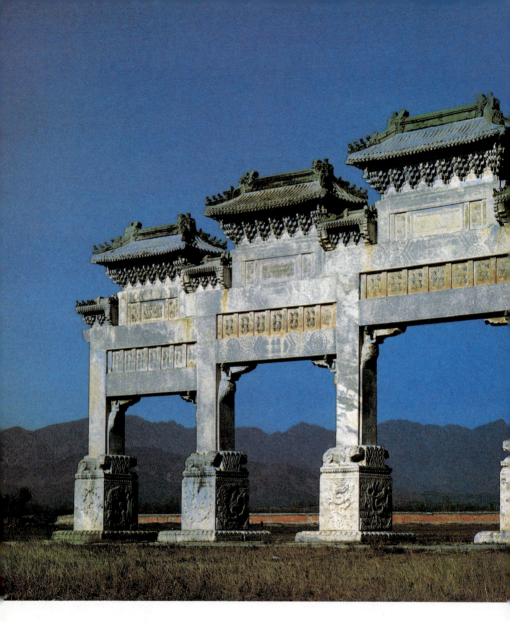

清东陵 河北省遵化县

　　清东陵在河北省遵化县马兰峪，始建于清康熙二年（公元1663年），占地约50平方公里，是清朝入关后新建的第一个陵区。这里有清世祖福临（顺治）的孝陵、清圣福玄烨（康熙）的景陵、清高宗弘历（乾隆）的裕陵、清文宗奕詝（咸丰）的定陵、清穆宗载淳（同治）的惠陵以及帝后和妃嫔的陵寝，共计帝陵五座，后陵四座，妃园寝五座。

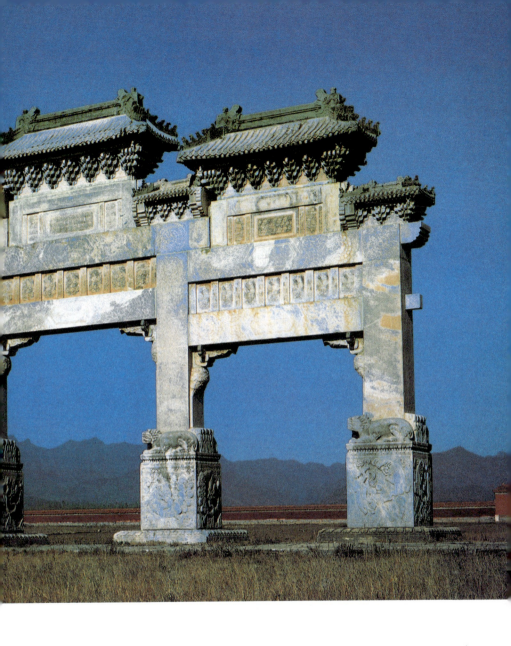

图版113　石牌楼

　　楼高约13米，宽约32米，是仿明十三陵牌楼而建的五门六柱十一楼石结构建筑。额枋上刻着旋子彩画；六柱夹杆周围对称装饰云龙戏珠；石夹杆上端雕有麒麟、狮和12对卧兽，生动异常。牌楼巍然矗立在大红门外广阔的原野上，以高大雄伟的形象，突出了入口处的空间。

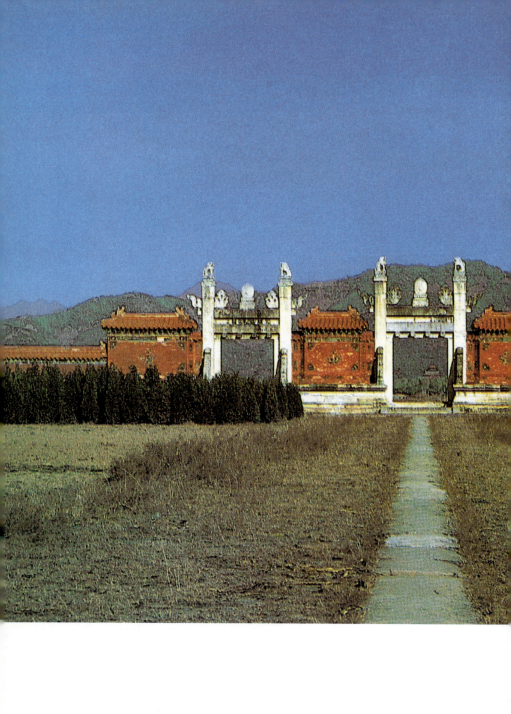

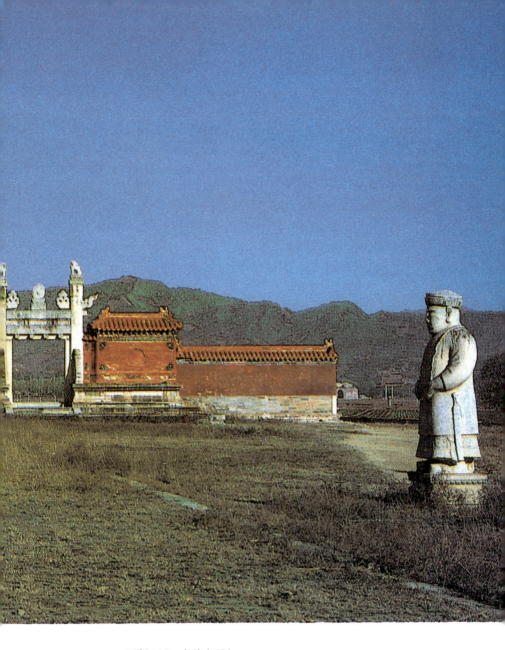

图版 114　孝陵龙凤门

　　孝陵建于清康熙二年（公元1663年），位于清东陵陵区的中心，是清东陵中建成最早、规模最大的陵墓。神道长6公里，正对清东陵入口的大红门。神道两侧石望柱为首，排列着18对石象生，至龙凤门为止。龙凤门由三座二柱石枋和四堵琉璃墙组合而成，显得庄重华贵。

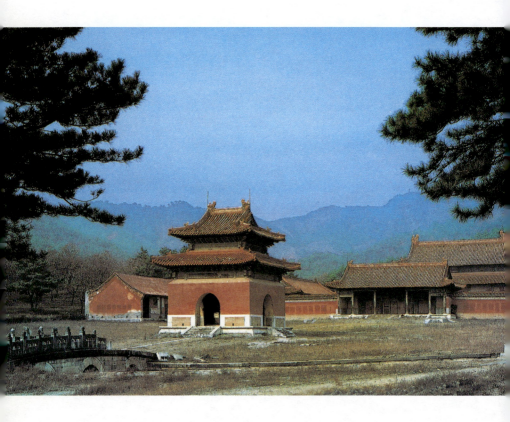

图版115　孝陵前广场

　　广场位于孝陵神道终点，中心有一座平面为方形的碑亭，亭内石碑刻有清世祖（顺治）的谥号。碑亭为重檐歇山顶，红墙黄瓦，它渲染了孝陵端庄神奇的风貌。

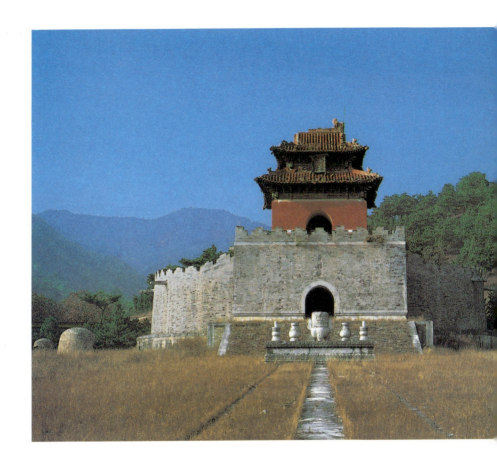

图版116　孝东陵方城明楼

孝东陵位于孝陵之东，是清世祖（顺治）的孝惠章皇后博尔济吉特氏的陵墓，建于清康熙五十七年（公元1718年）。

方城平面方形，用大青砖垒砌成高大的城台，城上有雉堞。方城后面由带雉堞的高大城墙围成圆形宝城，宝城下是地宫所在。方城顶上建有一平面方形、红墙黄瓦、重檐歇山顶的碑亭，称为明楼。

方城明楼两侧排列着29个安葬妃嫔的宝顶。这种后、妃合用一陵的做法，在我国陵墓建筑中仅此一例。

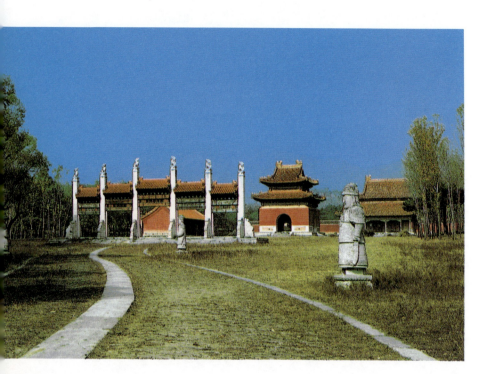

图版117 景陵

　　景陵是清圣祖（康熙）与四位皇后及一位皇贵妃的合葬墓，位于孝陵之东，建于清康熙二十年（公元1681）年，其规模和时间仅次于孝陵。景陵的神道上设有神功圣德碑楼、石象生、牌楼门、神道碑亭等，是一座完整的帝王陵墓。

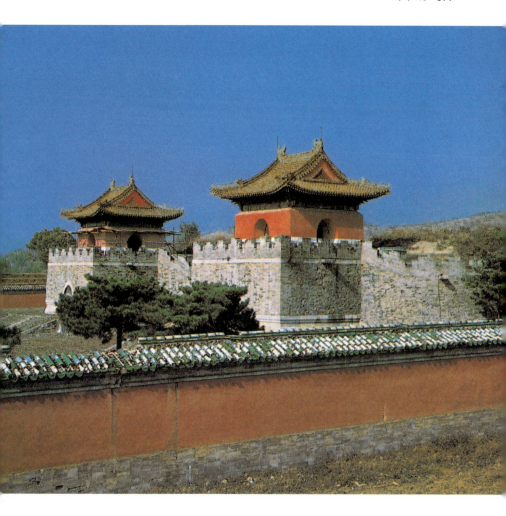

图版118　景双妃园寝

　　景双妃园寝是清圣祖（康熙）的悫惠皇贵妃和惇怡皇贵妃的园寝，它在景陵之东，建于清乾隆四年（公元1739年）。清高宗（乾隆）为报双妃对其年幼时的养育之恩，特另建双妃园寝，开清代皇贵妃单独建园寝之先例。

　　园寝无神道，仅有单孔石桥一座。园寝平面前方后圆，分成两院，前院主体建筑为享殿，殿内供有双妃神位，后院并列着大小相等的两座方城明楼及宝城。

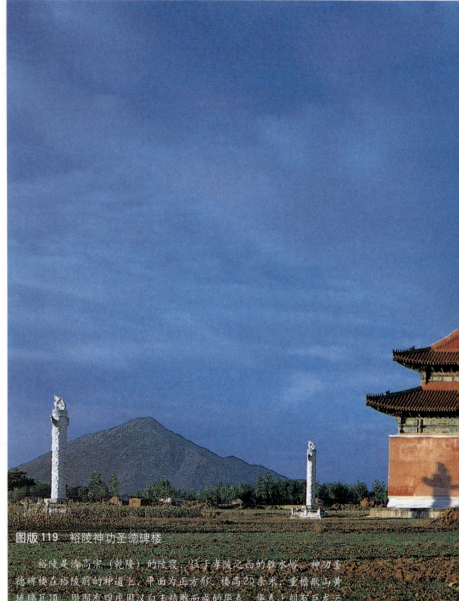

图版119 裕陵神功圣德碑楼

裕陵是清高宗（乾隆）的陵寝，位于孝陵之西的胜水峪。神功圣德碑楼在裕陵前的神道上，平面为正方形，楼高20余米，重檐歇山黄琉璃瓦顶。周围有四座用汉白玉精雕而成的华表。华表上刻有巨龙云纹，绕柱而升，上部有云板相贯，柱顶置以蹲龙，雕刻精细，造型优美。在广阔的原野上，华表与碑楼遥相呼应，成为一整体；在晶莹洁白的华表陪衬下，神功圣德碑楼显得分外华贵、崇高。

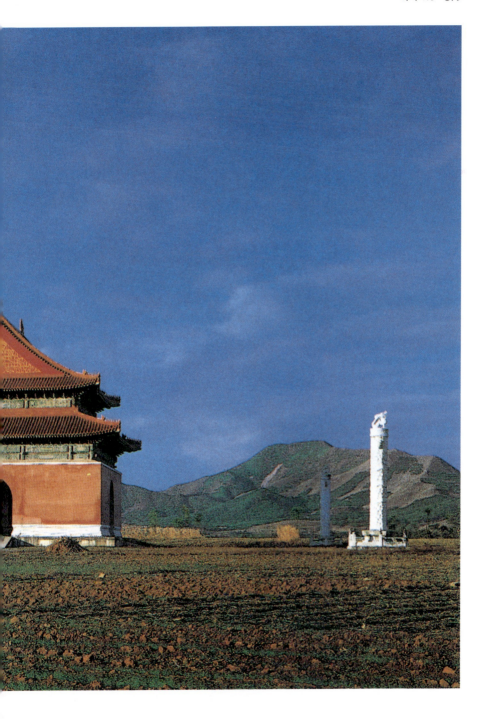

图版120　裕陵牌楼门

　　这是一座木石混合构成的五门六柱冲天式牌坊，五间门上架有黄琉璃瓦的单檐悬山顶。

　　牌楼门在神功圣德碑之后，把神道分成前后两段，石象生列于牌楼门之外。

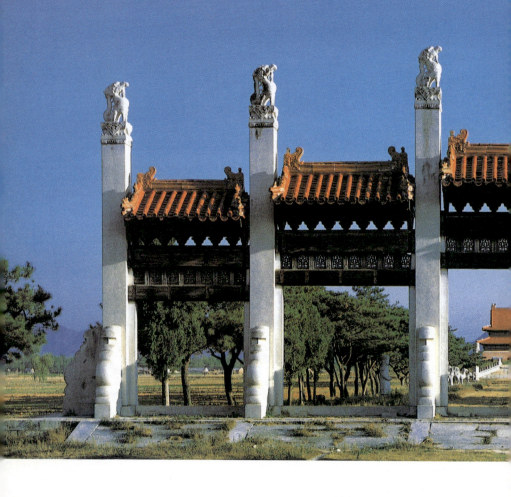

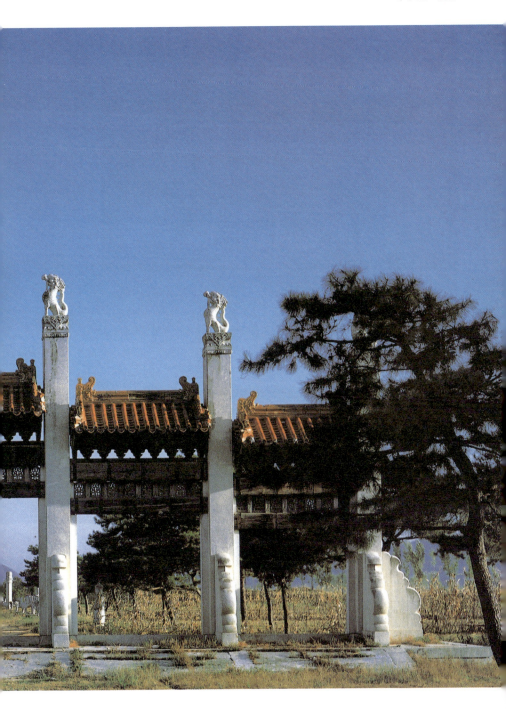

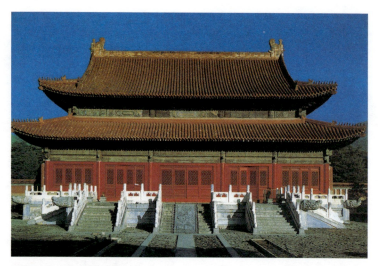

图版121　裕陵隆恩殿

　　裕陵隆恩殿是祭祀清高宗（乾隆）的地方，位于裕陵前院。大殿建在高大的汉白玉台基上，面宽五间，上覆重檐黄琉璃瓦歇山顶，檐下绘有蓝绿色为主调的旋子彩画。金色屋顶、红色墙身、白色台基，使整个大殿金碧辉煌，光彩夺目。

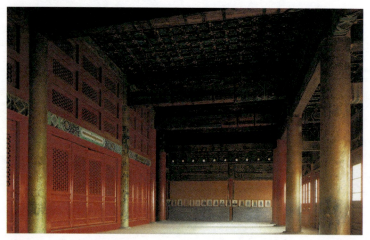

图版122　隆恩殿内装修

　　室内高大宽敞。梁枋斗栱天花饰以蓝绿色彩画。柱子多为红色，惟明间四颗是金柱，它使室内空间主次分明，金碧辉煌。

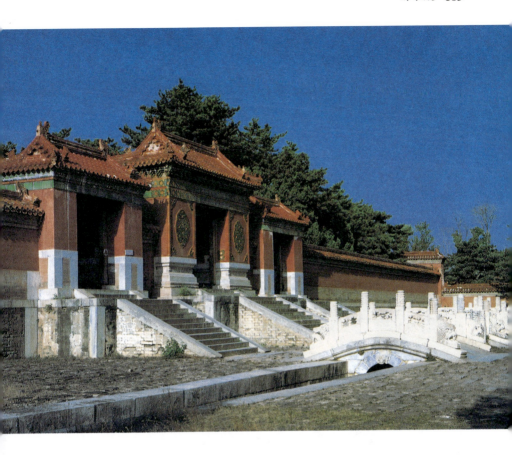

图版123　裕陵琉璃门

　　琉璃门位于隆恩殿后，是通向后院的入口。前院为陵，后院为寝。琉璃门由三座单檐歇山黄瓦顶的砖门楼组合而成。中门檐下的斗栱额枋由绿色琉璃砖镶嵌而成，门垛正中贴有琉璃花心。门前晶莹玲珑的小桥与色彩绚丽的琉璃门形成鲜明的对照，使门楼显得更加富丽堂皇。

陵墓建筑

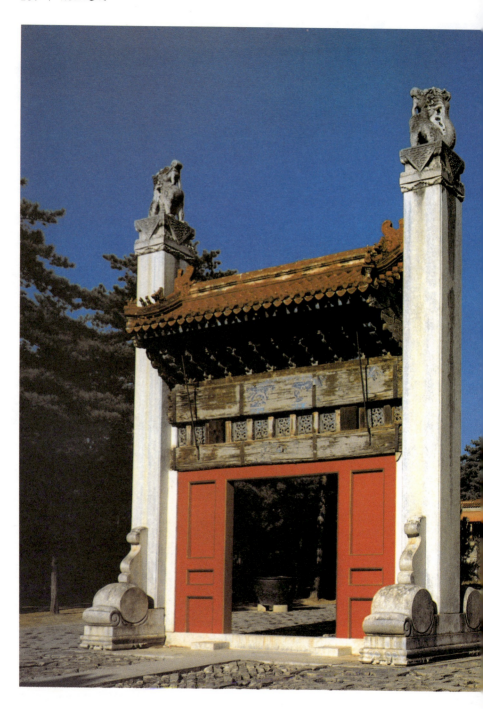

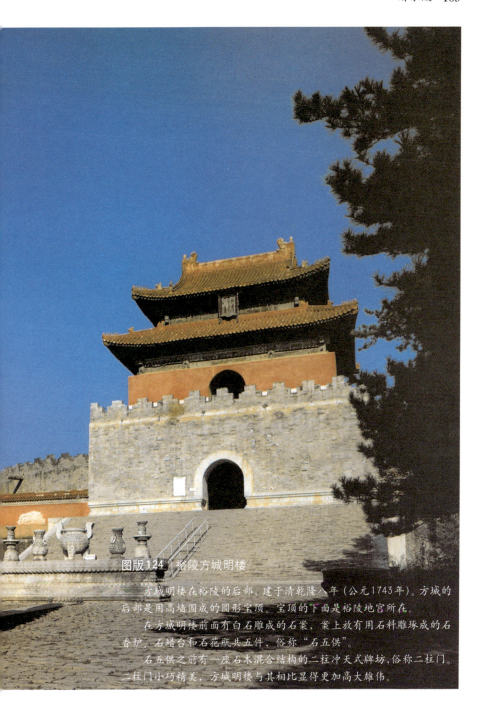

图版124 裕陵方城明楼

方城明楼在裕陵的后部，建于清乾隆八年（公元1743年）。方城的后部是用高墙围成的圆形宝顶。宝顶的下面是裕陵地宫所在。

在方城明楼前面有白石雕成的石案，案上放有用石料雕琢成的石香炉、石蜡台和石花瓶共五件，俗称"石五供"。

石五供之前有一座石木混合结构的二柱冲天式牌坊，俗称二柱门。二柱门小巧精美，方城明楼与其相比显得更加高大雄伟。

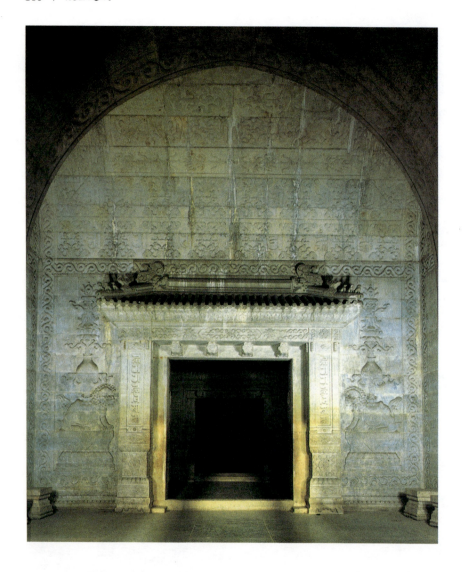

图版 125　裕陵地宫明堂

　　裕陵地宫在裕陵宝顶之下，总进深达54米，主要由明堂、穿堂和金券三部分及四道石门组成。地宫全部用石拱券结构砌筑而成。地宫四壁和拱顶刻有佛像、法器、番文经咒29464个字、梵文经咒647个字。四门共八扇，每扇高3米，宽1.5米，厚19厘米，刻有立式菩萨像一尊，雕琢精细。整个地宫如同一座晶莹华贵的佛堂。

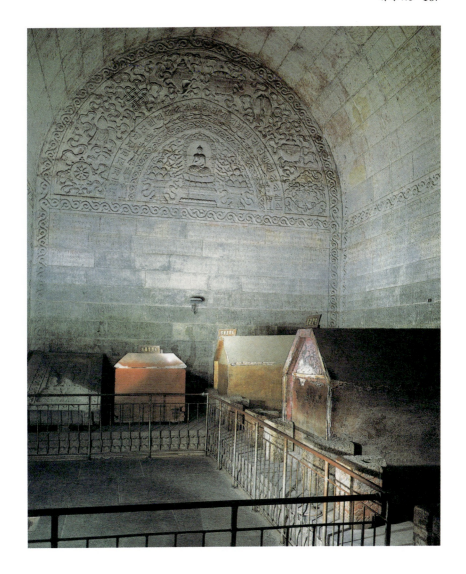

图版 126　裕陵地宫金券

　　金券是地宫的主体，是安放帝后棺椁的地方。金券顶部刻有三朵大佛花，花蕊由梵文和佛像组成，外围有 24 个花瓣。东西壁上各刻佛像和八宝图案，四周墙壁刻有经咒。图案布局和谐统一，结构严谨，雕刻精细，把地宫装扮得庄重美观。裕陵地宫是我国古代建筑和雕刻艺术融汇于一炉的优秀范例。

图版127　裕陵地宫门扇之一

　　门扇正面刻有一尊菩萨像,立于出水芙蓉之上。佛像四周有卷草花边围绕,正中铺首衔环,使门扇构成一幅完整的画面。由于应用了浅浮雕、高浮雕、线刻等不同表现手法,使整个画面层次分明。

图版128　裕陵地宫门扇之二

图版129 裕妃园寝

　　裕妃园寝是安葬清高宗（乾隆）妃嫔的地方，位于裕陵之西，始建于清乾隆十年（公元1745年）。平面为长方形，中间有腰墙分成前后两院。前院有一面宽五间、进深三间的单檐歇山顶享殿，是供奉妃嫔的神主和举行祭祀活动的地方。后院高台正中建有纯惠皇贵妃园寝的方城明楼和宝城、周围整齐有序地排列着妃嫔们的圆形宝顶。

图版 130　容妃园寝

　　容妃就是香妃,为和卓氏台吉和扎麦之女,是清朝惟一的维吾尔族妃子,信奉伊斯兰教,清乾隆五十三年(公元1788年)薨,奉安裕妃园寝内的容妃园寝。园寝位于纯惠皇贵妃方城明楼的东侧。用三合土夯筑的圆形宝顶建在方形台基上,其南有踏跺,宝顶之下为容妃园寝地宫。

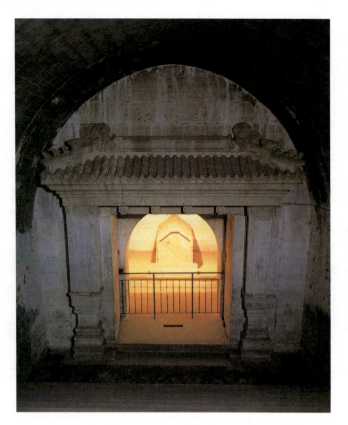

图版131 容妃园寝地宫

地宫在圆形宝顶之下,平面近方形,南部有门,北部设石棺床。地宫为石拱券结构,入口处有青石门罩。

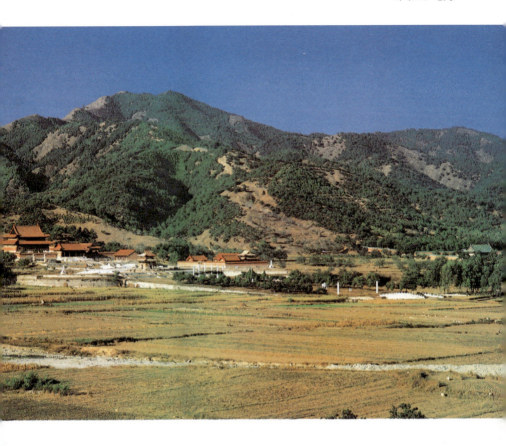

图版132　定陵

定陵是清文宗（咸丰）的安葬地，始建于清咸丰九年（公元1859年），坐落在清东陵最西端的平安峪。定陵背倚巍巍群山，面临涓涓溪水，地势高低错落，环境优美。建筑由神道和陵寝两部分构成。陵寝位于台地，神道设在平原。由于地势，定陵无神功圣德碑楼，石象生数量少，神道短。排列在台地上的陵寝建筑，层层迭落，富于节奏感。建筑群轴线分明，雄伟壮观。

陵墓建筑

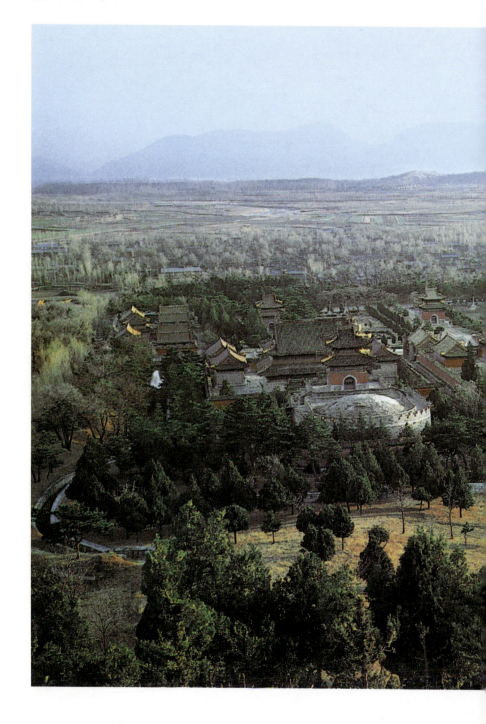

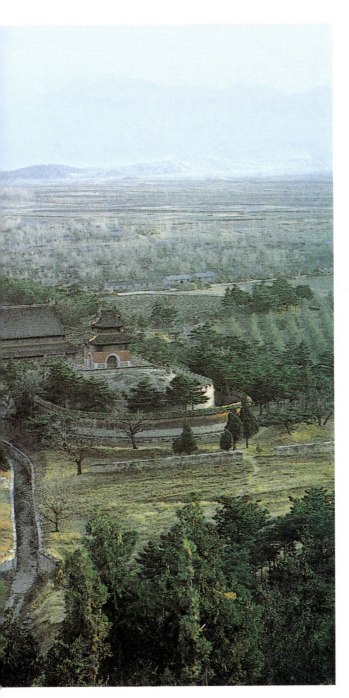

图版133　定东陵全景

定东陵是慈安和慈禧两皇后的陵墓，因位于定陵之东而得名。这里并列着两座规模和形式相似的陵墓建筑群，西侧为慈安的普祥峪定东陵，东边为慈禧的普陀峪定东陵，同时始建于清同治十二年（公元1873年）。这种两组后陵并列的建筑形式，是清朝陵寝建筑中的一种特别形式。

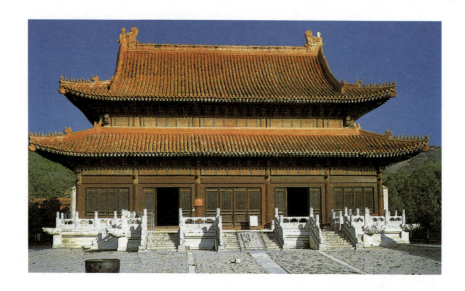

图版134　普陀峪定东陵隆恩殿

　　普陀峪定东陵隆恩殿是安放慈禧的神主和举行祭祀活动的地方。隆恩殿面宽五间，正中三间为门，梢间为窗，东西两山和后墙为磨砖对缝的青砖墙。隆恩殿上覆重檐歇山黄琉璃瓦顶，建于雕琢精美的汉白玉台基上，用质地坚硬、带有清香味的花梨木和金丝楠木构成。柱梁门窗不施彩绘，暴露木材本色，檐下斗栱额枋沥粉贴金色调与木色接近，故隆恩殿外观庄重不华、古朴典雅。但其用材之优、加工之精、室内装饰之华贵，使诸清帝陵相形见绌。

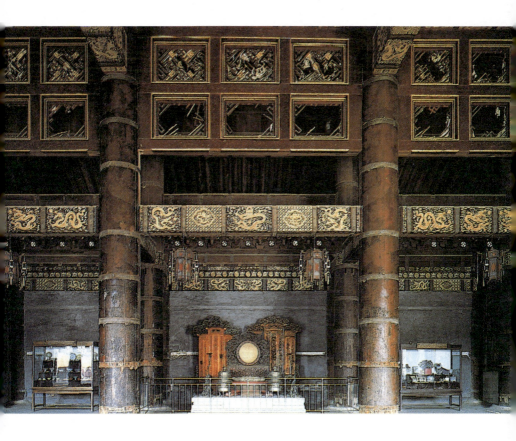

图版 135　普陀峪定东陵隆恩殿暖阁

暖阁在隆恩殿内正中三间的后部。明间有白石须弥座和宝床安放慈禧的神主。室内柱子绕有镏金盘龙；梁枋布满金龙云锦；斗栱天花点描金线；明间四颗盘龙金柱上，还绕以缠枝金莲，极其华贵。

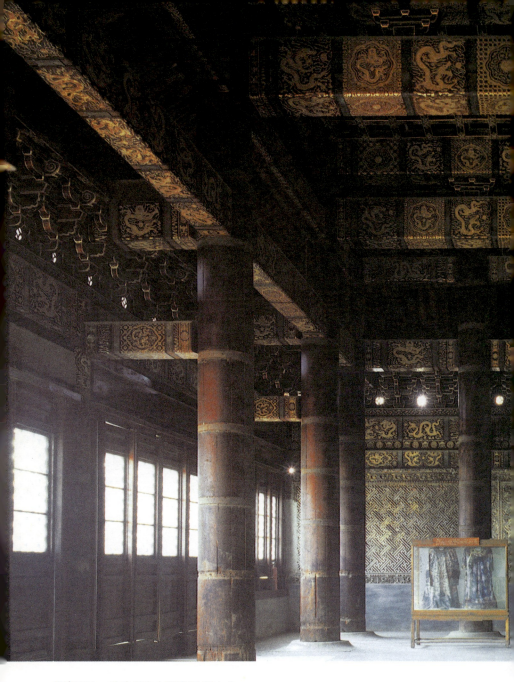

图版136　普陀峪定东陵隆恩殿室内

慈禧隆恩殿外形一般，内景奇特。数十根明柱上，原有青铜镏金的盘龙，现在仍有金龙绕于柱的痕迹。梁枋沥粉贴金的龙凤祥云和玺

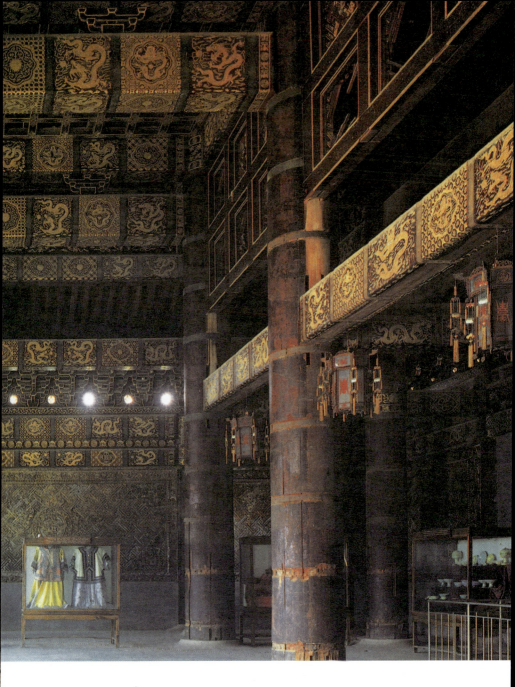

彩画千姿百态,绚丽多彩。槅扇门窗皆用散发清香的黄花梨木制作,工艺精美。殿堂内墙上镶有大小各异的雕花贴金砖壁,富丽豪华,光辉夺目。

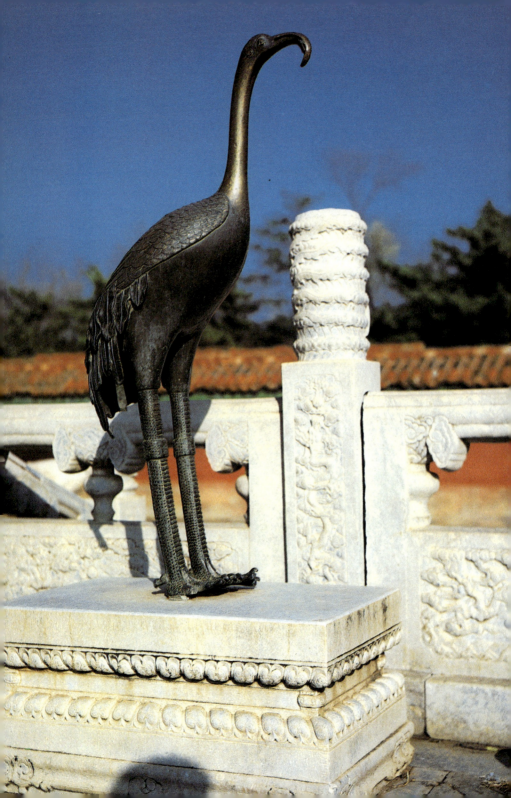

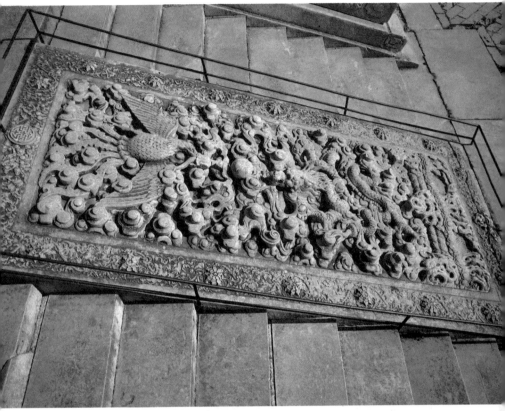

图版 138 普陀峪定东陵隆恩殿前龙凤踩石

踩石又称丹陛,在踏跺的中间。普陀峪定东陵踩石采用一般少用的高浮雕,龙凤云纹层次分明,形象生动,是石雕中的上品。

图版 137 普陀峪定东陵铜鹤

隆恩殿前月台两侧,置铜鹤、铜鹿各一只,寓意吉祥、昌瑞。铜鹤体态清秀,形象优美,色彩鲜明。

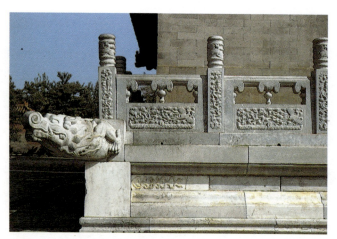

图版139　普陀峪定东陵台基栏杆

普陀峪定东陵的台基栏杆上满布龙、凤、云纹。在其他建筑的台基栏杆上，龙凤图案一般只用于柱头装饰，其余部位皆为素面；惟独普陀峪定东陵隆恩殿的台基栏杆上，龙凤图纹不仅用于柱头装饰，也用于柱身、栏板、抱鼓石各处。

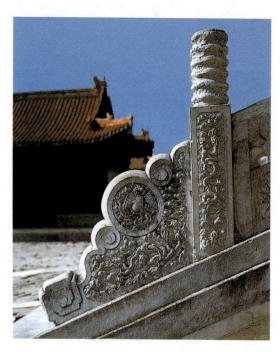

图版140　普陀峪定东陵栏杆抱鼓石

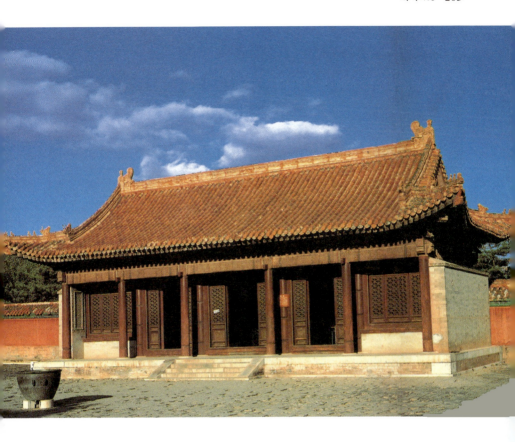

图版 141　普陀峪定东陵配殿

　　配殿面阔五间，进深三间，北、西、南三面为磨砖对缝墙，构架用花梨木、香楠木制作，建于低矮的台基上。虽然檐下用了贴金彩画，廊中又有大幅贴金立雕，因贴金与木色相近，色彩十分调和。

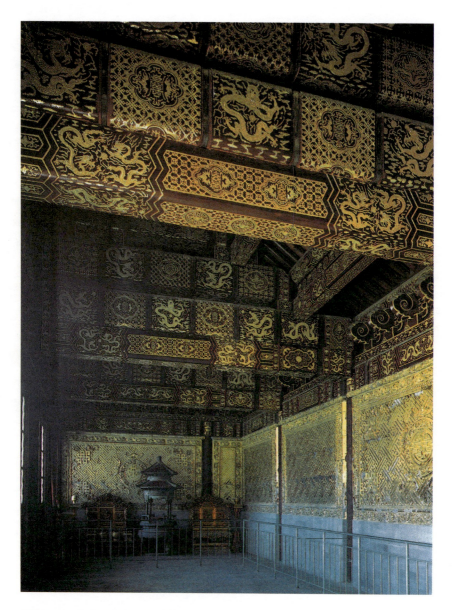

图版142 普陀峪定东陵配殿内景

殿内装修与隆恩殿一样。梁枋、檩椽和斗栱均有沥粉贴金彩绘；檐柱把墙面分成十一方画面，每方都雕有纹饰，全部贴金。整个殿宇光彩照人。

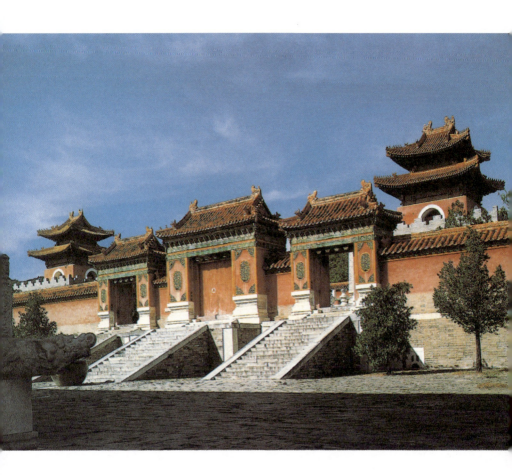

图版143 普陀峪定东陵琉璃门

　　琉璃门位于隆恩殿之后的高台上，是后院的入口。它由三座并列砖砌门楼组合而成。门楼为单檐歇山黄琉璃瓦顶，檐下用绿色琉璃件砌出额枋、斗栱和檐椽。墙垛下段有石须弥座，中心和四角嵌以琉璃花。琉璃门色彩艳丽，造型精美，烘托了定东陵富丽华贵的气氛。

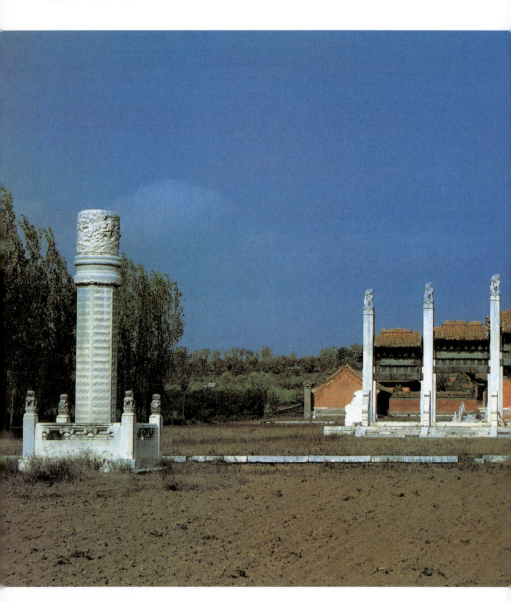

图版144 惠陵

惠陵是清穆宗（同治）和皇后阿鲁特的合葬墓,在清东陵的最东边,建于清光绪元年（公元1875年）,是清东陵中建成时间最晚,也是规模最小的帝王陵寝。神道甚短,陵前仅有一座五孔石桥,一对石柱

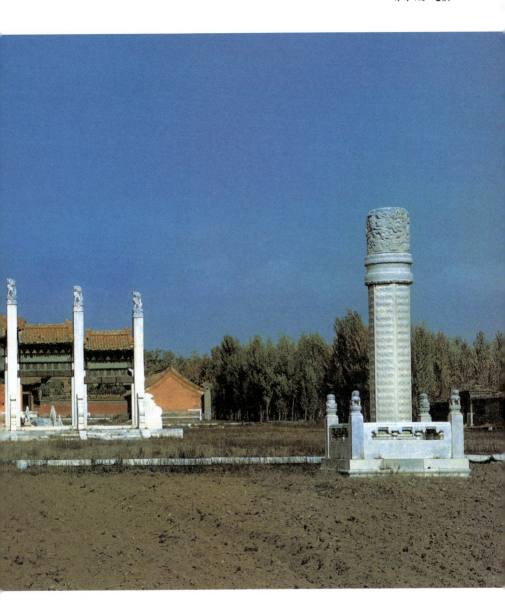

和一座牌坊门，无任何石象生，形式简朴。陵寝建筑在石望柱和牌楼门的较远后方；在石望柱的衬托下，一眼可见的牌楼门显得别有风趣。它轮廓清秀，给人以明快清新的感觉。

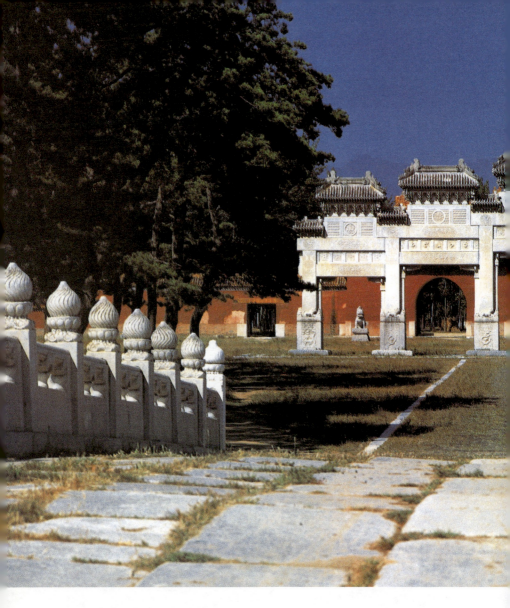

清西陵　河北省易县

清雍正八年（公元1730年），在北京以西140公里处的河北省易县太宁山下，开始兴建关内第二处清帝后陵群。它东起梁格庄，西至紫荆关，南自大雁桥，北到奇峰岭，占地广袤。这里有清世宗胤禛（雍正）的泰陵、清仁宗颙琰（嘉庆）的昌陵、清宣宗旻宁（道光）的慕陵、清德宗载湉（光绪）的崇陵，以及世宗孝圣宪皇后的泰东陵、仁宗孝和睿皇后的昌西陵和由慕陵妃园寝改建而成的慕东陵，还有泰陵妃园寝、昌陵妃园寝和崇陵妃园寝，共埋葬着四个皇帝，九个皇后和五十个妃嫔。

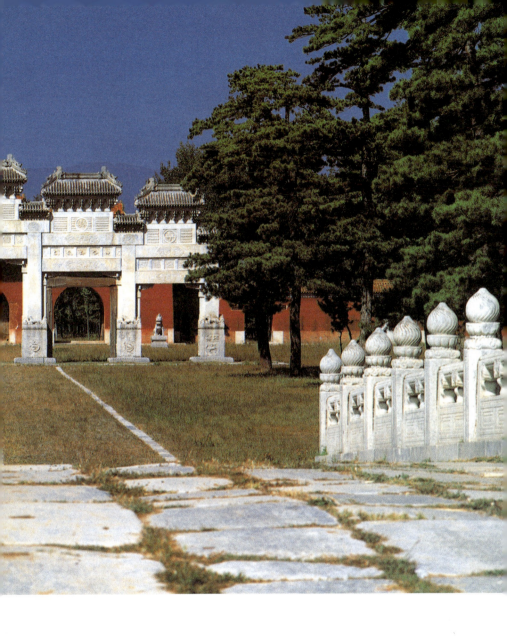

图版 145　清西陵入口

西陵入口处为大红门。大红门外,由东、西、南三座五门六柱十一楼式的石牌楼围成一个广场,气势十分庄重。

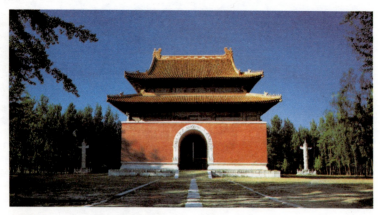

图版146　泰陵神功圣德碑楼

　　泰陵是清世宗（雍正）和孝敬宪皇后的合葬陵。泰陵神功圣德碑楼是泰陵南端的第一座建筑，在清西陵大红门以北，平面为正方形，四面留有券门，上覆重檐歇山黄琉璃瓦顶。碑楼高达30米，在晶莹别致的华表衬托下，显得格外高大。碑楼以北，依次建有七孔桥、石望柱、神道石象生、龙凤门、三座单孔桥、碑亭、隆恩门，直至方城明楼和宝顶。

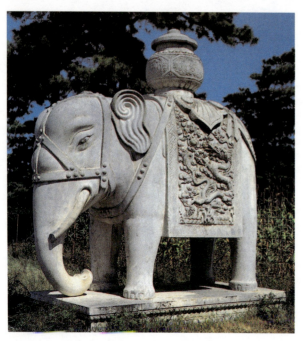

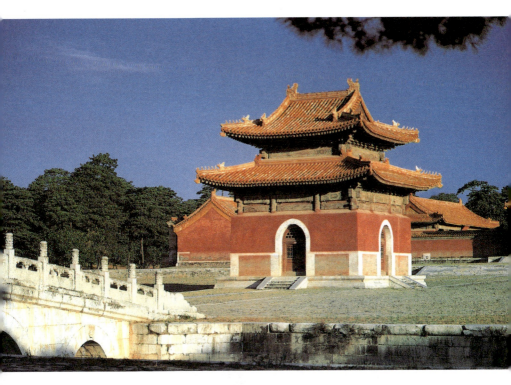

图版148　泰陵神道碑亭

　　神道碑亭位于泰陵龙凤门之后、隆恩门之前的广场上，平面为正方形，四面墙正中均有券门，上覆重檐歇山黄琉璃瓦顶，外观方正，端庄美观。

图版147　石象

　　这头泰陵神道石象身披云龙锦被，背负宝瓶，雕刻十分精美。

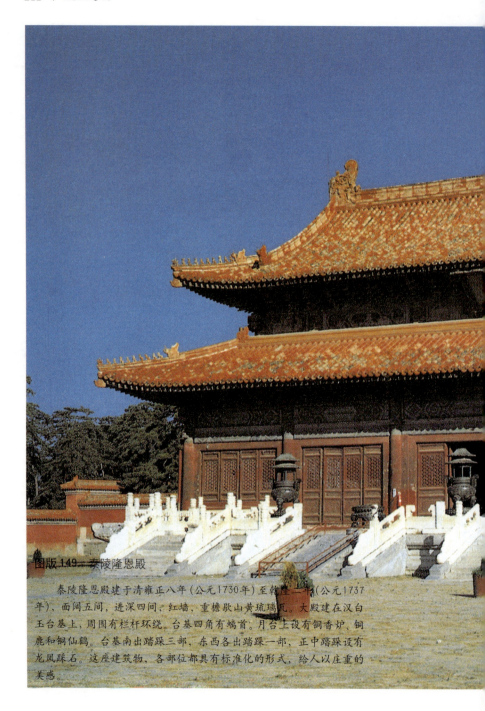

图版149 泰陵隆恩殿

　　泰陵隆恩殿建于清雍正八年(公元1730年)至乾隆二年(公元1737年),面阔五间,进深四间,红墙、重檐歇山黄琉璃瓦。大殿建在汉白玉台基上,周围有栏杆环绕。台基四角有螭首。月台上设有铜香炉、铜鹿和铜仙鹤。台基南出踏跺三部,东西各出踏跺一部,正中踏跺设有龙凤踩石。这座建筑物,各部位都具有标准化的形式,给人以庄重的美感。

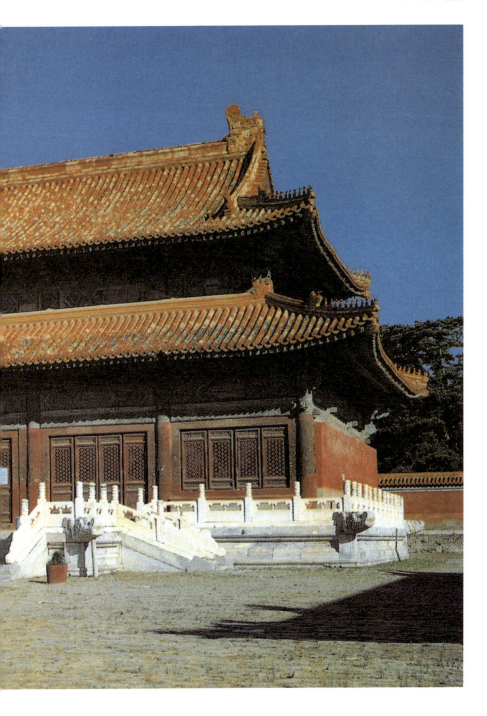

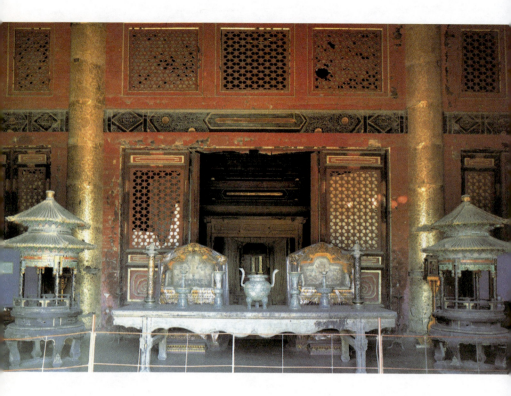

图版150　泰陵隆恩殿室内

　　清西陵帝后陵群中以泰陵建成最早，由于保存比较完整，因此是清西陵的代表。室内至今保留原有的色彩。隆恩殿正中三间后部有暖阁，明间宝床上放置雍正和孝敬宪皇后的神主。明间四角有沥粉贴金的四颗金柱，使明间空间更加突出。

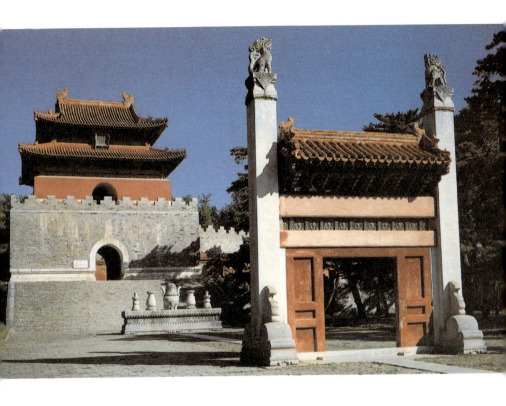

图版 151　泰陵方城明楼

　　建在泰陵后院的高台上，前有宽畅的礓磜坡道，院内置石五供及二柱门，四周广植苍松翠柏。在绿树的衬托下，方城明楼显得格外崇高宁静。

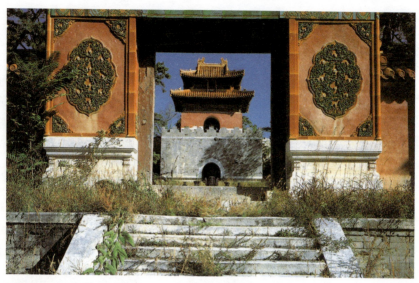

图版 152　泰东陵方城明楼

　　泰东陵是清高宗（乾隆）的生母、清世宗（雍正）孝圣宪皇后的陵，始建于清乾隆元年（公元1736年），位于泰陵的东北部，是清西陵建成最早的后陵。其方城明楼的形制与清东陵的孝东陵方城明楼相似。

图版 153　昌陵

　　昌陵是清仁宗（嘉庆）与孝淑睿皇后的合葬陵，建于清嘉庆元年（公元1796年），位于清西陵的宝华峪，在泰陵之西，与泰陵相邻。除了无更衣殿和神道略短之外，昌陵无论建筑的数量、规模和形式都与泰陵一样。

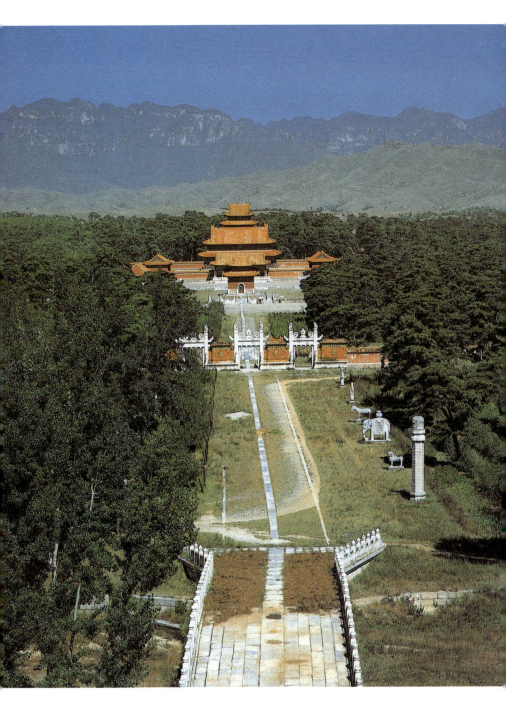

陵墓建筑

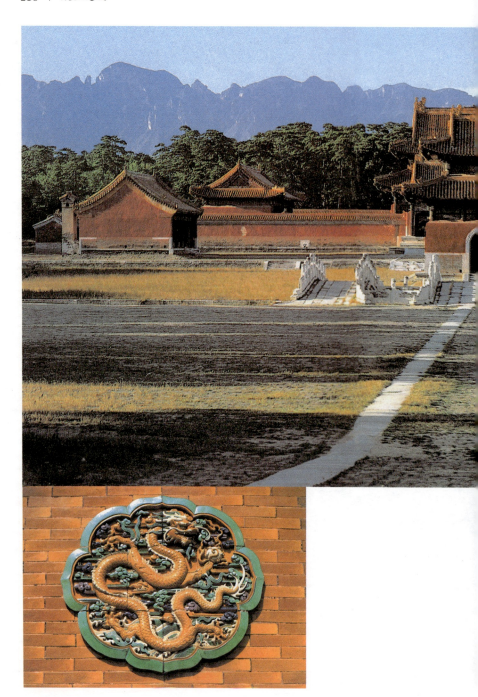

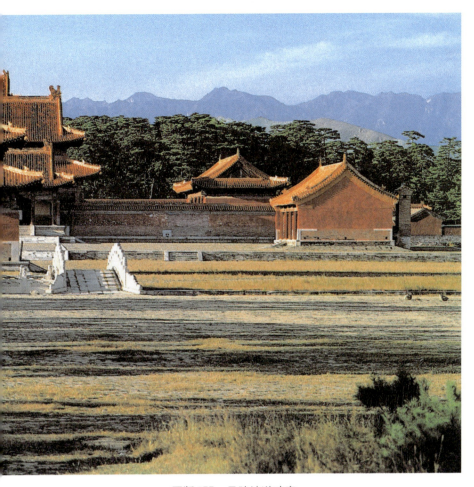

图版 155　昌陵神道碑亭

神道碑亭位于昌陵神道的终点，隆恩门前广场正中央。

图版 154　昌陵龙凤门琉璃花心

琉璃花心是一幅用七块琉璃板拼合而成的大型单龙戏珠彩画琉璃雕塑，镶嵌在昌陵龙凤门的南面琉璃墙上。整个画面布局严谨，疏密有致，突出了龙的主体地位。龙身盘曲，龙首突起，双目圆睁，面向光芒四射的宝珠，造型优美，形态生动，是一幅雕琢精细的工艺品。

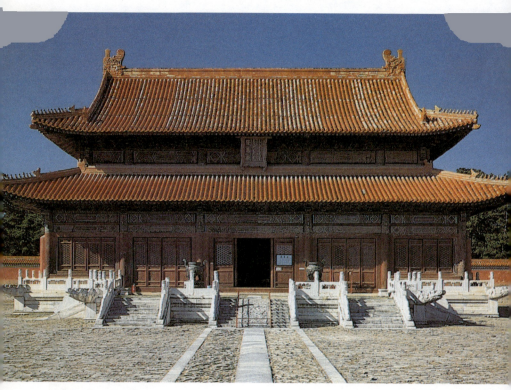

图版 156 昌陵隆恩殿

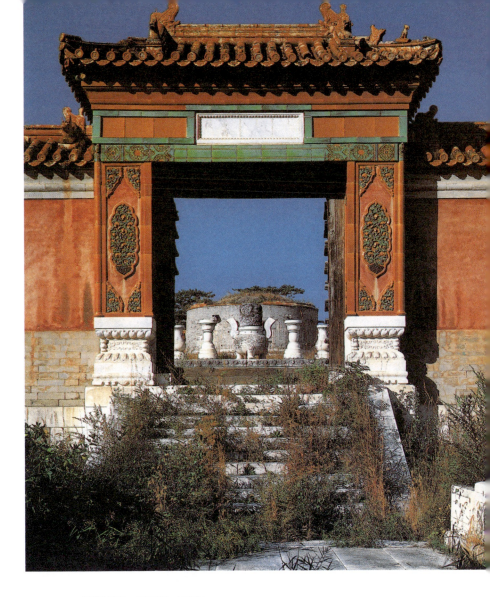

图版157　昌西陵琉璃门

　　昌西陵是清仁宗（嘉庆）孝和睿皇后的陵，建于清咸丰元年（公元1851年），坐落在昌陵之西，故名昌西陵。该陵不设方城明楼，隆恩殿不用重檐，规模较小，是清后陵中的又一特例。

　　琉璃门位于隆恩殿之后，是昌西陵后院的入口，是一座用琉璃砖包砌成的木过梁砖门楼。它上覆单檐歇山黄琉璃瓦顶，檐下不用斗栱，用琉璃砖砌出挑檐。门垛墙心嵌以琉璃花心，色彩鲜艳。透过门洞可以看到高台上的圆形宝顶和石五供，形式颇为别致。

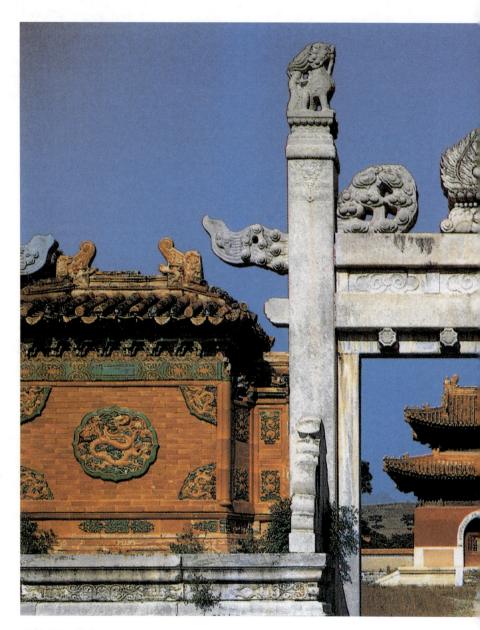

图版158　慕陵龙凤门

慕陵不设神功圣德碑和石象生。龙凤门置于神道碑亭前,是慕陵的入口。它由三座并列的二柱石门构成,中间以琉璃墙相联。石门上

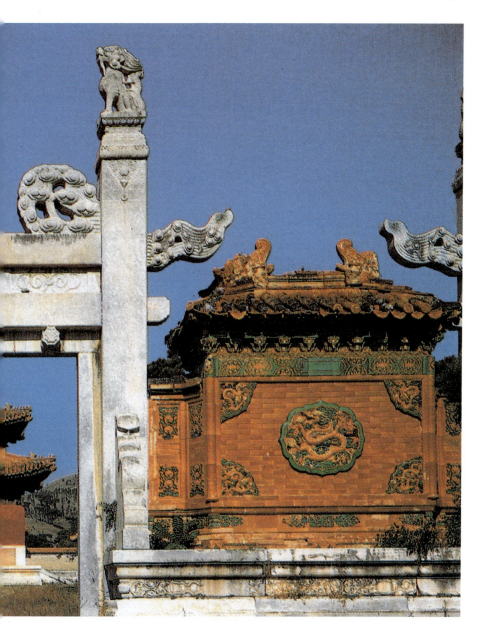

方正中置石雕火焰纹，两柱贯以云板；琉璃墙正中心，嵌以雕琢精美的琉璃花心。龙凤门造型奇特，门墙相间，俗称"火焰牌坊"或"棂星门"

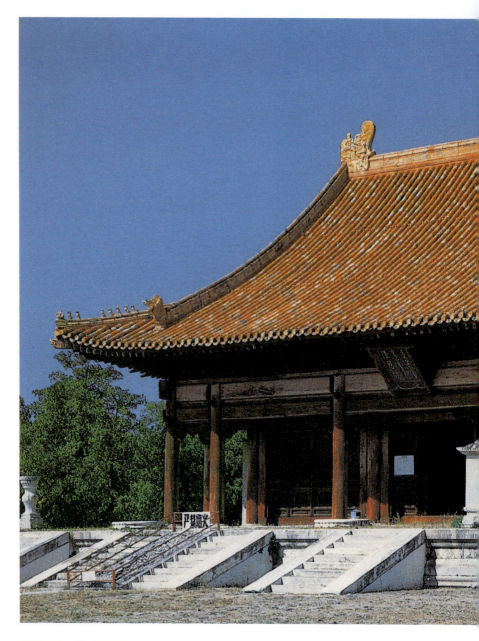

图版 159 慕陵隆恩殿

位于慕陵前院后部,建于清道光十一年(公元1831年)。面阔及进

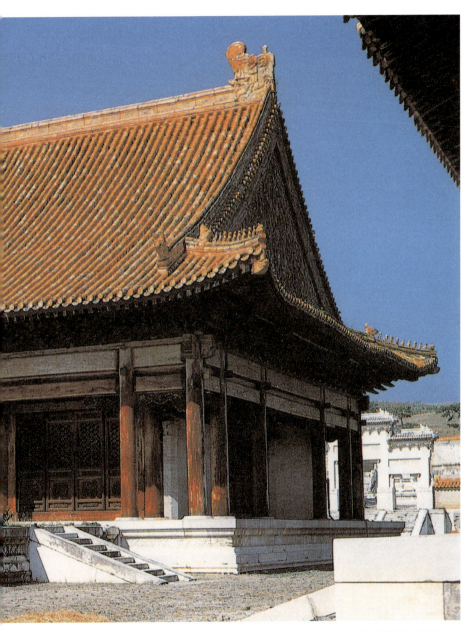

深皆五间周廊，单檐歇山黄琉璃瓦顶，建在不施栏杆的须弥座台基上。木构架及装修皆用楠木制作，外部装修不施彩绘，皆用原木本色，色调清淡，给人以古朴淡雅之感。

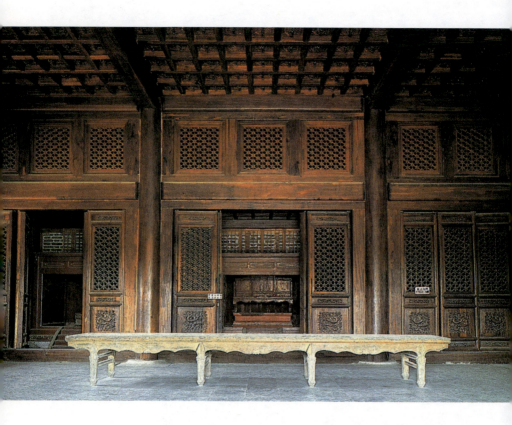

图版160 慕陵隆恩殿室内

殿内后部有三间暖阁。室内天花和槅扇皆用楠木制作。槅扇的裙板和天花板上，都雕有突起的龙纹。众多的龙纹和浓郁的楠木香味，使殿内充满了庄严神秘的气氛。

图版 161 慕陵隆恩殿室内天花

雕龙天花中央的龙头突出天花板达 30 厘米,木雕技艺极为高超。

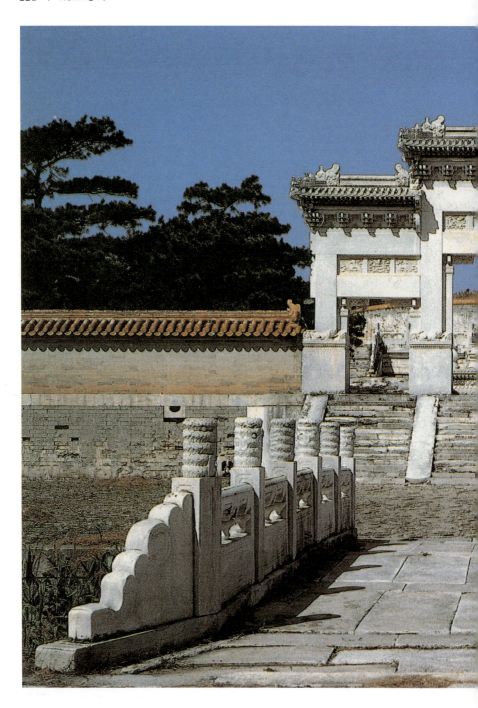

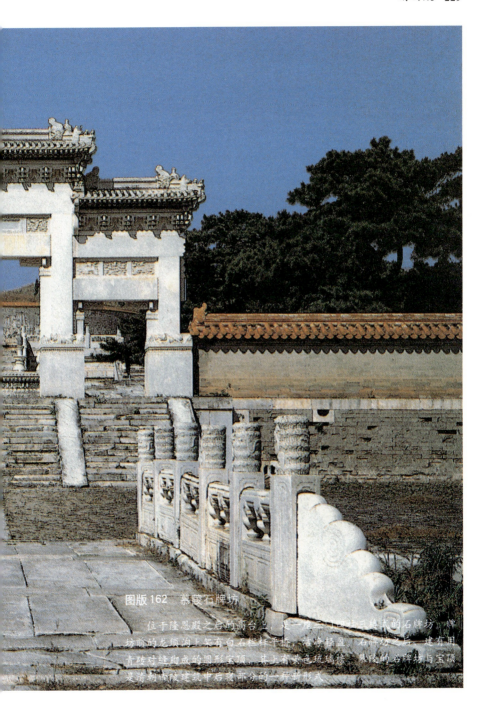

图版 162 慕陵石牌坊

位于隆恩殿之后的高台上,是一座三门四柱三楼式的石牌坊。牌坊前的龙须沟上架有白石栏杆平桥,清净轻盈。石牌坊之后,建有用青砖对缝砌成的圆形宝顶,其上有黄色琉璃檐。慕陵的石牌坊与宝顶是清朝帝陵建筑中后寝部分的一种新形式。

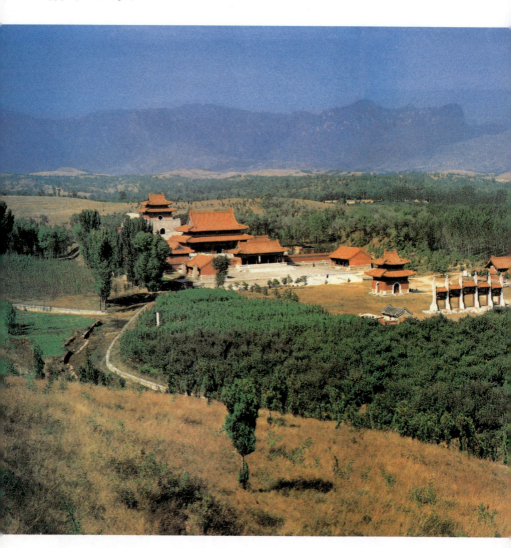

图版163 崇陵

 崇陵是清德宗（光绪）与孝定景皇后的合葬陵，也是清朝最后一坐帝后陵。坐落在金龙峪，西距泰陵约5公里。于清宣统元年（公元1909年）依清东陵惠陵的规制而建。公元1911年清朝末代皇帝逊位时，崇陵尚未建成，后由清皇室继续修建至公元1915年完工。

 崇陵不设神功圣德碑，无石象生，是一座规模小，神道短、建成年代晚、外观新的帝陵。

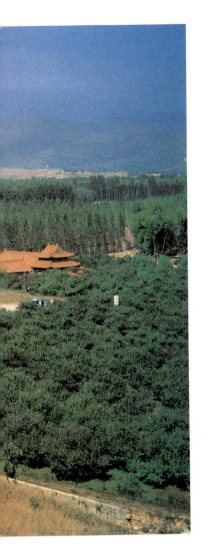

图版 164　崇陵地宫

　　地宫位于崇陵方城明楼后的宝城之下,用青白石拱券结构而成。地宫平面为丁字形。金券位于后部,是地宫的主体,空间高大宽敞。地宫有门四道,装石门八扇,上雕立式菩萨各一尊,雕功细腻。

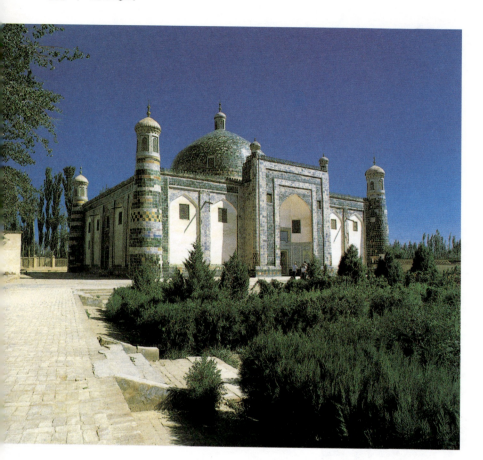

阿巴伙加玛扎　新疆维吾尔自治区喀什市

　　阿巴伙加玛扎相传建于17世纪，是阿巴伙加家族的墓地，占地40余亩，包括墓门、墓室、小礼拜寺、讲经寺、大礼拜寺，是新疆现存最大的古墓地。

　　墓室平面为方形。四隅为塔，塔内有盘旋的楼梯可通达屋顶或二层，塔上覆以球状尖顶。墓室上部为大型穹窿顶，直径16米，顶高24米。墓室全部用绿色琉璃镶嵌而成。门上绘有美丽的图案。整个建筑色彩鲜艳，宏伟壮丽。

图版165　阿巴伙加玛扎

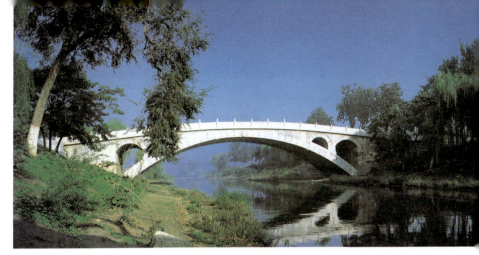

图版 166　安济桥

安济桥　河北省赵县

　　安济桥横跨在河北省赵县（古称赵州）城南 2.5 公里的洨水上，由隋朝工匠李春建于大业年间（公元 605～617 年），全部用石料砌筑，是我国现存最古老的石桥。桥长 50.8 米，宽 9.6 米，由 28 道净跨 37.47 米、厚 1 米的石拱卷并列组合而成。石卷矢高 7.23 米，仅是净跨的五分之一，圆弧为半圆的一部分。在两端近桥堍处还各有两个小石券，使桥面坡度平缓，既利于车马通行，又减少桥身自重和洪水的冲击。结构科学合理，造型美观新颖。石桥两侧的望柱栏板上雕有龙兽，形态生动，线条流畅，雕工精细，是隋代石雕中的精品。

图版 167　栏杆望柱

图版168　栏板之一

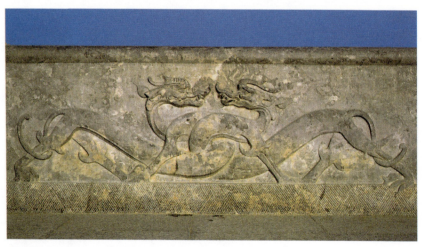

图版169　栏板之二

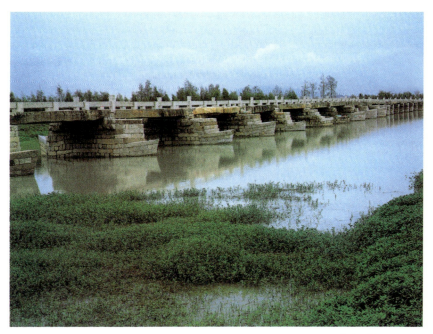

图版170 安平桥

安平桥 福建省晋江县

安平桥飞架在福建省晋江县安海镇与南安县水头镇交界的安海湾上,因两岸相距约五华里,故俗称"五里桥",是我国现存最长的石桥。安平桥始建于宋绍兴八年(公元1138年),由于年代久远,泥沙淤积,地理条件改变,桥的面貌也有所变化。现有石砌船形和半船形桥墩331座,桥长2070米,宽3~3.6米,桥面用石板或石梁铺砌而成。石桥上原有五座亭子,供来往行人休憩及躲避风雨之用。石桥形式简洁,古拙粗犷。每当大潮之时,海面白浪滚滚,天水一色,大桥如飞梭银线,似游龙出水,劈涛斩浪,把两岸相连,景色之雄奇不亚当年。

图版 171 桥亭

木兰陂 福建省莆田县

木兰陂在福建省莆田县城南 5 公里木兰山下陂头村的溪水上，是一座防止兴化湾海潮侵袭的堰闸式滚水坝。建于宋治平元年（公元 1064 年）到元丰六年（公元 1083 年）。坝身用花岗石建成，长 113 米，高 7.5 米，有 29 个陂墩，墩上铺设石板，成为与水坝相结合的平梁桥。石桥形式简洁古朴，砌体坚实粗犷。每当溪水高涨时，溪水漫陂飞流直下，波涛汹涌，蔚然壮观。

陂头高台上建有纪念建陂人的祠庙。

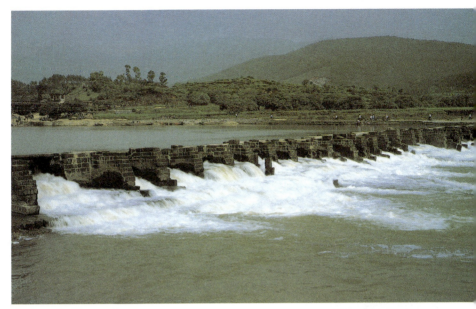

图版172　木兰陂

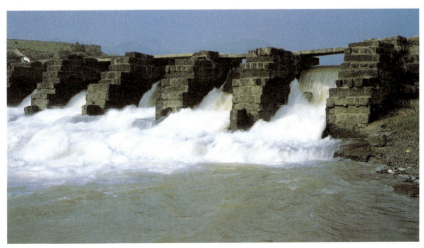

图版173　木兰陂近观

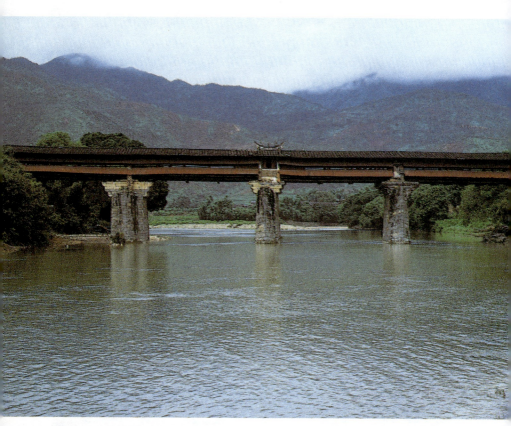

图版 174 东关桥

东关桥　福建省永春县

　　东关桥古称"通仙桥",在福建省永春县东美村旁的湖洋溪上,是一座长85米,宽5米的五孔四墩的石墩木梁桥。始建于南宋绍兴十五年(公元1145年),后经历代重修。明弘治十三年(公元1500年)在桥上建木构青瓦单檐廊屋20余间,既能防止桥梁木料糟朽,又利于行者休憩。高大的石墩上飞梁架屋,栋宇连绵,宛如长虹,给山水增添无限画意。

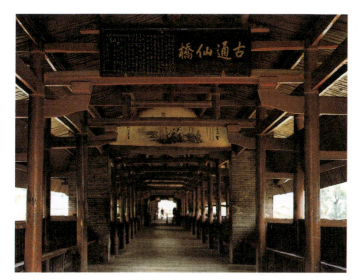

图版175　桥上廊屋

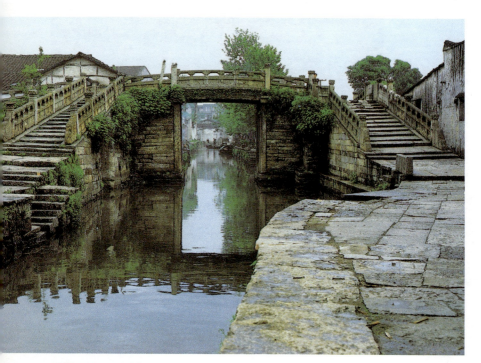

图版 176　八字桥

八字桥　浙江省绍兴市

　　八字桥在浙江省绍兴市东区一条丁字形河道上，平面如同古建筑中的八字门一样，故称"八字桥"。建于南宋宝祐四年（公元1256年），清乾隆四十八年重修。这里地形复杂，南北为主河道，向西接着一条支流，故用两座单孔石桥相交组合成八字桥，将东、北、南三面陆地联结在一起。石桥造型与环境密切结合，桥形别致，妙趣横生。

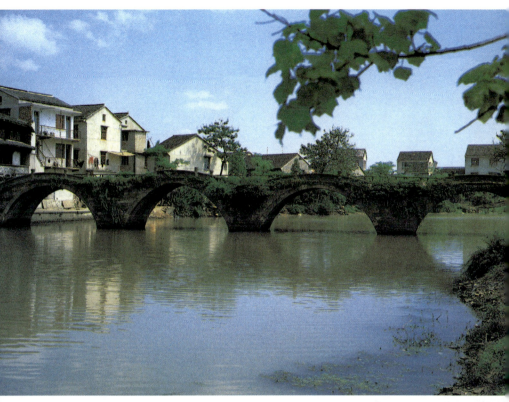

图版 177 五洞桥

五洞桥 浙江省黄岩市

五洞桥在浙江省黄岩市西南隅的西江上，始建于宋元祐年间，后圮于水，南宋庆元二年（公元1196年）重修。因桥下有五洞，桥面为五折，故称"五洞桥"。桥长63.5米，宽4.3米，券为半圆形。五洞桥两侧的石栏和路面随券洞而上下波折，轻巧飘逸，灵活自然。

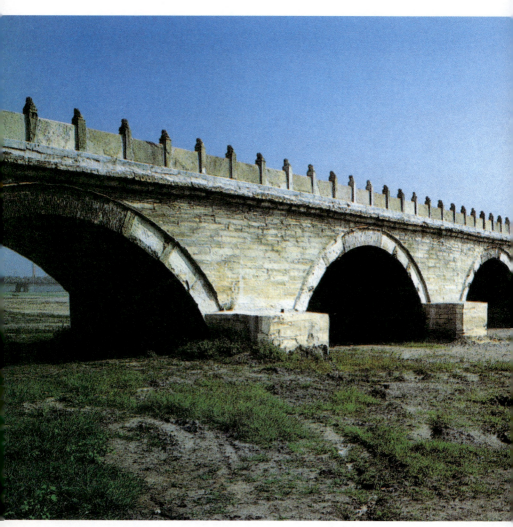

图版 178　卢沟桥

卢沟桥　北京市

　　卢沟桥在北京市西南15公里的永定河上,全长266米,为十一孔连续石拱桥,因古称永定河为卢沟,故名卢沟桥。始建于金朝大定二十九年(公元1189年),后经历代重修。桥面两侧有140根石栏杆,柱头上刻有400余个形态各异的石狮,刻工精细,神态生动。此桥在施工技术、石桥造型和石雕技艺上久负盛名,具有很高的学术价值。

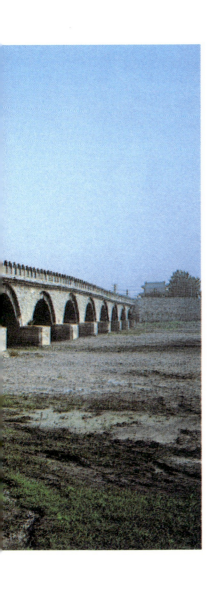
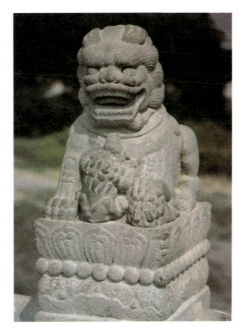

图版179 栏杆柱头石狮

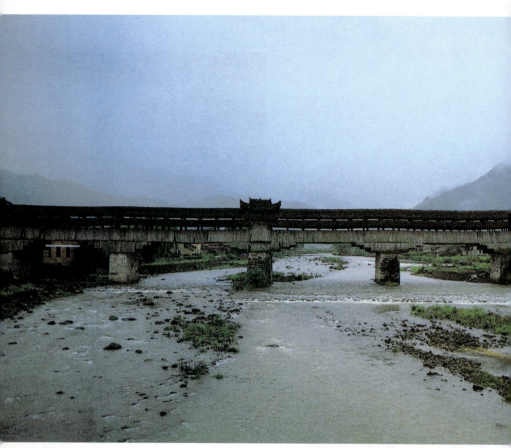

图版180 永和桥

永和桥 浙江省龙泉县

　　永和桥位于浙江省龙泉县建安镇。桥全长125米，宽6.4米。桥下有五座船形的石砌桥墩，其上横木层层挑出，以支承正梁。桥上建有廊屋42间，中部有一座歇山顶小殿，两端有四柱七檐的门廊一座，造型美丽壮观。此桥始建于明成化年间（公元1456～1487年），几经水火，屡加修缮，原貌未变。

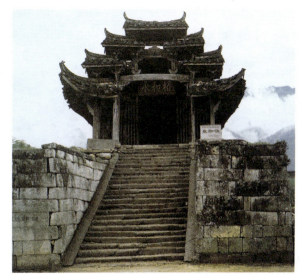

图版181　桥头门廊

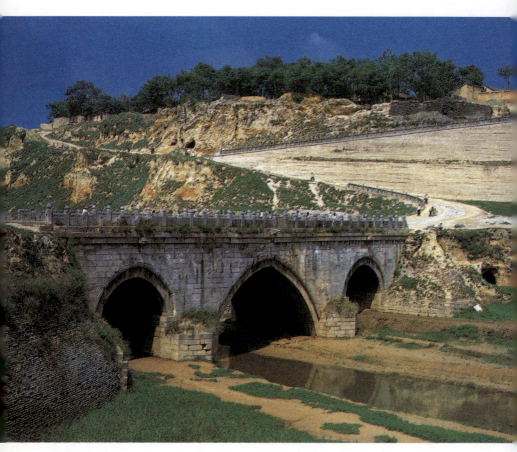

图版182 龙桥

龙桥　陕西省三原县

龙桥建于明朝万历十九年（公元1591年），位于陕西省三原县南北两城之间的清河谷中，是一座典型的北方三孔尖拱石拱桥。桥墩呈梭形，以利破冰分水。桥长54米，宽11.4米，桥面用青石铺砌。两侧有望柱栏杆和雕成龙头的吐水，故名"龙桥"。

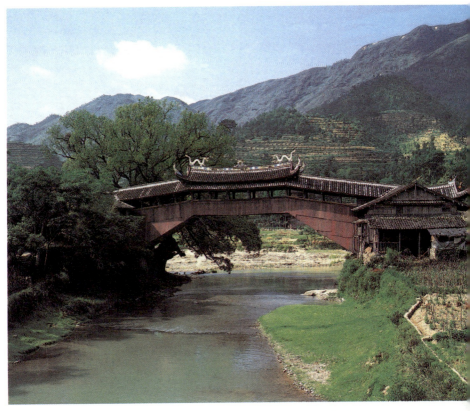

图版183 泗溪下桥

泗溪下桥 浙江省泰顺县

泗溪下桥位于浙江省泰顺县泗溪镇的下溪上，长51米，宽6米，净跨30米。其结构介于梁桥和拱桥之间，是一种与宋《清明上河图》上的虹桥相似的桥梁形式。桥为木构，以短梁编织顶接成多边形木拱，横跨于两岸。桥面平直，桥上还建有廊屋，它如飞阁架于两岸，精巧秀丽，形式美观，并保有宋代虹桥的遗风。

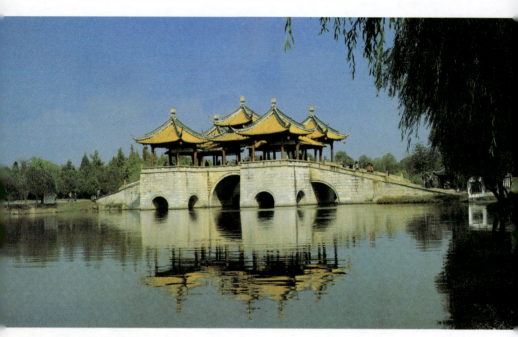

图版184　五亭桥

五亭桥　江苏省扬州市

　　建于清乾隆二十二年（公元1757年），位于江苏省扬州市的瘦西湖畔，是一座长达55米的石拱桥。桥正中有一个跨度为7米的半圆拱，拱脚两侧各附以三面有小半圆券的墩台。石桥平面为工字形，四隅建有单檐四方攒尖亭，护簇着正中的重檐四方攒尖亭。石桥造型玲珑精巧，十分美观。

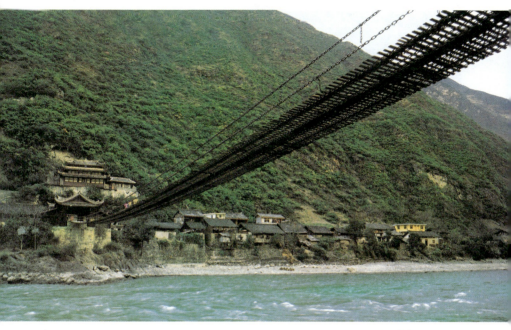

图版 185 泸定桥

泸定桥 四川省泸定县

该桥是闻名于世的大跨度铁索桥。桥长103米，宽2.8米，由13根铁链组合而成，其中9根用作桥面，上面平铺木板，以供通行，两侧各有两根铁索当作扶手。铁链每根重2.5吨，固定在两岸的桥台中。桥台上建有廊屋，具有鲜明的地方风格。泸定桥始建于清康熙四十四年（公元1705年），桥头前有康熙御制"泸定桥"碑。

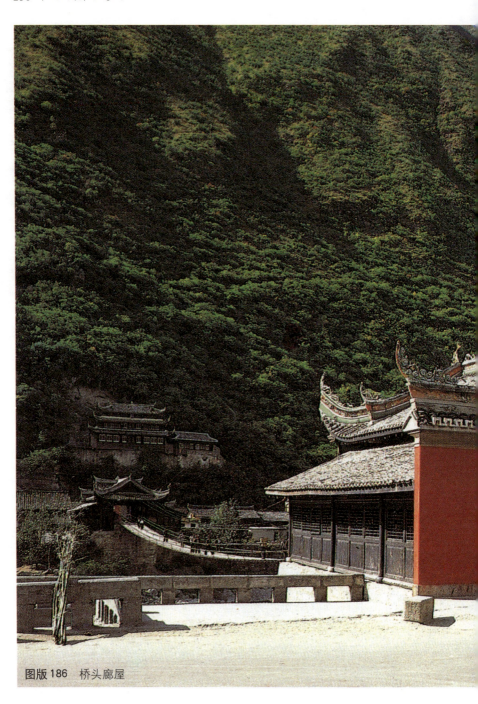

图版186 桥头廊屋

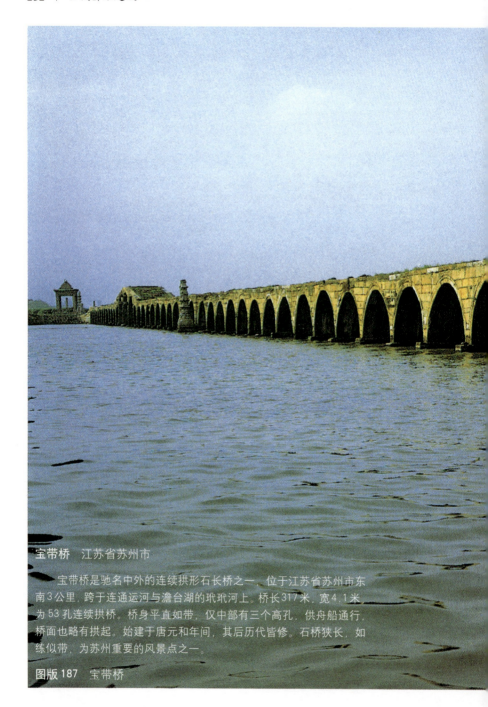

宝带桥 江苏省苏州市

宝带桥是驰名中外的连续拱形石长桥之一,位于江苏省苏州市东南3公里,跨于连通运河与澹台湖的玳玳河上。桥长317米,宽4.1米,为53孔连续拱桥。桥身平直如带,仅中部有三个高孔,供舟船通行,桥面也略有拱起。始建于唐元和年间,其后历代皆修。石桥狭长,如练似带,为苏州重要的风景点之一。

图版187 宝带桥

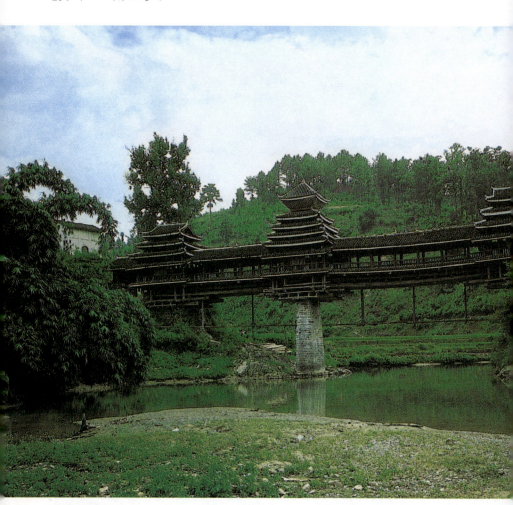

图版188 地坪花桥

黎平地坪花桥 贵州省从江县

贵州省从江县侗族村寨黎平地坪花桥为石墩木梁式桥。桥墩上建有平面为方形的攒尖顶密檐楼阁。这座桥梁，楼阁峥嵘，阁道绵延，密檐翘角，形式美观，呈现出当地少数民族建筑的独特风貌。

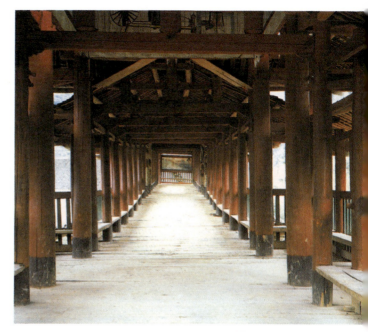

图版 189　桥廊

图书在版编目（CIP）数据

中国美术全集．建筑艺术编（袖珍本）·陵墓建筑／
中国建筑工业出版社编．－北京：中国建筑工业出版社，
2004
ISBN 7-112-06870-3

Ⅰ．中… Ⅱ．中… Ⅲ．①美术－作品综合集－中
国②陵墓－建筑艺术－中国 Ⅳ．J121

中国版本图书馆 CIP 数据核字（2004）第 067537 号

责任编辑：张振光　王雁宾
责任设计：刘向阳
责任校对：赵明霞
本编摄影：杨道明　徐庭发　罗哲文　白佐民　韦　然
　　　　　杨谷生　李基禄　张振光　楼庆西

中国美术全集
建筑艺术编（袖珍本）
陵墓建筑
中国建筑工业出版社　编

中国建筑工业出版社 出版、发行（北京西郊百万庄）
新　华　书　店　经　销
北京方舟正佳图文设计有限公司制版
北京方嘉彩色印刷有限责任公司印刷
*
开本：880×1230 毫米　1/32　印张：8　字数：300 千字
2004 年 11 月第一版　2004 年 11 月第一次印刷
印数：1—3,000 册　定价：50.00 元
ISBN7-112-06870-3
TU·6116(12824)

版权所有　翻印必究
如有印装质量问题，可寄本社退换
（邮政编码 100037）
本社网址：http：//www.china-abp.com.cn
网上书店：http：//www.china-building.com.cn